한 권 으 로
읽 는 중국예술

한 권 으 로
읽 는 # 중국예술

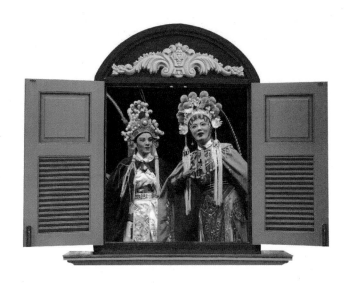

구성희 지음

이담
Books

머리말 • • •

　일반적으로 우리는 '중국' 하면 우선 무의식적으로 미국이나 일본 혹은 영국, 프랑스 같은 다른 나라에 비해 중국을 잘 알고 있다고 느낀다. 또 '중국사람' 하면 울긋불긋하게 장식한 시내 자장면 집 주인이나 혹은 하얀 눈밭을 개미 떼처럼 몰려 내려오는 영화 속의 중공군 아니면 하늘을 훨훨 날면서 이리저리 칼질을 해대는 무협영화의 주인공들이 떠오르기도 할 것이다.

　이렇게 우리는 자신이 알고 있는 지식을 통해 중국에 대해 잘 안다고 생각하며 심지어는 말로는 설명하지 못할 친근감마저 느끼는 사람도 있다. 우리가 이렇게 무의식적으로 중국을 잘 안다고 느끼는 것은 장기간에 걸친 '역사적 교류', '지정학적 인접성', 그리고 유사한 '한자 문화권'이라는 이유 때문일 것이다.

　한편 한중 수교 10여 년 만에 이미 미국을 제치고 우리의 최대 교역국으로 부상하여 세계의 경제주역으로 변한 중국을 안다는 것은 이제 우리의 미래와 직결된 매우 중요한 사안 중 하나가 되었다. 그러나 중국이나 중국인들에 대한 정확한 이해나 인식이 없이 그저 막연히 중국을 잘 안다는 기대감은 어떤 중요한 사안을 판단해야 될 결정적인 시기에 오히려 자의적 해석을 야기할 가능성이 있으며 이러한 오류들은 동반자적 관계를 형성해서 새로운 질서를 구축해야 하는 한중관계에 대해 커다란 장애요인이 될 수밖에 없다. 따라서 우리는 우리의 이웃인 중국이 '우리에게 어떤 존재이며 또 어떤 생각을 가지고 있는가'를 명확히 알아야 할 필요성이 대두되고 있는 것이다.

중국은 이제 14억 가까운 인구와 광대한 토지를 바탕으로 강대국의 면모를 갖추어 가고 있다. 30년 넘는 개혁개방정책의 성공, 1997년의 홍콩 귀속, 2000년 중국정부 최대의 서부대개발 프로젝트, 2001년 WTO 가입 등 일련의 공정을 통해 경제대국의 꿈을 현실화시키면서, 2008년의 성공적인 올림픽과 2010년 세계박람회를 기점으로 세계 제1의 외환보유국이 되어 2019년까지 일본을 따라 잡겠다는 목표를 10년이나 앞당긴 채 미국을 제치고 경제뿐 아니라 정치 강대국의 꿈마저 실현한다는 야심을 공공연하게 밝히고 있다.

이같이 초강대국의 가능성을 현실화시켜 가는 중국은 우리와 정치·경제·사회·문화 등 각 방면에서 이미 밀접한 관계가 형성되어 수교 이후 양국 정상 간의 만남이 잦아지고, 경제뿐 아니라 외교나 국방 실무자의 왕래도 빈번하게 이루어지고 있다. 이러한 활발한 인적·문화적 교류에 따라 중국에 대한 많은 전문가를 필요로 하고 있는 실정이다. 이것은 비단 정책 담당자들뿐 아니라 일반인들도 중국에 대한 이해의 폭을 넓힐 필요성이 있다는 것을 의미한다고 볼 수 있다.

다시 말해, 우리는 각자의 위치에서 중국이나 중국 사람들에 대해 어떻게 행동하고 처신하는 것이 바람직한가를 정확히 알아야만 국익과 개인 발전에 도움이 된다는 것이다.

'지피지기知彼知己'라는 말이 있다. 이해관계가 얽힌 쌍방관계에서, 적절한 대응방식을 찾아내기 위해서는, 우선 상대방의 사고와 행동양식을 이해하는 것이 매우 중요하다. 그것이 국가나 민족 간의 관계일 때는 더욱 그러하지만 한 나라 혹

은 한 민족의 문화행태를 이해하는 것은 결코 짧은 시간에 이루어질 수 있는 일은 아니다.

이 때문에 상대방을 이해하기 위한 가장 기본적인 방법은 그들의 문화를 이해하는 것이다. 즉, 그들 문화가 그들의 의식형태나 사고방식에 어떤 영향을 끼쳤나를 살펴보는 것이 가장 정확하고 빠른 길이라 할 수 있다.

중국은 예로부터 문화와 예술의 대국임을 강조하고 있다. 사실 그들만의 주장이 아니라 중국이 상품화할 수 있는 원천자원으로서 문화자본이 풍부하다는 것은 부정할 수 없는 사실이다. 자신들이 보유한 문화자본을 활용해서 문화 상품화하는 것은 경제발전을 추진하고 있는 중국으로서는 자연스러운 수순이고 최선의 길이기도 하다. 더욱이 중국이 2008년 북경올림픽 개막식에서 보여준 문화행사는 문화대국으로서 중국의 가치를 세계에 널리 알리기도 했으며, 2008년 북경올림픽을 계기로 우리의 관심을 끌고 있는 중국의 예술을 독자들에게 소개할 필요가 있다고 생각되어 이 책을 저술하게 되었다.

한국과 중국은 1992년 수교 이후, 선린우호 협력관계에서 2003년 이후 전면적 협력관계로 발전하고 있다. 한중수교 10주년인 2002년에 이미 양국은 상호 3대 교역국가로 부상하였고, 지금은 우리나라의 제1 투자대상국이자 제1 교역국이 되었다. 한편 한국과 중국은 경제뿐만 아니라 사회·문화·교육 등 다방면에서 교류가 확산되고 있다.

이 책은 총 15장으로 중국전통문화에 대한 내용뿐만 아니라 중국의 서법書法, 건축建築, 원림園林, 회화繪畵, 길상吉祥문화, 전지剪紙예술, 도자기, 음악, 무용, 경극京劇, 그림자극과 영화 등 중국인들의 다채로운 예술세계를 폭넓게 보여주고 있다. 다양한 그림과 사진 등을 함께 소개하였으므로 비교적 재미있게 중국예술을 이해할 수 있을 것이다. 많은 사람들이 이 책을 통해 중국의 예술을 이해하는 데 도움이 되었으면 한다.

2015년 1월
구성희

목 차

◆ 중국역대왕조표中國歷代王朝表

B.C.1800~B.C.1100	B.C.1121~B.C.770	B.C.770~B.C.255	B.C.454~B.C.221
은(殷) ---------------------- 서주(西周) --------------- 동주(東周) -------------- 전국시대(戰國時代)			

[동주시대부터 춘추시대(春秋時代) 시작]

B.C.221~B.C.206	B.C.206~A.D8	A.D8~220	220~581
진(秦) --------------------- 서한(西漢) ----------------- 동한(東漢) --------------- 위진남북조(魏晉南北朝)			

581~618	618~907	907~960	960~1279	1260~1370	1368~1644
수(隋) ---------- 당(唐) ----- 5대10국(五代十國) ----- 송(宋) ------------ 원(元) ------------ 명(明)					

1616~1911	1911.10.10~	1949.10.1~
청(淸) ---------------------------- 중화민국(中華民國) -------------------- 중화인민공화국(中華人民共和國)		

제1장

중국문예의
특징

중국본부에 살고 있는 한족들은 대개 농경생활에 종사하고, 그 주변에 살고 있는 민족들은 대개 유목생활에 종사하였는데, 중국문화의 핵심을 이룬 것은 농경에 종사해온 한족漢族들이다. 중국은 대륙 국가이고 농경 중심 국가이기 때문에 중국문예의 특징도 우선 이러한 바탕 위에서 추출하여 낼 수 있다.

황하나 양자강 유역에 사는 중국 사람들은 봄·여름·가을·겨울 사계절이 분명히 바뀌는 것을 매년 들판에서 의식하면서, 조상 대대로 살아오던 땅에서 정착하여 살아가고 있다. 그들은 늘 그들에게 살 터전을 마련하여 준 조상의 은혜에 감사를 느끼고, 또 비와 햇빛을 적당하게 조절하여 주어 곡식을 자라나게 하는 자연의 신비로운 힘에 감사를 느끼고 있다.

중국에서 생겨난 여러 사상 가운데 대표적인 것이 유가儒家와 도가道家사상인데, 이 두 가지 사상이 개인생활과 사회활동을 어떻게 하는가 하는 태도를 놓고서는 서로 견해의 차이가 있지만, 두 가지가 다 따지고 보면 위와 같은 농사꾼의 생각을 구체화한 것에 불과하다. 앞에서 말한 바와 같이, 농사꾼들은 자기들의 직업과 관련하여 계절과 기후의 변화에 민감하다. 계절은 항상 바뀌지만, 일 년 일 년을 단위로 경험하여 보면, 또 똑같은 현상이 주기적으로 되풀이되기도 한다. 이러한 변화와 순환의 이치를 정리하여 둔 것이 '역易'이라는 철학이다. 중국의 농민들은 늘 식물이 일 년을 주기로 하여 나서, 자라고, 씨를 맺고는 시들어버리는 일을 항상 체험하고 있다. 그래서 그들은 인간의 행동에서나, 역사의 움직임

따위 모든 현상에서도 이렇게 흥망성쇠가 주기적으로 반복하는 것으로 보고서 과도한 욕심, 과도한 출세, 졸속한 성장 같은 것이 다 궁극적으로는 인간생활에 도움이 되지 않는 것으로 생각하게 된다.

그다음으로는 자연에 대하여 감사한 마음을 갖기 때문에, 쉽게 자연에 대하여 순종하게 된다. 서양 사람들과 같이 자연과 인간은 분리되어 있는 것으로 보고 자연을 정복한다는 생각을 갖는 것이 아니라, 인간을 대자연의 일부로 생각하여 '대자연과 나 자신이 하나(物我 體)'라고 생각하며, 자연의 이치에 순응하고, 조화를 이루려고 노력하게 된다.

또 농사꾼들이기 때문에 순박하기는 하나, 다른 측면에서 보면 둔하고, 느리며, 보수적이며, 논리적이고, 이지적이기보다는 첫인상을 중시하고 온정적인 면에 치우치는데 이러한 점은 장점도 있지만, 단점이 될 수도 있고, 또 중국문예를 그러한 쪽으로 특수하게 만들고, 고착시켜 버린 면도 있다.

중국문예의 특징을 간단히 소개하면 다음과 같다. 중국인들은 대륙국가요, 농경국가에서 성장한 사람들이기 때문에, 사시(四時)의 변화에 따라서 생활하다 보니 저절로 자연에 순종하고, 자연에 조화하여 살려는 습성이 생기게 되었다. 그들은 또 계절은 항상 일정한 주기를 두고 늘 순환 반복된다는 것을 보아 왔다고도 이야기하였다. 또 중국인들은 농업에 종사하기 때문에, 곡식이 잘 되었는지 못 되었는지 육감으로 느끼는 인상만 중시하지, 구체적으로 그것이 얼마나 잘 되었는지 못 되었는지 수치로 따지지는 않기 때문에, 그렇게 이지적이 되지는 못한다고 하였다. 그들은 차가운 이성보다는 따뜻한 감성에 더 치우친다.

이와 같은 중국인들의 사고방식은 중국문예에서도 여러 방면에서 그대로 다 나타나고 있다. 흔히 문학이나 예술의 목표가 무엇이냐? 문학을 위한 문학이냐, 인생을 위한 문학이냐? 예술을 위한 예술이냐, 인생을 위한 예술이냐? 이러한 질문이나, 논쟁이 있는 것 같은데, 중국에서는 어디까지나 인생을 위한 문학, 인생을 위한(또는 사회를 위한) 예술이 우세하였다고 말할 수 있다. 유가의 표현을 빌리자면, 문학이나 예술이 존재하는 이유는 어디까지나 인간의 심성을 바로잡게 만

들어, 사회가 바로 되고 나라가 바로 되도록 하는 데 목표가 있다고 하였다. 서양 사람들 같으면, 무엇이나 존재하는 것이면, 모두 작품으로 표현할 수 있고, 또 무엇이든 숨겨져 있는 것은 다 끄집어내어 폭로하고 고발할 수 있다고 생각할 수 있지만, 중국에서는 인간의 심성을 해친다고 생각하는 것, 사회를 어지럽게 만든다고 생각하는 것, 너무 비현실적인 것, 너무 비극적인 것, 너무 노골적인 것 따위를 작품에서 다루는 것을 되도록 피하며, 또 설령 그러한 것이 더러 표현된다고 하여도 모두 저속하고 천한 것으로 돌려버렸다.

　실제로 중국의 전통문학 가운데는, 서양 고전에서 우세한 영웅서사시라든가, 비극 같은 장르의 작품이 별로 없다. 그 이유는 두 장르의 내용이 모두 인간의 분쟁이 주제가 되고, 또 결말은 모두 비참하게 끝나기 때문이다. 또 서양 사람들 같으면 이 세상에 존재하는 것 가운데 가장 아름다운 것이라고 해서, 벌거벗은 여자의 나체를 온 화면에 담고, 또 조각으로 만들기도 하지만, 중국의 그림 가운데는 춘화春畵(음란한 그림)가 아니면, 인물 나체화가 있을 수 없다. 이러한 것은 모두 앞에서도 언급한 '역易'의 철학과 관련이 있을 것으로 생각한다. 과도한 용맹, 과도한 분쟁, 과도한 노출 등은 크게 부각시킬 필요가 없다고 보기 때문이다.

　어떤 학자들은 중국 사람들은 대체로 현실을 중시하고, 내세를 믿지 않는데, 그 현실세계라는 것도 따지고 보면 가지가지의 무거운 임무와 책임감 따위의 질곡에서 시달리고 있으니, 서양 사람들이 종교에서 얻는 것과 같은 위안을 문학·예술작품을 통해서 얻고자 한다고 설명하고 있다. 현실은 무거운 것이니 문학·예술작품에서, 가볍고 해탈할 것같이 산뜻한 것을 추구하는 것이라고 설명한다. 짤막하고도 간명한 한 수의 한시漢詩나, 한 폭의 시원한 동양화, 접시나 쟁반 같은 공예품에 그려진 한 점의 아름다운 그림 같은 것이, 모두 인간의 무거운 마음을 잠시나마 풀어, 부드럽고 가볍게 만들어주고 있다고 한다.

　중국은 세계에서 가장 많은 인간들이 가장 오랜 역사를 지니면서, 가장 넓은 지역에 걸쳐, 딴 나라에서는 찾아보기 힘든 독특하고도 폭넓은 문화예술을 형성하였는데, 그 문화예술의 특징은 대륙국가이며 농경국가에서 형성된 것이기 때

문에 매우 보수적이며, 전체적인 울타리 안에서 형성된 것이기는 하나, 매우 장대한 면이 있는가 하면 한편으로는 매우 섬세한 면도 있으며, 인간으로 하여금 늘 중용中庸(지나치거나 모자람이 없으며, 어느 쪽에도 치우치지 않음을 뜻하는 유교의 사상)을 지키고 온정을 유지하며 자연의 조화에 따라 순리대로 살아갈 것을 강조하고 있다.

제2장

중국 민족성의
특징

민족성民族性이란 일반적으로 동일한 영역, 즉 언어 및 생활양식과 문화, 풍속, 역사를 공유하는 집단의 사람들이 공통적으로 가지게 되는 성품이나 특유의 기질을 말한다.

중국은 56개 민족으로 구성된 다민족국가이다. 오랜 옛날 황하를 중심으로 한 중원에서 생활하던 화하족華夏族은 주변의 수많은 소수민족과의 갈등과 동화를 통해 점차적으로 통일을 이루어 오늘의 중화민족을 이루었다.

중화민족의 구성원을 살펴보면 화하족의 후예인 한족漢族이 전체의 92%를 차지하고, 나머지 몽고족蒙古族, 티베트족西藏族, 위구르족維吾爾族, 묘족苗族, 이족彝族, 조선족朝鮮族, 만주족滿洲族 등 소수민족 등이 나머지를 차지한다. 물론 이들 소수민족도 중화민족의 범주에 속하기는 하지만, 현재까지도 자신들 나름대로의 고유문화와 생활을 영위해온 까닭에 여기에서는 주로 한족을 중심으로 중국인의 민족성을 살펴보고자 한다.

현재 중국인의 민족성에 대하여는 다양한 견해들이 있지만, 대체적으로 다음과 같은 특성들을 가지고 있다.

자연주의自然主義

농경사회를 바탕으로 한 중국민족은 자연에 대한 순응의식을 갖고 발전하였다. 이러한 성향은 모든 문제를 하늘에 돌림으로써 대단히 포용력 있는 품성을

길러주었지만, 한편 삶에 대한 경쟁의식이 약화되어 소극적이고 체념하는 부정적인 면도 있다.

낙관주의樂觀主義

중국인들은 모든 현상에 대해 만만디漫漫地한 여유 있는 태도로서 살아감으로 삶에 대해 관조적이고 담백한 사고방식을 낳았다. 도가사상은 이러한 일면을 잘 반영해준다.

화평주의和平主義

자연과의 관계가 대립이나 극복이 아닌 조화와 순응이었기에, 중국민족은 대단히 외유내강外柔內剛적인 면모를 지니게 된다. 따라서 매사에 조급하지 않은 새옹지마塞翁之馬(인생의 길흉화복은 변화가 많아 예측하기 어렵다는 뜻으로 이르는 말. 출전은 『회남자淮南子』의 「인간훈人間訓」이다. 옛날에 중국 북쪽 변방에 사는 노인이 기르던 말이 오랑캐 땅으로 달아나 낙심하였는데, 얼마 뒤에 그 말이 한 필의 준마를 데리고 와서 노인이 좋아하였다. 이후 그 노인의 아들이 그 말을 타다가 말에서 떨어져 절름발이가 되어 다시 낙담하지만, 그 일 때문에 아들은 전쟁에 나가지 않고 목숨을 구하게 되어 노인이 다시 기뻐하였다는 고사故事에서 나온 말로, 인생의 길흉화복은 변화가 많아 예측하기 어렵다는 뜻으로 이르는 말)적인 합리화는 도주하는 것이 최고의 전술이라는 기이한 면을 발전시킨 면도 있다.

유연주의柔軟主義

태극권太極拳에서 느낄 수 있는 느림과 부드러움은 유약함이 강함을 이긴다는 대단한 고집을 엿보게 한다. 한편 이러한 성향으로 소박함 속에서 진정한 가치를 찾으려는 겸손의식을 낳았다.

현실주의現實主義

중국인은 지나친 실용주의를 추구한다. 특히 종교에 대한 중국인의 태도는 이를 극명하게 보여준다. 돈을 벌게만 해준다면 아침엔 교회에 가고, 낮엔 회교사원에 가며, 저녁엔 절에도 간다는 것이다.

인내심忍耐心

중국은 역사적으로 왕조의 변천과 전쟁 등으로 국민들의 생활은 변동성이 심했다. 특히 정치적 격변기에는 현실정치에 참여했다가 목숨을 보존하지 못하는 경우가 다반사였다. 따라서 정치적 혼란기에는 자신의 생명을 유지하기 위해서 자연으로 은거하여 현실을 외면하고 자신의 욕망을 참아야 했다. 또한 중국의 북방지역에 살고 있던 사람들은 거칠고 척박한 자연환경 속에서 자신들에게 불리한 상황을 참아내면서 생활해야 했던 까닭에 자신들이 처한 환경 속에서 자연스럽게 인내성을 체득하게 되고, 이것이 민족성으로 형성되었다.

또 한편 중국인들은 우공이산愚公移山(어리석은 노인이 산을 옮긴다는 뜻으로, 어떤 일이든 꾸준하게 열심히 하면 반드시 이룰 수 있음을 이르는 말. 나이가 90에 가까운 우공愚公이란 사람이 왕래를 불편하게 하는 두 산을 대대로 노력하여 옮기려고 하자, 이 정성에 감동한 옥황상제가 산을 옮겨주었다는 고사에서 유래한 말이다)의 이야기처럼 몇 대를 거쳐서라도 산을 옮기려는 인내심이 있다. 이러한 정신이 만리장성을 가능케 한 것이지만, 반면에 강제결혼, 전족纏足(여자의 엄지발가락 이외의 발가락들을 어릴 때부터 발바닥 방향으로 접어 넣듯 힘껏 묶어 헝겊으로 동여매 자라지 못하게 한 발을 이른다. 전족을 함으로써 여성의 몸매와 성의 생리적 변화를 유발하여 대를 잇는 출산의 도구로서의 역할을 더 잘하게 하려는 의도였다) 등과 같은 봉건사회의 각종 부도덕한 윤리와 풍습을 낳기도 하였다.

무관심無關心

중국인들은 정치적으로 민감한 사안에 참여했다가 오히려 자신의 목숨은 물론 가족과 가문 전체가 망하는 경우가 많았다. 특히 정치적으로 혼란할 때일수록 이런 경향은 더욱 심하여 아예 자신과 관계되지 않으면 철저하게 외면하는 것이야말로 자신을 보호할 수 있는 유일한 방법이었다. 문화대혁명文化大革命(마오쩌둥의 주도로 1966년부터 1976년에 걸쳐 중국에서 일어난 대규모 사상, 정치 투쟁)에서도 입증되듯이 당시 수많은 사람들이 주변 사람들의 일에 휘말려 모진 고난을 겪어야 했다. 그래서 중국인들은 지금도 속으로는 관심을 가지고 있지만, 겉으로는 절대 표현하지 않으며 무관심한 태도를 보이는 것이다.

우월감優越感

중국인들은 오랫동안 자신들이 중화민족中華民族이라는 사실에 대해 강한 자부심을 가지고 있다. 이들은 중국이 세계의 중심이고, 자신들의 문화가 가장 뛰어나다고 생각한다. 이러한 민족적 우월감은 주변의 이민족들을 야만적인 오랑캐로 여겨 업신여기며, 그들의 문화를 낮게 평가하는 요인으로 작용했다. 하지만 자신의 실력을 제대로 평가하지 못한 채 중화민족이라는 우월감에 빠져 있던 중국은 1840년 아편전쟁阿片戰爭(1840~1842년 중국 청나라와 영국 사이에 아편 판매 문제 때문에 일어난 전쟁) 이후부터 1949년 중화인민공화국이 건국될 때까지 오랫동안 내우외환內憂外患에 시달리게 된다.

향락성享樂性

중국은 한漢나라 때부터 유교儒敎가 이념적 통치기반이 되어왔다. 유교는 내세보다는 현실을 중시했던 까닭에 현재의 삶을 중시했다. 그러다 보니 많은 사람들은 한 번뿐인 인생을 마음껏 즐기려는 향락적인 심리가 팽배하기도 했다.

체면주의

중국인은 체면을 대단히 중요시 여긴다. 미엔즈面子(체면)에 죽고 산다. 따라서 서로가 상대의 체면을 살려주는 것이 중요하다.

한편 중국학자들은 중국민족이 역사적으로 형성된 중국민족만의 독특한 특성을 가지고 있는데, 대체로 중국민족은 다음의 11가지 특성을 지닌다고 말한다.

① 낙관주의적이고 발전적인 인생관을 소유함

② 평화롭고 안정을 중시하는 심성을 소유함

③ 통일성과 집단에 대한 애호심이 강함

④ 공동체성과 개성을 동시에 추구함

⑤ 공동체적 이상을 추구함

⑥ 자강분진自强奮進(스스로 몸과 마음을 가다듬고, 기운을 내어 앞으로 나아감)을 추구함

⑦ 도덕적 수양을 추구함

⑧ 넓은 포용심을 소유함

⑨ 강렬한 민족의식을 소유함

⑩ 강한 적응력을 소유함

⑪ 문화계승력을 소유함

그리고 중국민족의 발전과정에서 나타난 발전의 기본특징들이 있는데, 대체적으로 3가지로 나눌 수 있다고 한다. 기본 특징들을 자세히 살펴보면 다음과 같다.

① 중국민족은 화평과 전쟁이 상호 교체되면서 발전하여 왔다.

② 중국민족은 통일과 분열이 상호 교체되면서 발전하여 왔다.

③ 화평과 통일은 중국민족의 형성발전의 주된 흐름이었다.

그러므로 중국민족은 역사적으로 이러한 화평和平과 전쟁의 반복 과정에서 화평을 추구해 왔으며, 통일과 분열의 역사 속에서도 통일을 추구하면서 중국민족이 형성되고 발전되어 왔다는 것이다.

한편 중국역사에는 민족전쟁, 농민전쟁, 침략전쟁의 3가지 형태의 전쟁이 있었는데, 고대에는 민족 간의 전쟁이 많았다. 대표적으로는 서한西漢시대에 흉노匈奴와의 전쟁, 당나라와 투루판(신장 위구르지역)과의 전쟁을 예로 들 수 있다.

이러한 전쟁 속에서도 중국민족은 화평을 중시하고, 결과적으로는 화평을 이루는 발전과정을 이루어 왔다고 한다. 그리고 중국민족은 통일과 분열의 과정에 있어서도 통일을 추구하여 왔으며, 발전과정의 끝에는 항상 통일을 이루어 왔다고 주장하고 있다.

이러한 중국민족의 발전과정을 살펴보면 다음과 같다.

① 통일(상商, 주周)

② 분열(춘추전국春秋戰國시대) − 통일(진秦, 한漢)

③ 분열(삼국三國시대) − 통일(서진西晉)

④ 분열(남북조南北朝시대) − 통일(수隋, 당唐)

⑤ 분열(오대십국五代十國) − 통일(북송北宋)

⑥ 분열(금金, 남송南宋) − 통일(원元, 명明, 청淸)

제3장

중국 문화의
특색

중국은 자연환경이 대단히 복잡한 국가로서, 기후적으로는 열대와 아열대, 난온대와 중온대, 한온대를 두루 망라한다. 동남지역은 하계 계절풍의 영향을 받아서 비가 많고, 난주蘭州 서쪽의 광대한 서북 지역은 비가 아주 적다. 지형으로 보면, 중국은 산과 구릉이 많고, 육지의 평균 고도가 전 세계 육지 평균 고도의 두 배에 달한다. 기후로 보면, 남쪽은 따스하고, 북쪽은 추우며, 남쪽은 습하고 북쪽은 건조하다. 지형적으로 서쪽이 높고 동쪽이 낮으며, 동쪽으로 바다를 접하고 있는 등, 환경 차이가 지역 문화 차이의 자연적 배경이 되고 있다.

광대한 중국의 문화적 특색은 지리적으로 북방과 남방으로 나누어 고찰하고, 다시 남북 문화의 차이를 비교 설명하면서 중국문화의 특색에 대해 소개하고자 한다.

북방지역

북방지역은 전통적으로 술 문화가 발달한 곳으로 중국의 하얼빈, 심양, 대련, 청도지역은 술 소비량이 가장 많은 지역으로 나타났다. 그리고 군사력이 발달해 만리장성이 건축된 국경선을 따라서 역대왕조의 군사경계선이 되어 왔는데, 이는 경제선(농업경계선)과 맞물려 있기 때문이기도 하다.

한편 역대 수도의 위치를 살펴보면, 항상 수도가 군사선 근처에 위치해 있음을 알 수 있다. 이는 역대왕조가 군사력을 바탕으로 하여 세워진 것임을 알게 하

며, 정치와 외교의 효율성을 도모하기 위함인 것을 보게 된다. 그래서 국가 통치자는 군사력을 바탕으로 국가의 통일과 국태민안(國泰民安)을 힘써 온 것임을 알 수 있다.

특이한 점은 중국 역대의 국가통일 전쟁은 주로 북쪽에서 시작하여 남쪽으로 향하였으며, 이는 북방의 나라가 강한 군사력과 정치력을 바탕으로 남방의 나라를 함락하여 통일을 이룬 것을 알 수 있다. 예를 들면, 진시황이 전국을 통일하여 진나라를 세운 것을 비롯하여 한나라, 수나라, 당나라, 송나라, 원나라, 명나라, 청나라 등 모두가 그러하다. 특별히 원나라와 청나라의 경우 북쪽의 소수민족인 몽고족과 만주족이 기존 한족 중심의 지배세력을 무너뜨리고 건국한 것으로 유명하다.

남방지역

남방지역은 선진사상과 문화의 시발지라고 할 수 있다. 중국의 유명한 시인이었던 이백으로 시작하여, 양계초(梁啓超), 손중산(孫中山) 등이 그러하다. 그리고 현대 정치를 이끄는 인물들이 대부분 사천성(四川省), 호남성(湖南省), 상해시(上海市) 지역 출신이라는 점도 특이하다. 게다가 중국의 발달된 경제특구 중에서 주요 4대 경제특구가 모두 남방에 위치하고 있다는 사실이다.

남방지역은 또한 경제가 발달한 지역이라고 할 수 있는데, 이는 안정된 기후와 풍부한 용수와 넓은 평야를 기반으로 경제의 발달을 이루어온 지역이기 때문이다. 또한 해안을 중심으로 빈번한 외국과의 접촉을 통하여 새로운 문화와 기술들을 쉽게 전달받을 수 있는 환경적 영향 때문이다. 현재 속담에도 남방의 노변에는 광고판이 가득 세워져 있지만, 북방의 가두에는 신문판매대가 놓여 있다는 말이 회자할 정도이다.

또한 남방지역의 특이한 점은 문화와 교육이 발달한 점이다. 중국의 역사를 살펴보면, 중국의 과거시험제도에서 장원급제의 79%가 남방지역 인물들이며, 그 가운데서도 지금의 항주(杭州)지역 주변과 소주(蘇州)에서 가장 많은 인재가 나온

것으로 알려져 있다.

이러한 문화의 계승성은 오늘날에도 그대로 이어져, 중국의 전국 1,100여 개 대학에 재직하는 교수 중에서 70% 이상이 남방 출신이며, 그중 강소성江蘇省과 절강성浙江省 출신이 가장 많은 것으로 나타났다. 게다가 전국 주요 대학의 간부급 교수 대부분이 남방 출신인 것으로 알려져 있다.

남북문화의 차이

1) 자연환경과 경제환경의 상관성

북방지역은 환경적으로 인구유동과 정보와 문화의 전달, 그리고 개발이 늦은 지역이다. 반면, 남방지역은 인구유동이 심하고, 정보교환이 신속하며, 새로운 문화접촉이 용이한 지리적 특성을 갖고 있음으로 경제적으로 유리한 점을 가지고 있다는 것이다.

2) 자연환경과 문화발전의 차이점

남방지역은 경제적 기초와 안정된 기후, 그리고 지리적 여건의 우월성 때문에 전반적으로 좋은 교육환경을 갖추고 있다. 그래서 북방지역보다는 일찍이 문화가 발전하게 되었다.

반면, 북방지역은 각종 천재지변이 빈발하며, 계절풍 기후의 다변화로 생활여건이 좋지 않고, 외국과의 군사적 충돌이 많은 지리적 여건으로 인해 군사와 정치가 발달하게 되었다.

예를 들면, 중국 역사상 7,000여 건의 전쟁 중 70% 이상이 북방지역에서 일어났다. 이는 산이 많고 평원이 적은 지리적 환경으로 인해 많은 식량전쟁과 쟁탈전쟁이 있었음을 보게 된다. 또한 역사적으로는 북방의 많은 인재들이 4차례 (① 위진남북조魏晉南北朝시대, ② 오대십국五代十國시대, ③ 남송南宋, ④ 명말청초明末淸初시기)에 걸쳐 문화적 여건이 좋은 남방으로 내려갔다고 말한다.

중국문화의 통일

중국문화의 특색은 이러한 차이에도 불구하고 통일된 문화를 이루어왔다는 사실이다. 그 내용은 다음과 같다.

1) 문자의 통일

중국에는 현재 주요 8대 언어가 존재하며, 650여 개 방언이 존재한다고 알려진다. 그 원인은 자연환경에 기인하며, 자연환경에 의해 언어분열의 상황이 조성되었다고 한다.

이러한 상황에서 역사상 전국을 처음으로 통일하여 통일왕국인 진秦나라를 세웠던 진시황秦始皇의 위대한 업적은 무엇보다 문자의 통일이었다. 문자의 통일은 서적의 출판과 문학의 발전에 크게 기여하게 되었다. 결국 이러한 문자의 통일은 중국의 사상과 윤리를 통일시키고 문화의 번영을 가능케 하였다.

2) 중국민족의 통일

진시황이 전국을 통일하기 전 춘추전국시대의 사상가들을 지칭하는 제자백가諸子百家(특히 공자孔子, 맹자孟子, 순자荀子, 노자老子 등)의 공통사상은 이러한 중국의 지리적·민족적 상황과 문화적 여건을 반영하듯 중국 전체의 통일에 대한 것이었다. 이 넓은 지역에서 어떻게 많은 민족을 하나로 통일하고, 단일 언어와 사상과 문화의 울타리에 살게 하느냐는 것이었다.

중국은 다민족국가이다. 그러나 중국역사를 살펴보면, 역대왕조의 대외관계에 있어서는 중국민족의 다양성을 최대한 활용하면서도 통일된 한 나라로서의 정책을 보여주었다고 한다. 즉, 중국학자들은 중국이 국제외교상 지배민족의 교체 혹은 왕조의 교체와 상관없이 중국민족이라는 하나의 통일된 모습을 보여주었다는 것이다. 외교선상에서는 다양한 민족의 인재들을 사용하되 중국의 이름으로 보였다는 말이다.

제4장

중국의 문자와
서법예술

중국의 문자는 한자漢字라고 부른다. 한자는 전 세계에서 가장 오랫동안 유지되고 있는 글자이며, 현재 가장 많은 인류가 사용하고 있는 문자일 뿐만 아니라 세계 주요 문자들 중에 남아 있는 유일한 표의문자表意文字(사물의 형상을 본뜨거나 그림으로 그려서 하나하나의 글자가 낱낱의 뜻을 가지는 문자)에 속한다. 사용지역으로는 중국대륙, 타이완, 홍콩의 중화권과 화교들이 몰려 있는 동남아지역 외에도 한자문화권에 속하는 한국과 일본에서도 여전히 문자로서의 기능을 잃지 않고 있다. 그리고 현재 전 세계적으로 중국에 대한 관심과 중국어 학습의 열풍으로 문자로서의 이미지가 폭넓게 각인되고 있는 추세다.

더욱 놀라운 사실은 외형적으로 봐도 상형문자를 기초로 한 복잡한 자형의 글자가 이토록 오랜 세월을 거치면서도 일정한 형태를 유지하며 발전해 온 점에 있다. 이는 한자가 시대를 거치면서도 독자적인 체계의 문자로 정립되어 폭넓게 사용되는 한편, 사회 문화적 기능을 잘 구현하여 중국문화를 대변하는 문화적 도구로 자리 잡았기 때문이다. 일찍이 한자로 기록된 선진先秦시대의 풍부한 제자백가諸子百家 저작들은 한자가 지니는 고도의 사변思辨적 가치를 증명하였고, 불교의 전파에 따른 산스크리트어 불경의 대대적인 번역사업은 한자의 문자로서의 기능을 극대화하여 한자의 발전을 추동해 나갔다.

한자의 발전은 그 글자 수의 증가를 통해 여실히 증명된다. 『설문해자說文解字』 이후 글자를 모은 자서字書들이 속속 발간되었는데, 이로부터 한자의 숫자가 얼마나 폭발적으로 늘어났는지 잘 알 수 있다. 당唐대에 발간된 『옥편玉篇』 증보판에

22,561자가 수록되었던 것이 송宋대 사마광司馬光의 『유편類編』에는 31,319자로 늘어났고, 한자사전의 결정판이라고 할 수 있는 『강희자전康熙字典』에는 47,053자로 증가하였다. 현대에 들어 1990년에 편찬된 『한어대자전漢語大字典』에는 54,678자가 수록되어 현재 한자의 숫자를 밝히는 기준이 되고 있다.

한편, 한자는 문자로서의 역할 외에 문자에 아름다움을 추구하는 특별한 심미 장치인 서법書法 예술로 발전하였다. 게다가 단지 미적 취향에 그치지 않고 나아가 글씨는 사람의 인격을 드러낸다는 논리적 기틀이 만들어져 관료선발의 기준이 되었던 '신언서판身言書判(예전에 인물을 골랐던 네 가지 조건을 이르는 말)'에서 보듯 문자 이상의 지적 가치를 부여하기까지 하였다. 그리고 현재에도 한자는 오랜 기간에 축적된 다양한 기능을 계승하여 도안과 디자인 등 실용분야에 이르기까지 적극적으로 활용되고 있다.

한자의 탄생

1) 한자 기원의 전설

한자의 기원에 대한 통설은 고대의 제왕 황제黃帝 때의 인물인 창힐倉頡(한자의 창시자. 중국 문명의 시조로 추앙된다. 네 개의 눈을 가진 신비한 존재로 묘사되어 있다)이 진흙에 찍혀 있는 새의 발자국을 보고 한자를 창제했다는 전설에서 비롯되었다. 선진시대의 저작에서는 이미 창힐을 한자의 창시자로 규정하고 있다. 『순자荀子』에서는 "글을 잘 쓰는 사람은 많았지만, 후세에 전한 사람은 오직 창힐뿐이었다(好書者衆矣, 而倉頡獨傳者壹也)"라고 하였으며 『여씨춘추呂氏春秋』에서도 "해중이 수

창힐

레를 만들고, 글자는 창힐이 만들었다(奚仲作車, 倉頡作書)"라고 하는 등 이후 창힐 기원
설이 정설처럼 굳어졌다.

2) 학설로 본 한자의 기원

여러 역사적 정황을 종합해봤을 때 한자가 인류가 만든 가장 오래된 문자 중
하나임은 틀림없다. 역사 유적을 통해 보더라도 한자는 사회적 소통의 부호로서
추상화되어 표시되었으며 또한 중국어中國語를 구현하는 기호로서 기록되었다. 그
러나 언제 한자가 탄생하였는지에 대한 구체적인 증거와 글자가 만들어진 과학
적인 근거를 제시하기는 쉽지 않으며, 이에 대한 학설 역시 분분하다.

인류가 문자를 창제하기 이전 단계부터 다양한 기록의 방식이 존재한 것으로
알려져 있다. 그중 간단한 부호나 그림 형태로 남기는 '도화圖畵' 문자와 허신許愼
이 설문해자에서 "먼 옛날에는 새끼 같은 매듭을 묶어서 세상을 다스렸는데, 후
세에 성인이 나타나 그것을 금을 긋는 방식으로 손쉽게 만들었다(上古結繩而治, 後世聖人
易之以書契)"라고 밝힌 '결승結繩' 문자와 '서계書契' 문자는 한자 창제의 원류로 볼 수
있다. 결승은 매듭의 크고 작음으로써 사건 혹은 사물의 크기를 표시했으며, 매
듭의 많고 적음으로써 사물의 양을 나타냈다. 결승 이후에는 서계로 일을 기록
하는 방법이 출현한 것으로 보인다.

이 밖에 한자의 원류와 관련된 학설로는 '팔괘八卦' 기원설이 있다. 『주역周易』의

팔괘

바탕을 이루는 추상적인 수리 부호인 '괘효卦爻'가 점차 발전하여 구체적인 사물을 표기하는 한자가 만들어졌다는 주장이다. 이러한 주장의 배경에는 팔괘가 나타내고 있는 뚜렷한 기호적 체계가 한자에 대응할 만한 외형적 형태와 사유적 체계에서 충분한 연관관계를 보여주고 있기 때문이기도 하지만 한자에 문명적 가치를 부여하려는 과장된 측면도 있다.

3) 한자의 유적

현재 발견된 한자의 가장 오래된 자형字形인 갑골문甲骨文은 3,000여 년의 역사를 지니고 있다. 그러나 갑골문 이전에도 한자에 해당하는 문자가 이미 존재하고 있었던 것으로 추정되는데, 이와 관련한 많은 유적들이 속속 발굴되고 있다. 실제 얼마만큼 한자와 연관되어 있는지는 의문점으로 남아 있지만, 학계에서는 구체적인 증거를 들어 한자의 기원을 끌어올리기도 한다.

한자의 역사적 기원에 대해서는 통상적으로 중국 문명사의 궤적과 동일한 5,000년으로 잡고 있다. 지금까지 밝혀진 고고학적 자료와 문헌에 근거하여 볼 때, 가장 오래된 한자의 유적으로는 양사오仰韶 문화(기원전 5000년~기원전 3000년)에 속하는 시안西安 반포半坡 유적지에서 발견된 도문陶文(도기陶器에 새겨진 문자)을 들 수 있다.

신석기시대 유적지에서 출토된 도기에 새겨진 도문

원시적 부호 형태를 보이고 있는 이들 유적은 대부분 토기가 구워지기 이전에 새겨진 것이어서 형태와 필획이 불규칙적이다. 아마도 개인물품의 소장을 표시하는 표지이거나 제작 때 어떤 필요에 의해 제멋대로 새긴 것으로, 확정적 의미를 담고 있지는 않은 것으로 보인다. 따라서 원시 단계 그림문자의 추형雛形에 속하는 것으로 여겨진다. 이 유적 중 빠른 것은 대략 기원전 4000년 전에 출현한 것으로 통상적인 학설과 일치한다고 할 수 있다.

한편, 신석기 후기에 속하는 다원커우大汶口 문화(기원전 4300년~기원전 2500년)의 유적지인 산둥성山東省 타이안泰安 부근에서 발견된 도문은 한자의 역사적 기원과 관련해 한층 중요한 의미를 지닌다. 1973년 황허黃河 유역에서 발굴된 도기에 새겨진 비교적 정연한 모양에 입체감이 느껴지는 문양은 이후에 나타나는 청동기 명문銘文(금석金石이나 기물器物 등에 새겨 놓은 글)과 유사해 한자의 시원을 밝히는 유력한 물증이 된다. 많은 학자들은 이 문양을 한자의 상형자로 보고 갑골문과 금문金文(은殷·주周·춘추전국春秋戰國시대에 만든 청동기靑銅器, 종鐘·솥鼎·항아리壺·술잔爵·병기兵器·전폐錢幣 등에 새긴 글자)의 글자들과 일맥상통하는 것으로 파악하고 있다. 이런 관점에서 보면 다원커우의 도문은 최초의 상형문자가 되는 것으로, 다원커우 문화가 지금으로부터 4,000여 년 전의 유적에 해당하므로 한자의 역사 또한 4,000년 이상 된다는 설명이 가능하다.

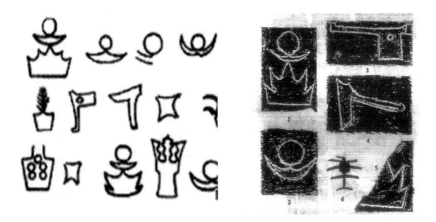

다원커우 도문

한자의 구성 원리

한자는 일반적으로 하나의 글자 모양에 하나의 독음, 하나의 독립된 의미를 가진다. 특징상 음절문자音節文字이자 동시에 표의문자의 성격을 지니는 고립어에 속한다. 이러한 특성을 갖춘 한자는 오랜 시간을 거치면서 일정한 계통을 갖추고 발전해 나갔다.

한자는 만들어진 원리에 따라 상형象形·지사指事·회의會意·형성形聲·전주轉注·가차假借의 '육서六書' 분류법이 통용되고 있는데, 이는 후한後漢 때 학자인 허신許愼(58?~147?년)에 의해 확립되었다. 그가 한자의 자형 구조를 체계적으로 분석하여 만든 육서를 살펴보면 상형·지사·회의·형성은 한자의 조자造字 방법에 해당하는데, 이는 다시 독립된 자형으로 만들어진 상형·지사와 자형을 합해서 만든 회의·형성으로 구분되며, 전주·가차는 글자의 활용법으로 볼 수 있다. 허신은 중국 문자학의 개척자이자 '문자학의 성인字聖'으로 추앙받고 있는 인물이다. 중국 최초의 자서字書에 해당하는 『설문해자說文解字』는 허신이 무려 21년 동안 힘을 쏟은 필생의 역작으로, 한자 9,353자를 수집하여 육서에 따라 글자의 모양을 분석, 해설한

허신 설문해자

문자학의 고전이 되는 책이다. 그에 의해 확립된 한자의 육서법은 후세에 큰 영향을 끼쳤으며 오늘날까지도 가장 유력한 한자의 구성 원리로 인정받고 있다.

1) 상형象形

실제 사물의 모습을 그대로 본떠 만든 글자로, 비교적 간단한 선으로 사물의 특징을 묘사하는 방식이다. 『설문해자』에서는 "사물의 물상을 형체에 따라 그려내는 것으로 '날 일日'과 '달 월月'이 해당한다(畵成其物, 隨體詰詘, 日月是也)"라고 설명하고 있다. 사물의 객관적인 특징을 포착하여 대상의 인상적인 형상이 잘 드러나도록 하는 것이 중요하다. '달 월' 자는 둥근 달이 아닌 초승달을 그려내어 사물의 특징적 이미지가 부각되도록 하였다.

상형은 도화圖畵문자에서 비롯되어 그림의 성격은 점차 약화되고 상징적 요소가 강조된 가장 원시적인 조자 방식이다. 그러나 상형은 모든 대상을 그리는 방식으로 수용할 수 없다는 문자로서의 한계가 명백해 한자에서 차지하는 비율이 높지는 않다. 그럼에도 한자의 상형적 요소가 갖는 큰 의의는 심미적이고 풍부한 상징적 이미지를 한자에 부여하고 있다는 점이다.

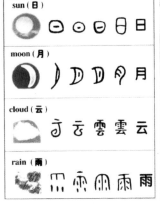

상형문자

2) 지사指事

상형이 그려낼 수 있는 구체적 사물을 대상으로 글자를 만드는 방식인 데 비해, 지사는 점과 선을 이용해 상징적인 부호로 나타내는 글자를 말한다. 즉, 추상적인 개념을 기호로 표현한 글자라 할 수 있다. 『설문해자』에서는 "보면 금방 알 수 있고, 살펴보면 뜻이 드러나는 것으로, '위 상上', '아래 하下'가 그 예이다[視而可識, 察而見意, 上下是也]"라고 하였다. 예를 들면 '칼날 인刃' 자처럼 '칼 도刀' 자에 날에 해당하는 부분을 점으로 표시함으로써 예리한 칼날을 상징적으로 표현했다. 육서 중 지사에 해당하는 글자의 숫자가 가장 적은데, 이는 부호로 뜻을 나타내야 하는 제한적인 방식과 관련 있다고 할 수 있다. 학자들에 따라서는 '위 상', '두 이二' 자 같은 유형의 독립된 형체를 합치는 '합체지사合體指事'와 '근본 본本', '칼날 인' 자처럼 상형자에 부호를 첨가하는 방식의 '가체지사加體指事'로 나누기도 한다.

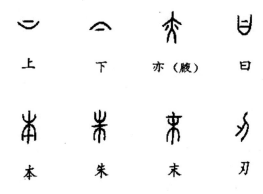

지사문자

3) 회의會意

두 개 혹은 두 개 이상의 상형문자나 지사문자를 합쳐 새로운 의미의 글자를 만드는 방법이다. '풀 해解' 자는 '칼 도刀'와 '소 우牛', '뿔 각角'의 세 글자로 이루어져 있다. 이 글자는 '칼로 소의 뿔을 가르다'라는 의미로 '풀다', '해체하다'라는 뜻을 갖게 되었다. 또한 같은 글자를 두 개나 세 개씩 겹쳐 만들기도 한다. 예를 들어, '불 화火' 자를 두 개 겹치면 '불꽃 염炎' 자가 되고, '수레 거車' 자를 세

개 겹치면 '울릴 굉轟' 자가 되는 식이다. 이처럼 두 개 이상의 자형이나 자의字義를 병합해 글자의 의미를 전달하는 회의는 때로 형성의 특징을 겸비하는 경우도 있다. 예를 들어, '공 공功' 자는 '장인 공工'과 '힘 력力' 자가 결합하여 만들어진 회의자인데, '공 공'과 '장인 공'은 발음이 같아서 형성자의 성분을 갖추고 있다.

회의문자표

4) 형성形聲

의미를 나타내는 부분과 소리를 나타내는 부분을 조합하여 새로운 글자를 만들어 내는 방법이다. '형形'은 글자의 의미나 소속을 나타내고, '성聲'은 같거나 비슷한 발음을 표시하는 방식으로, 예를 들어 '호수 호湖' 자에서 삼수변(氵=水)은 의미 부분으로 물과 관련이 있음을 나타내고, '오랑캐 호胡'는 소리 부분으로 이 글자의 발음이 '호'가 되는 방식으로 결합한 것이다.

형성은 한자를 만드는 가장 효율적인 방법으로 여겨져 수많은 글자가 형성의 원리로 탄생했다. 『설문해자』의 82%가 형성자이고, 청대에 편찬된 『강희자전』의 47,053자 가운데 42,300자가 형성자에 해당한다.

5) 전주轉注

이미 만들어진 글자의 본래 뜻으로부터 유추해서 다른 글자로 호환하여 사용하는 글자의 운용 방식이다. 『설문해자』에서는 "서로 뜻을 주고받을 수 있다(同意相受)"라고 하며 '노老' 자와 '고考' 자를 예로 들어 설명하고 있는데, 구체적인 개념을 파악하기가 쉽지 않아 후대의 학자들 사이에도 의견이 분분하다. 다만 '동의同意'는 의미부를 가리키는 것으로 같은 부수에 속하는 글자들로 볼 수 있다. 따라서 전주는 같은 부수에 속하면서 의미가 동일해 바꾸어 사용해도 무방한 글자나 동일한 부수 속에 서로 통용되는 글자가 그 대상이 된다고 할 수 있다. 예를 들면, '처음'이란 의미를 가진 '처음 시始', '처음 초初', '으뜸 원元', '머리 수首' 등을 바꾸어 쓰는 경우이다. 결국, 같은 부수에 속하는가와 같은 의미로 끌어 쓸 수 있는가가 전주를 판단하는 중요한 기준이 된다.

6) 가차假借

기존의 글자가 담고 있는 뜻은 두고 소리를 빌려 쓰거나, 원래는 글자가 없었으나 음성에 기초하여 기존의 글자를 차용해 사용하는 글자의 운용 방식이다. 『설문해자』에서는 "본래 글자가 없었으나 소리와 사물의 형상에 기대어 만들어진 글자이다(本無其字, 依聲托事)"라고 하였다.

가차는 또 통가자通假字와 가차자假借字로 구분하기도 한다. 통가자는 '스스로 자自' 자처럼 원래 코의 모양을 나타낸 상형자였으나, 이것이 일인칭으로 가차되어 사용되면서 소리부인 '줄 비畀'가 더해져 '코 비鼻' 자가 만들어진 경우이다. 순수한 의미의 가차자는 외래어 표기에 효과적으로 운용되고 있다. '포도葡萄'와 같은 고대 외래어에서부터 '핑퐁乒乓'과 같은 음차音借의 경우가 이에 해당한다. 이처럼 육서에서 가차의 활용은 한자가 표의문자로서 지니는 표음表音의 어려움을 해소하는 데 효과적으로 작용했다고 할 수 있다.

한자의 변천과 발전

오랜 역사를 가진 한자는 시대를 거치면서 문명의 발전과 사회적 환경에 따라 변화를 거듭했다. 한자의 최초 모습은 기원전 약 1300년까지 거슬러 올라가, 상商(또는 은殷)나라의 갑골문甲骨文으로부터 시작된다. 갑골문은 시기적으로 가장 빨리 문자의 형태를 갖춘 한자의 모습이다. 갑골문에 이어 청동기에 글자를 새기는 금문金文, 즉 종정문鐘鼎文이 유행하는데 서주西周 시기는 청동기 금문의 전성시대라 할 수 있다. 금문 이후로 춘추전국시대에 들어서면 전국문자戰國文字가 등장하는데, 전국문자는 다시 진秦나라 문자인 대전大篆(주문籀文으로도 불림)과 진나라 외 여섯 나라에서 사용된 '육국문자六國文字'가 있었다. 이러한 문자의 난립은 결국 진시황의 문자통일 정책에 의해 소전小篆으로 통일된다. 이후로 한자는 전 지역을 관철하는 획일적 문자사용의 계기가 되었으며, 이러한 문자 통일은 곧 중국을 하나로 묶는 결정적인 요소로 작용하였다.

오늘날 '한자漢字'라는 이름을 얻게 된 한대漢代에는 예서隸書가 새롭게 유행하였으며, 이를 기점으로 한자는 한층 정형화된 해서楷書로 발전하여 당대에 들어서면 한자의 자형과 서체의 표준화가 이루어진다.

그러나 한자는 오늘날에도 여전히 고형화되지 않고 다양한 변화의 과정을 겪고 있다. 1949년 중화인민공화국 건국 이후 한자의 개혁방안을 마련하여 기존 한자의 획을 줄이는 방식의 간체자簡體字인 간화자簡化字를 만들어 공식적으로 사용하고 있는 것도 그 예가 되며, 근래 디지털 시대의 환경을 고려한 다양한 컴퓨터 자형의 개발 역시 예외가 아니다. 또한 역사적으로 등장한 다양한 글자체는 서법의 발전과도 무관하지 않다. 각 시대를 대변하는 한자는 예술적 아름다움을 강구하며 일정한 서체로 정착하였고, 이러한 서체에 대한 탐구는 한자를 발전시키는 동력이 되었다.

1) 갑골문甲骨文

갑골은 거북이의 등껍질인 귀갑龜甲과 동물의 뼈인 수골獸骨에 새긴 글자로 현존

하는 가장 오래된 문자의 기록이다. 상나라 후기 왕실에서 점을 친 기록이 대부분을 차지해 '점복占卜 문자'라고도 한다. 그러나 갑골문이 문자로 확인된 것은 불과 100여 년밖에 되지 않았다. 1899년 금석학자 왕의영王懿榮이 당시 허난성河南省 안양시安陽市 샤오둔춘小屯村에서 약재로 공급되던 용골龍骨에 새겨진 글씨를 발견하고 친구 유악劉鶚과 함께 갑골편을 모으기 시작하면서 세상에 알려졌다. 수천 년의 비밀을 간직한 채 땅속에 묻혀 있던 갑골의 발견은 그야말로 신화神話의 시대를 역사의 사실로 바꿔 놓은 세기적 사건이었다. 이후 대대적인 발굴 작업이 진행되어 허난성 안양의 은허殷墟 유적지에서 10만여 편에 이르는 갑골편이 발견되었다. 고증 결과 3,000년 전 상나라의 왕실에서 행해졌던 점복 행위를 기록한 문자로 알려지면서 세상을 깜짝 놀라게 했다.

현재 발견된 15만 편의 갑골을 통해 4,500여 글자가 확인되고 있으며, 그중 1,800여 자가 판독되어 당시의 사회상을 알려주고 있다. 갑골에는 정치·사회·문화·군사 등의 분야에서 천문·의학·역법에 이르기까지 다양한 내용이 기록되어 생생한 역사를 실감케 한다.

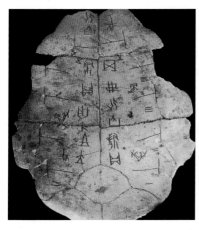
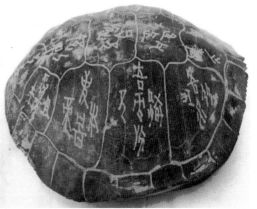

갑골문

필사筆寫의 측면에서 보면 갑골 서체의 특징은 귀갑龜甲이나 수골獸骨에 칼로 글자를 새겼기 때문에, 직선과 절선이 많으며 필체가 가늘다. 그리고 글자가 고정되

지 않아 한 글자에 여러 가지 모양이 있다. 갑골문이 세상에 알려지기 시작하면서 문자에 대한 연구와 더불어 서체에 대한 예술적 조명도 잇달았다. 그중에서도 고고학자 동쮀빈董作賓(1895~1963년)과 작가이자 고문자 학자인 궈모뤄郭沫若(1892~1978년)는 갑골문 연구에 혁혁한 공을 세운 인물로 꼽힌다.

동쮀빈 궈모뤄

2) 금문金文(종정문鐘鼎文)

금문은 상·주周시대 청동기에 기록되어 있는 문자로, 당시 청동제기靑銅祭器를 대표하는 것이 '정鼎'이고, 청동 악기를 대표하는 것이 '종鐘'이기 때문에 종정문鐘鼎文이라고도 한다. 상·주시대는 청동기의 전성시대로 청동기물에 글자를 새기는 것이 유행하였다. 이 시기가 되면 청동기물에 글을 새기는 명문銘文의 편 폭도 길어지고 내용도 풍부해진다. 대표적인 금문 중 하나인 모공정毛公鼎에는 무려 497자가 기록되어 있어 당시의 다양한 생활상을 잘 드러내고 있다.

금문은 대개 장식으로 사용되는 특징상 선조와 제왕의 송덕 및 관직의 임명과 공적을 기리는 내용이 주를 이루고 있지만, 무왕武王의 상나라 정벌 같은 역사적 사건을 기록한 것도 있어 사회 변화를 조감할 수 있다. 청동 금문은 먼저 흙으로 빚은 틀에 필사체로 새기고 이 틀에 금속을 녹여 부어서 주조했기 때문에 서체가 굵은 것이 특징이며 필획의 기세가 장엄하고 기품이 있다.

금문

3) 소전小篆

소전은 진시황秦始皇의 통일 문자로, 통일 전 진나라의 문자인 대전의 자형을 간략하게 하여 만들었다. 진시황은 천하를 통일한 뒤 승상 이사李斯를 시켜 소전을 만들게 하고, 그 외의 다른 문자를 사용하지 못하게 함으로써 문자를 통일했다. 진시황의 문자통일령으로 탄생한 소전은 형체가 가지런하고 규격화되어 있어 글자를 쓰기에 대전보다 용이하였다. 당시 진시황은 "문장은 같은 글로 쓰고, 수레는 동일한 바퀴로 한다(書同文, 車同軌)"라는 문자와 도량형 통일 정책을 강제하였는데, 이러한 정책에 힘입어 소전은 육국의 문자를 소멸시키고 예서가 나타나는 전한前漢 말까지 줄곧 사용되었다.

소전의 자형은 형체가 길쭉하고 둥글면서 균등하게 배열되어 있는 특징이 있다. 따라서 자체가 지니는 아름다움 때문에 후세의 서법가들에게 많은 사랑을 받았을 뿐만 아니라, 필획이 복잡하고 형태의 변화가 심해 위조 방지에 적합하여 도장의 서체로도 널리 활용되었다.

소전

4) 예서隸書

예서는 한漢나라 때 통용된 서체로 하급관리인 '예인隸人'이 행정의 효율을 기하기 위해 속기하는 과정에서 생겨난 글자로 알려져 있다. 전하는 바로는 진나라 말 옥사를 관리하는 정막程邈이 대전에 근거하여 복잡한 부분을 삭제하고 수정하여 만들었다고 한다. 소전이 진나라의 공식적인 서체였다면, 예서는 실용적으로 사용되다가 후한 때 이르러 본격적으로 유행했다고 볼 수 있다. 이는 또한 예서가 다른 말로 '팔분체八分體'라고 불리는 것처럼 두 글자체가 병합되는 구조적 특징을 보여주는 것이기도 하다.

한자의 발전 과정에서 예서의 등장은 시사하는 바가 크다. 예서는 이전의 둥글고 곡선 위주의 상형적 형태를 벗어나 직선 위주의 실용적 서사 방식으로 바뀌는 전환점이 되고 있다. 이는 종이의 발명 등 서사도구의 혁신과 학교의 설립 및 문사의 양성으로 지식 보급이 확산된 데 따른 것이라 할 수 있다.

예서의 특징은 횡으로는 길고 수직으로는 짧은 장방형꼴의 형태를 띤다는 것이다. 둥근 필획을 직선으로 펼쳐 한층 필사에 유리하게 하였으면서도 여전히 일부분 둥근 곡선의 느낌이 남아 있어 예서가 주는 장중하면서 날렵한 기세 때문에 후세 서법가들의 표본이 되었다. 특히 「조전비曹全碑」, 「을영비乙瑛碑」, 「장천비張遷碑」 등의 한대 비각은 예서체의 전형을 보여주고 있다.

예서

5) 해서楷書, 초서草書, 행서行書

해서는 예서에서 변화 발전하여 위진남북조魏晉南北朝시대에 확립된 서체로 예서보다 단정하고 필법이 법도가 있어 이를 '진서眞書' 혹은 '정서正書'라고도 한다. '해서'라는 명칭 속에 본보기가 되는 단정한 글자라는 의미가 담겨 있는 것처럼, 오늘날 우리가 쓰는 한자체의 표준이 되는 서체이다. 해서로 이름을 날린 서법가로는 「구성궁예천명九成宮醴泉銘」으로 유명한 당나라의 구양순歐陽詢을 비롯해 안진

경顔眞卿과 유공권柳公權 그리고 원元나라의 조맹부趙孟頫 등이 있다.

한편, 초서는 빠른 필사를 위해 만들어진 서체에 속한다. 자형이 간소하고 필획이 멈추지 않고 이어지는 특징이 있다. 허신이 "한나라가 흥함에 초서가 있었다(漢興有草書)"라고 말한 것처럼 한대 초기부터 필사의 편리를 위해 사용되었다. 처음에는 예서를 간소하게 흘려 쓴 장초章草를 사용하다가 후한 말의 장지張芝와 동진東晉의 왕희지王羲之에 전수되어 새로운 필법으로 탄생하여 금초今草로 불리게 되었고, 당대唐代에 이르면 한층 대담하게 변모하여 광초狂草가 생겨나는데 특히 장욱張旭의 광초가 유명하다. 변화가 많고 활발한 필체의 특징 탓에 시가詩歌의 필법으로 즐겨 애용되었다.

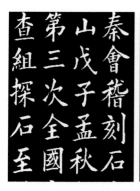

해서

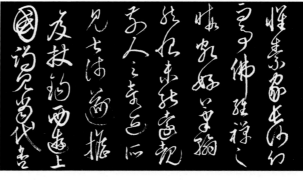

초서

행서는 해서와 초서의 중간에 해당하는 서체이다. 필사 속도가 느린 해서와 식별이 난해한 초서의 단점을 절충해 필사를 위주로 만든 행서는 필획의 연결이 자연스럽고 쓰기에 편리하면서 초서만큼 알아보기 어렵지 않아, 개인의 문서와 서신 등에 보편적으로 사용되었다. 불후의 명작 왕희지王羲之의 『난정서蘭亭序』를 대표 작품으로 꼽을 수 있다.

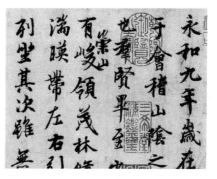

행서·왕희지의 『난정서』

6) 간화자簡化字

현재 중국에서는 기존의 한자가 획수가 많고 익히거나 기억하기 어려운 점을 고려해 획수를 대폭 축소해 만든 이른바 간체자簡體字라 부르는 '간화자' 사용이 일반화되어 있다. 중국 정부는 1949년 건국과 동시에 문자개혁위원회文字改革委員會를 만들어 한자의 획수를 간소화하는 방안을 모색하는 한편, 구체적인 방안을 마련하여 1956년에는 간화자 517자 및 간화편방簡化偏旁 54개를 정식으로 공표하였다. 이어 1964년에 「간화자총표簡化字總表」를 공표함으로써 공식문자로 채택하여 그 사용을 강제화하였다.

간화자의 사용은 문맹률을 낮추고 공민교육을 향상시키는 등 사회적으로 많은 실효를 거두었다. 마치 진시황의 문자 통일을 연상시키는 문자개혁은 성공적으로 정착되고 있지만, 오늘날 간체의 편리함 이면에는 기존 한자의 정자인 번체자繁體字로 기록된 고대 전적을 해독하지 못한다거나 같은 한자문화권인 한국, 일본, 홍콩, 타이완臺灣 등과 동일한 문자를 두고 혼란이 빚어지는 사례도 적지 않다.

한편, 중국에서는 디지털 시대의 환경에 맞추어 사용 한자를 제한하여 통일적인 전자망 구축에 힘쓰고 있다. 정부 차원에서 공문서와 호적정리 등의 현실적 필요성에 따라 2000년에 새로운 한자코드의 국가표준안인 'GB18030' 프로그램을 컴퓨터 제품에 일률적으로 장착하도록 법제화하였다. 현재 이 프로그램에 수록된 한자 수는 27,533자로 이 범위 내의 한자를 사용하도록 규정하고 있다.

간체자의 구성원리는 다음과 같다.
① 원래 글자의 윤곽은 보존한다.
② 원래 글자의 일부 특징은 보존하고 기타 부분을 생략한다.
③ 비교적 간략한 필획의 편방으로 교체한다.
④ 형성자에서는 간단한 성부聲部를 사용한다.
⑤ 서로 통용되는 글자는 간편한 글자로 통일시킨다.
⑥ 초서草書를 해서楷書화한다.
⑦ 미적인 부분을 고려하여 번체화된 글자는 고대의 상형, 지사, 회의자를 사

용한다.

⑧ 간단한 부호로 복잡한 편방을 대체한다.

⑨ 고자古字를 차용한다.

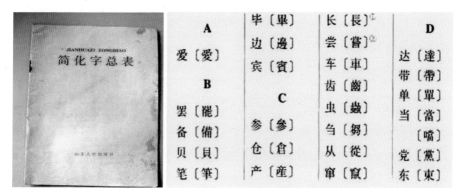

간화자총표 간체자번체자대조표

서법書法 예술

한자를 사용해 글씨를 예술적 양식으로 승화한 것이 서법이다. 세계적으로도 문자를 예술에 응용한 경우는 많지 않으며, 한자처럼 글씨를 쓰는 문화가 광범위하고 엄밀하게 적용된 예를 찾아보기도 쉽지 않다. 서법은 한자문화권을 대변하는 독특한 문화로 인식되어 왔으며, 현재에도 중국을 비롯해 한국에서는 서예書藝, 일본에서는 서도書道라는 이름으로 글씨를 쓰는 고유한 예술적 양식이 존재한다.

서법은 한자의 기원만큼이나 오랜 역사를 가지고 있으며 서체의 다양한 변화와 발전에 부합하는 풍부한 작품을 남기고 있다. 또한 글씨는 인격을 나타낸다는 철학적 함의가 꾸준하게 작용하여 역대로 서법은 빼놓을 수 없는 학습의 항목이 되었다. 이처럼 문화적 소양으로 인식되는 서법은 단지 글씨를 쓰는 행위 자체로 치부하지 않고, 형이상학적 의미를 부여하여 붓의 놀림을 병법으로 해석하기도 하고 신체의 호흡과 기운의 작용에 비유하여 설명하기도 한다.

예술적 측면에서도 서법은 역사적으로 무수한 이론과 그로 인한 유파를 형성해 오면서 전승과 창조를 반복해 오늘에 이르고 있다. 서법 예술을 시대적 특성

에 따라 다음과 같이 정의할 수 있다. 진대秦代에는 운치를 숭상하고, 당대唐代에는 법식을 숭상하였으며, 송대宋代에는 의미를 강조하고, 원명대元明代에는 자태를 중시하는 풍조가 강했다는 것이다. 한편, 역사적으로 수많은 서법가書法家들은 크게 당대의 안진경顔眞卿(709~785년, 당대唐代의 서예가)을 기준으로 뚜렷한 분기를 이루는데, 안진경 이전의 시기는 주로 서체의 변화가 서법 예술을 주도했으며, 이후의 시기는 대체로 서체가 이미 고정되어 서법가들은 자신들의 독창적 풍격을 창조하는 데 몰두하였다.

1) 서법의 시작

특권층의 전유물이었던 한자는 춘추春秋시대를 거쳐 전국戰國시대에 이르러 글자체의 다양한 변화 및 지역적 차이가 발생하는 등 개인적 성격의 서체로 변해 갔다. 이 시기를 곧 서법의 창조시대로 볼 수 있을 것이다. 이 시기에 서법사의 측면에서 제일 먼저 주목받는 작품은 바로 주문籒文(한자 자체字體의 한 가지. 옛 금석붙이나 그릇붙이 따위에 새겨져 있으며, 상형문자의 특성을 많이 가지고 있다. 글자의 획이 아주 번잡하여 수식을 위주로 가지런히 아름답게 쓰는 것을 특색으로 한다)으로 쓰인 '석고문石鼓文'이다. 석고문은 현재 남아 있는 가장 오래된 석문石文으로 북처럼 생긴 10개의 돌에 글자를 새겨 넣은 최초의 석각문자에 해당한다. 진나라 군주가 사냥하는 정황을 사언시로 새겨 놓아 『시경詩經』의 격조를 느낄 수 있으며, 고졸한 풍경을 풍기는 글씨는 후세의 서법가들을 매료시키기에 충분했다.

한편 진나라 때부터 사용하기 시작한 예서는 비문碑文을 많이 남기고 있어 비각 특유의 거칠면서 웅혼한 기풍이 이후 줄곧 주목을 받게 된다. 따라서 일면 '한비漢碑'라는 독특한 풍격이 서법에서 득세하기도 하였다. 후한 때 채륜蔡倫에 의한 종이의 발명은 한층 자유로운 표현과 서체의 다양화로 서법 발전의 일대 전기를 마련하였다.

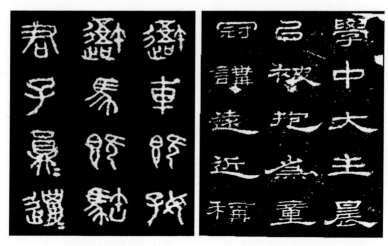

석고문 한비漢碑

2) 왕희지의 출현과 서법의 발전

위진남북조시대에는 예서에서 해서로 옮겨지는 과도기를 거쳐 다양한 문화의 발흥과 함께 서체도 완비되었다. 서법에 있어서는 '북비남첩北碑南帖'이라 하여 북쪽의 소박하고 힘찬 해서와 남쪽의 전아하고 우미한 해·행·초서가 지역적으로 확연한 차이를 보이며 발전해 갔다. 강남의 귀족적이고 전아한 풍격을 드러내는 서첩과 강북의 강건한 석문石文은 남북의 특징을 잘 대비해주고 있다.

특히 이 시기에는 '서성書聖'이라 칭송되는 왕희지王羲之(303~361년, 서성으로 일컬어지는 중국 최고의 서예가)가 출현하여 진정한 서법가의 면모를 확립하였다. 그는 귀족적이고 우아한 풍격의 해·행·초서의 각 체를 완성하여 예술로서의 서예의 위치를 확립하였다. 대표작품으로는 해서로 쓴『악의론樂毅論』과『황정경黃庭經』, 초서로 쓴『십칠첩十七帖』, 행서로 쓴『난정서』등이 있다.

악의론 황정경

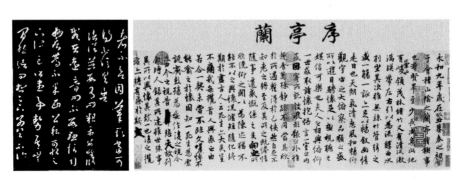

십칠첩 난정서

3) 당·송시대의 서법

남북조시대를 종결하고 등장한 통일 국가 수나라는 남북의 서체가 융합되어 한층 세련된 해서가 등장해 당대로 옮겨가는 교량 역할을 한 시기이다. 당대에는 초당初唐 삼대가三大家인 구양순歐陽詢·우세남虞世南·저수량褚遂良이 출현해 각각 해서를 바탕으로 독자적인 서체를 개발하여 해서의 규범이 되었다. 구양순의 서체는 '구체歐體'라 불리며 서예를 공부하는 사람이라면 누구나 그의 서체를 모범으로 삼았다. 뛰어난 서법가들이 대거 등장해 독창적인 서체를 개발한 이 시기는 가히 서법의 황금시대라 할 수 있다.

중당中唐 시기에는 왕휘지에 버금가는 안진경(709~785년)이 출현해 새로운 서체를 개척하였다. 해서에 전서의 맛을 가미한 풍격의 안체安體는 『안씨가묘비安氏家廟碑』에서 볼 수 있듯이 당대 해서의 모범이 되었다. 안진경의 등장은 서법예술사를 가르는 중요한 사건으로 서법이 순수한 개성의 예술로 나아간 전환점이 된 것으로 평가받고 있다.

당말唐末에는 유공권(778~865년)이 나와 유체柳體라는 일파를 형성하며 서법의 흥성을 이어갔다. 안진경을 계승한 그는 작품「현비탑비玄秘塔碑」와「금강경각석金剛經刻石」에서 볼 수 있듯이 비각에 힘을 쏟아 웅건한 기상의 서체를 특징으로 하고 있다.

송나라 초기 100년 동안에는 복고주의가 일어났으나 왕희지풍이 흠모되어 태종 순화淳化 3년에 칙명으로 「순화각법첩淳化閣法帖」이 완성되었다. 그러나 북송北宋 후기에는 채양蔡襄·소식蘇軾·황정견黃庭堅·미불米芾 등 4대가가 나와 개성이 강한 작품을 남겼다. 그중에서도 송대 문단을 이끈 소식과 황정견의 작품은 글씨에 시적 운치와 예술적 기교를 더해 심미적 가치를 유감없이 발휘하였다.

4) 원·명·청시대의 서법

원대元代에는 조맹부趙孟頫(1254~1322년, 원나라 때의 화가, 서예가이다. 자字는 자앙子昻, 호號는 송설 松雪, 별호別號는 구파鷗波이며, 지금의 절강성 호주사람이다. 조맹부는 송나라 종실의 후손으로, 원나라 때 벼슬에 나가 관직이 한림학사翰林學士, 영록대부榮祿大夫에 이르렀으며, 죽은 후 위국공魏國公에 봉해졌다. 청나라 건륭제가 그의 글씨를 좋아하여 모방하였다고 한다)가 복고주의를 내세우며 출현해 왕희지의 글

씨를 근본으로 하는 전하하면서도 격조 있는 서풍이 널리 유행하였다. 특히 조맹부의 글씨는 고려 말 이후 우리나라의 서예에도 큰 영향을 끼쳤다. 그러나 송 왕조의 후예였던 그가 이민족이 세운 원나라에서 관리고 등용되었다는 사실로 인해 인품을 중시하는 서법의 특성상 예전부터 그의 글씨에 대해 논란이 끊이지 않았다.

명대明代에는 축윤명祝允明·문징명文徵明·동기창董其昌 등이 글씨로 유명했다. 명 말에 이르면 서위徐渭로 대표되는 자유분방하고 열정적인 표현을 바탕으로 한 개성적인 서법가들이 많이 배출되었다. 이들 대부분은 화가로서 서법 분야에서도 뛰어난 예술적 능력을 선보였다.

청대淸代에는 강희제康熙帝가 동기창을 좋아한 이유로 그의 서체가 널리 유행하였다. 또한 '서화동원書畵同源(글씨와 그림의 근원은 같음)'이라는 말을 증명하듯 금농金農·정섭鄭燮과 같은 화가들은 모두 글씨에서도 탁월한 예술성을 보여주었다.

5) 현대의 서법

서법정신은 현대에 들어서도 쇠잔하지 않고 그 전통이 계승되고 있다. 다양한 분야의 인물들이 독창적인 서체로 서법예술의 전통을 이어갔다. 치바이스齊白石, 황빈홍黃賓虹, 쉬페이홍徐飛鴻, 리수퉁李叔同, 장다첸張大千 등의 화가들은 글씨에도 출중했던 선배 화가들의 전통을 이어갔으며, 차이위앤페이蔡元培, 린수林紓, 선인모沈尹默 등의 학자들과 뤄전위羅振玉, 궈모뤄郭沫若를 필두로 하는 금석학자들은 그들의 학문적 조예를 서법을 통해 유감없이 발휘하였다. 대중적 인기를 구가한 현대 서법가들로는 유려한 초서체로 '당대의 초성草聖'이라 불렸던 위여우런于右任(1879~1964년)이 있고, 중국의 대표하는 정치가 마오쩌둥毛澤東의 서법 작품 또한 기개 있고 활달한 필치로 뛰어난 경지를 잘 보여주고 있다.

근래에는 간체자 사용의 보편화로 전통 서법부흥기에 비해 다소 위축된 측면도 없지 않다. 하지만 여전히 서법은 많은 애호가를 보유하고 있으며 중국의 문화예술적 측면에서 중요한 역할을 담당하고 있다. 최근에는 마융안馬永安의 마체馬體가 창안되었는데, 2009년에는 국가 특허국에 정식으로 등록되어 '마체서법馬體書

法'이란 정식명칭을 얻기도 했다.

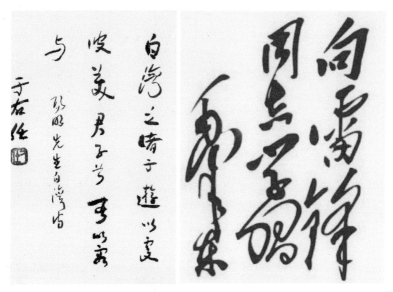

위여우런 작품 마오쩌둥 서법 작품

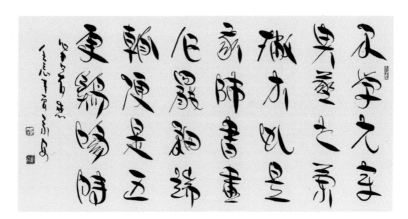

마융안 작품

제5장

중국의
건축예술

황허 유역에서 문명을 꽃피운 중국인들은 황토와 주변에서 흔히 구할 수 있는 풀과 나무를 이용하여 원시적인 형태의 집을 짓고 살았다. 이후 건축재료와 건축기술이 진보되는 한편 중국인의 의식과 사상 역시 건축에 많은 영향을 주어 중국 특유의 구조를 발전시켰다. 또한 광대한 영토를 가진 중국은 지역마다 지형이나 기후조건이 다르고 집을 지을 수 있는 재료 또한 다양하다. 각 지역은 이러한 지형, 기후, 건축재료에 맞는 특색 있는 주택을 발전시켰다.

중국의 도시나 주택의 평면은 자연조건이 허락하는 한 거의 예외 없이 정사각형 또는 직사각형의 형태를 이루고 있다. 이 역시 천원지방天圓地方, 즉 하늘은 둥글고 땅은 사각형이라는 중국인들의 관념을 반영하고 있다. 여기서 원은 하늘의 정신세계를 상징하고 정방형은 지상의 물질세계를 상징한다. 땅의 구조를 상징하는 정방형은 이상적으로는 원과 일치하는 도식인데, 천상의 원의 질서가 땅으로 내려오면 네 방위에 일치하는 정방형이 된다는 생각이다.

네 방위는 방위와 인간의 길흉화복과의 관계를 이론적으로 정리한 풍수사상 또는 풍수지리설과도 직결된다. 풍수지리설에서는 방위뿐만 아니라 산천과 물의 흐름까지도 고려하여, 인간에게 복을 가져다주는 지역과 액운을 가져다주는 지점과 방위를 구별한다. 풍수지리설에서 말하는 명당이란 천지 음양의 두 기운이 서로 완전히 조화를 이룬 곳이다.

이후 풍수사상은 중국인들이 주거의 방향과 위치를 정하는데 매우 중요한 역할을 했다. 역대 도성이나 촌락, 사관寺觀의 위치는 풍수사상에 따라 정했고 건물

도 풍수에 맞게 배치했다. 개인주택의 구조나 가구배치에도 풍수사상의 영향이 보인다. 무덤을 쓸 때도 풍수사상에 따라 명당을 찾았고, 그래야만 후손들에게 복이 온다고 생각했다. 때로는 명당을 차지하기 위해 집안끼리 소송사건이 발생하기도 했다.

중국 고대 건축의 역사

고대 건축은 인류가 보존해야 할 중요한 문화유산 가운데 하나이다. 중국은 긴 역사만큼이나 건축물에 있어서도 독특한 양식을 유지해 왔다. 특히 중국의 고대 건축은 독특한 구조체계와 아름다운 예술조형으로 인해 세계적으로 유명하다.

50만 년 전 중국의 고대인들은 자신들이 생존하기 위한 필수조건인 주거문제에 대해 고려하기 시작했다. 처음에는 나무 위나 땅에 구덩이를 파고 살다가 점차 지상으로 옮겨오게 되었다. 중국에 현존하는 가장 오래된 목조 건축물은 오대산五臺山에 있는 남선사南禪寺와 불광사佛光寺로서 모두 당대唐代에 지어졌다.

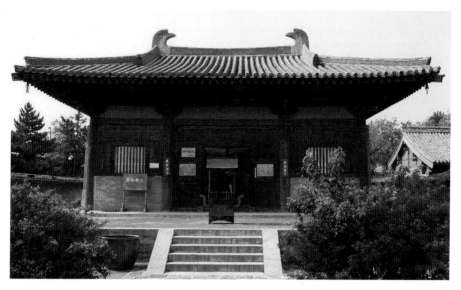

남선사

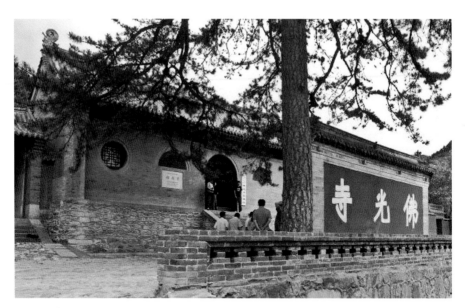

불광사

 당대唐代(618~907년)는 지붕의 경사도가 완만하고, 처마의 돌출이 상당히 깊었다. 또한 두공(지붕무게를 떠받치는 골조)의 비례가 비교적 크고, 굵은 기둥을 사용했으며, 대부분 판문과 격자창格子窓(창살을 가로세로로 일정하게 간격을 두어 직각이 되게 짜 맞춘 창문)을 이용함으로써 육중하고 소박한 건축풍격을 나타냈다.

 송대宋代(960~1279년)에는 지붕의 경사도가 당대에 비해 높아지고, 두공에서는 앙昻(끝이 번쩍 들린 추녀)을 사용하며, 중요한 건축물의 문과 창에는 대부분 마름꽃 모양의 격선 형식이 사용되었다. 건축 풍격도 점차 부드럽고 화려한 취향으로 흘렀다. 송대 건축물로는 천주泉州의 청진사淸眞寺, 태원太原 진사晉祠의 성모전聖母殿 등이 있다.

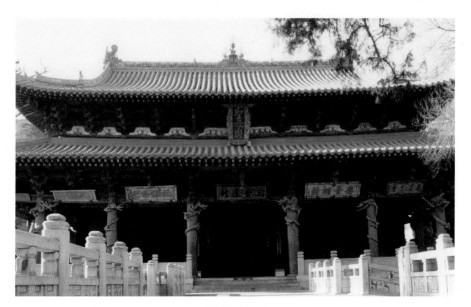

진사의 성모전

요대遼代(916~1125년, 거란족이 세운 나라로 지금의 내몽골자치구를 중심으로 중국북쪽을 지배한 나라)는 당대의 풍격과 가까운데, 실내공간을 넓게 사용하기 위해 내부공간에서 기둥을 생략하는 감주법減柱法이라는 건축양식을 만들어냈다. 요대의 건축물로는 대동大同의 화엄사華嚴寺 등이 있다.

대동의 화엄사

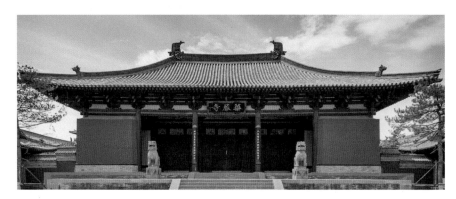

대동의 화엄사

금대金代(1115~1234년, 여진족이 세운 나라로 대금大金이라고도 한다)의 건축은 송대보다 더욱 화려한 경향을 보인다. 평면에서는 대부분 감주법을 사용했고, 두공도 전 시기에 비해 더욱 복잡해졌다. 금대의 건축물로는 낙양洛陽의 백마사白馬寺가 지금까지 남 아 있다.

무당산의 금전

원대元代(1270~1370년, 중국이 몽골의 지배를 받은 시기이며, 대원大元이라 함. 원나라는 송나라를 멸망시킨 이민족의 정복국가이다)에는 라마교 건축양식이 중국에 전래되었고, 평면에서의 감주법은 건축규모의 크기를 막론하고 보편적인 건축양식으로 사용되었다. 또한 지붕의 구조에도 새로운 변화가 생겨났으며, 커다란 건축부재는 대부분 자연스럽게 구부러진 것을 약간의 손질만 가하여 사용했다. 무당산武當山의 금전金殿, 산서성 홍동洪洞의 광승사廣勝寺 등이 남아 있다.

산서성 홍동의 광승사

명대明代(1368~1644년)에 들어서면 평면에서의 감주법은 소형 건축물을 제외하고는, 중요한 건축물에서는 더 이상 사용되지 않았으며, 처마의 돌출이 비교적 깊지 않고, 두공의 비례도 축소되었다. 또한 중요한 건축물의 지붕에는 모두 유리기와를 올렸기 때문에 회색기와만 올리거나 혹은 유리기와를 지붕의 가장 자리만 사용했던 전 시대의 지붕과는 상황이 달랐다. 따라서 건축물의 전체적인 구조가 규칙적이고 더 근엄해졌다고 할 수 있다. 이때 들어서 사가원림私家園林이 현저하게 증가하기 시작한 것도 한 특징이라고 하겠다. 명대의 건축물로는 북경의 고궁故宮과 천단天壇 그리고 보화사菩化寺 등이 있다.

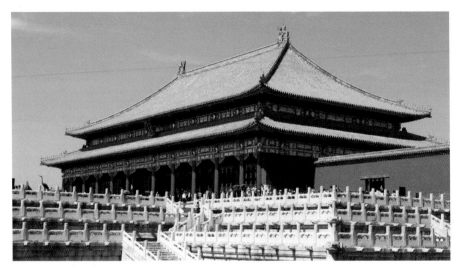

고궁

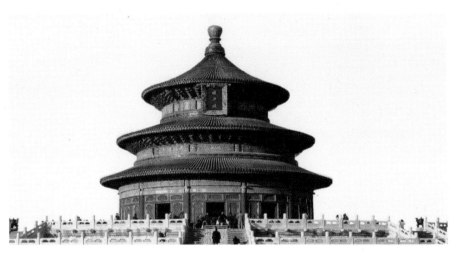

천단

청대淸代(1616~1911년)는 건축물의 외형이 명대의 것과 서로 유사하여 변화가 크지 않다. 다만 장식에만 너무 치우쳐, 나중에는 오히려 산만하고 복잡해졌다. 북경의 옹화궁雍和宮, 심양沈陽의 고궁故宮 등이 현재까지 남아 있는 청대 건축물이다.

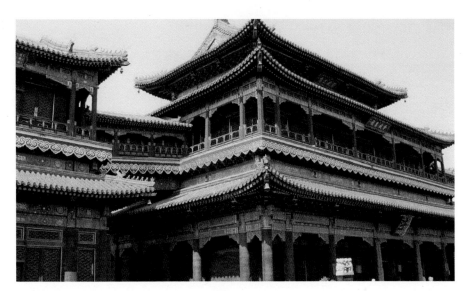

북경의 옹화궁

심양의 고궁

중국 고대 건축의 특징

1) 건축 장소와 재료의 고려

건물을 지을 때는 우선 지질과 지세, 자연환경과 교통 등의 요소를 고려해야 한다. 중국에서는 예로부터 수재水災가 많아 남방이나 북방, 산악지역이나 평원을 막론하고 모두 지세가 높아 물이 범람할 수 없는 곳을 건축 장소로 선택했다. 그러나 수원水源으로부터 너무 멀리 떨어진 곳에도 건물을 지을 수는 없었다. 불교나 도교에서는 승려나 도사들이 전심 수행을 위해 세속에서 멀리 떨어지고, 풍경이 수려한 높은 산 위에 절이나 도관을 지었다. 반면에 제왕의 궁전은 도읍의 중심지에 세우고, 도시민들이 거주하는 집은 도시의 번화한 곳에 지으며, 농민들은 농사를 짓는 데 편리한 조건을 찾아 집을 짓는다. 이외에도 풍수학적으로는 길吉한 곳을 찾고, 흉凶한 곳을 피하고자 하는 것이 사람들의 일반적인 욕심이다. 중국인들은 건물을 지을 때는 특히 이 점을 중시한다. 따라서 중국인들은 길한 땅에 집을 지으면 가정이 화목하고, 자손이 번성하며, 생활이 윤택해진다고 믿는다. 반면에 흉한 땅에 집을 지으면 재난이 닥쳐, 가볍게는 가족에게 질병이 끊이질 않고, 심하게는 온 식구가 죽고 집안이 망한다고 생각하기도 한다.

건축물은 100년을 내다보고 지어야 한다는 것이 중국인들의 보편적인 인식이다. 건축물의 품질에 직접적인 영향을 끼치는 것은 건축재료이다. 중국의 건축물은 대체로 목재로 만들어진다. 목재는 집의 뼈대를 이루고, 지붕 위 대부분의 중량을 떠받치고 있으므로 목재의 선택은 매우 중요하다. 목질은 단단하여 쉽게 부러지지 않으며, 굵고 곧은 것이 가장 좋다. 궁전 같은 건축물에는 각종 장식을 조각해야 하기 때문에 목재의 형태를 변형시키기 쉽고, 향이 나는 나무를 선택했는데, 녹나무가 가장 많이 쓰이고, 그다음이 황송黃松이다.

가옥의 건축재료에는 목재 외에도 벽돌과 기와, 돌과 흙 등이 있다. 벽돌은 담을 쌓는 데 사용되고, 기와는 지붕을 덮는 데 쓰인다. 일반적인 건축물에는 주로 벽돌과 기와가 많이 사용된다. 반면에 황궁 같은 고급 건축물을 지을 때는 일반적인 건축 자재와는 다른 것을 사용한다. 즉, 벽을 쌓을 때는 크고 긴 선형 모양

의 성벽을 쌓는 벽돌을 사용하고, 땅에는 금빛 나는 벽돌을 깐다. 기와는 색이 산뜻하고 아름다우며 빛이 나는 고급 유리기와를 쓴다. 돌은 주로 집터와 주춧돌, 계단 등에 사용되며, 제왕의 궁전에는 무늬 도안을 조각하기에 쉽고 빛깔이 흰 대리석이나 한백옥석漢白玉石을 사용한다.

2) 화려하고 아름다운 색채

중국 고대 건축의 색체는 매우 풍부하고 다채롭다. 색채가 선명하고 대비가 강렬한 경우가 있는가 하면, 어떤 색은 주위 환경과 조화를 이루어 우아한 격조를 드러낸다. 비록 풍속과 습관에 따라 선택되는 색채도 다르지만, 대체로 궁전과 사당, 사찰과 도관 등의 건물에서는 대비가 강렬하고 선명한 색채를 사용한다. 붉은 벽과 황색 기와는 푸른 나무나 파란 하늘을 배경으로 더욱 돋보이고, 처마 아래에 칠한 금벽 채화는 건물을 더욱 아름답고 화려하게 만든다.

유리기와는 아주 견고한 건축재료로서 방수성이 아주 뛰어나다. 처음에는 자기瓷器에서 발전했는데, 은대殷代에 이미 원시적인 자기기와가 있었다는 기록이 있다. 이 자기기와는 그 성질이 유리기와와 비슷하지만, 원래 유리는 생산량이 극히 적어 매우 귀중한 재료여서 남북조와 수·당대에 이르러 비로소 조금씩 건축에 사용되기 시작했다. 그러다가 송·원대에 이르러 유리기와의 생산량이 늘어나면서 점차 유리기와를 사용하여 지붕 전체를 덮기 시작했다.

고급 건축물일수록 지붕의 바깥쪽에 유리기와를 까는데 황색, 남색, 홍색, 자색, 백색, 녹색, 흑색 등 선명한 색채를 사용한다. 그중에서도 황색이 가장 고귀한 색채로 여겨지는데, 주로 제왕과 관련된 건축에 사용된다. 또한 황제가 특별히 허락한 건축물, 예를 들면 공자묘孔子廟나 옹화궁雍和宮 등에도 유리기와가 사용된다.

고대 건축에서 채화는 웅대하고 장엄한 건축물 위에 선명한 채색을 하여 호화롭고 화려한 장식효과를 얻는다. 원래 채화는 나무로 이루어진 건물의 부패를 방지하기 위한 것이었다. 옛날에는 염색 도료에 후추 가루를 섞어 칠했다. 그렇게 함으로써 목재로 이루어진 실내나 기둥 및 벽의 표면을 보호하고, 동시에 후추 향기를 발산시켜 벌레를 쫓는 역할을 했던 것이다. 고궁故宮, 이화원頤和園, 천단

天壇, 옹화궁雍和宮 등 중요한 건축물의 실내외나 처마 아래를 보면 휘황찬란한 색채로 채화한 것을 쉽게 찾아볼 수 있다.

처음에는 단순히 건물에 색만 칠하다가, 점차 각종 동·식물의 도안이나 꽃문양을 그리게 되었고, 명·청대에 이르러 정형화된 규격을 형성하게 되었다. 명대의 규정에 따르면 서민의 집에는 채화 장식을 허용하지 않았고, 궁전의 채화에도 신분의 등급에 따라 엄격한 구분이 생겨났다. 보통 채화에는 화새채화和璽彩畵, 선자채화旋子彩畵, 소식채화蘇式彩畵의 세 가지 유형으로 나누어진다.

화새채화는 고궁의 태화전, 중화전, 보화전, 건청궁, 교태전, 곤녕궁 등 주로 황제가 정사를 보거나 잠을 자던 건물에 사용되었다. 특징은 건물의 주요 부문에 영어의 'W' 자가 겹친 형태의 두 선이 횡으로 지나가는 윤곽선을 긋고, 중간 부분에는 금색으로 용이나 봉황의 도안을 그려 넣는다. 주위의 빈곳에도 금박을 칠한 각종 꽃문양을 그려 넣어 휘황찬란한 효과를 얻는다.

화새채화

선자채화旋子彩畵는 화새채화에 비해 등급이 낮아, 문양이 비교적 단조롭다. 주요 부분에는 《 》 모양의 커다란 윤곽선을 그리고, 그 안에 용과 봉황의 도안을 그려 넣는다. 빈곳에는 대개 꽃문양을 그려 넣는다.

선자채화

소식채화蘇式彩畵는 화새채화나 선자채화보다는 등급이 낮지만 중국에서 광범위하게 사용된 양식이다. 기둥 위에 커다란 반원형의 윤곽선을 만들어 거기에다 산수, 인물, 꽃, 새, 물고기, 벌레 및 각종 고사나 희극의 제재를 그려 넣은 것이 특징이다.

소식채화

3) 정제와 대칭적 배치

중국의 건축은 궁전, 능침, 종교사원, 정원, 민간가옥을 막론하고, 모두 다양한 공간들이 한데 어우러진 집체 건축의 형태를 이루고 있다. 중국은 고대로 전화戰禍가 끊임없고, 수재나 화재도 계속되어 목재로 만든 건물은 오랫동안 보존되기 어려웠다. 오늘날 우리가 볼 수 있는 고대 건축물은 대부분 명·청대에 세워진 것이며, 그 이전의 건축물은 극히 드물다. 고대 건축물들의 공간배치는 문헌상의 기록이나 고고학적인 발굴, 그리고 명·청대의 건축물을 통해 어느 정도 파악할

수 있는 정도이다.

　이러한 근거를 바탕으로 중국 고대의 전통적인 건물배치는 주로 각종 건물들이 겹겹이 둘러싸인 평면구조를 이룬다. 그리고 이 평면상에 세로로 된 중심축이 형성되고, 이 중심축 위에 각종 건물들이 들어선다. 그리고 중심축의 좌우에는 대칭적인 건물이 배치된다.

　중심축 선상에 배치되는 건물은 그곳의 주요한 건물이고, 좌우 양측에는 부차적인 건물이 배치된다. 이러한 배치는 수많은 건물 가운데서 주요한 건물과 부차적인 건물을 구분하고, 건물 내에 살고 있는 사람의 지위를 쉽게 파악할 수 있게 한다. 물론 엄숙하면서도 조화로운 분위기를 만드는 데도 편리하다.

　북경의 고궁故宮은 남쪽의 정문인 오문午門에서 북쪽의 후문인 신무문神武門에 이르는 하나의 곧은 중심축 선을 형성한다. 이 중심축 선상에 있는 태화전太和殿, 중화전中和殿, 보화전保和殿, 건청궁乾淸宮, 교태전交泰宮, 곤녕궁坤寧宮 등이 모두 고궁의 주요한 건물이다. 그리고 그 양측에는 문화전文華殿과 무영전武英殿, 동육궁東六宮과 서육궁西六宮 등이 대칭으로 배치되어 있다. 중심축 선상에 배치된 건물들 가운데 앞쪽 절반은 황제가 권력을 행사하며 정사를 돌보던 곳이며, 뒤쪽 절반은 황제나 황후가 일상생활을 하며 거처하던 곳이다.

　절이나 도관의 배치도 이와 같다. 절에서는 남쪽에서 북쪽으로 향한 중심축 선상에 부처를 모시는 천왕전天王殿, 대웅보전大雄寶殿, 법당法堂, 장경각藏經閣 등이 배치된다. 좌우로는 가람전伽藍殿, 조사전祖師殿, 관음전觀音殿 등의 부차적인 건물이 배치된다. 북경에 있는 백운관白雲觀 같은 도관도 남쪽에서 북쪽으로 향하는 중심축 선상에 영관전靈官殿, 옥황전玉皇殿, 노율당老律堂, 구조전丘祖殿, 삼청각三淸閣 등이 배치되고, 그 좌우에는 부차적인 전각이나 도사들이 사용하는 방들이 대칭으로 배치된다. 이처럼 절이나 도관을 막론하고 주요 건물은 가장 크고 화려하게 세우고, 지위가 가장 높은 신을 모셔 놓는다.

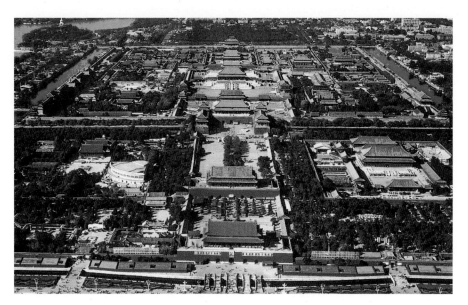

고궁

백운관

4) 풍부한 조각장식

고대 건축에서의 조각장식은 건물 자체나 기둥, 지붕이나 처마에 새기고 붙이
는데, 주로 인물, 비금飛禽(날개를 갖고 날아다니는 짐승), 주수走獸(길짐승), 화조花鳥(꽃과 새), 어
충魚蟲(물고기와 곤충) 등이 제재가 되며, 용이나 봉황도 광범위하게 사용된다. 재료는
건축물에 사용된 재질에 따라 결정되며, 일반적으로 나무, 돌, 벽돌, 기와, 금,
은, 동, 철 등이 사용된다. 건물의 장식 중에서는 지붕 위에 세워진 대문大吻 형상
이 가장 먼저 눈에 들어온다.

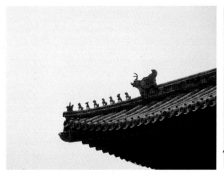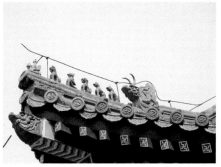

처마장식

대문은 한대漢代에 탄생했는데, 치미鴟尾라고도 한다. 한대 이전의 중요한 건축물
은 용마루에 항상 봉황을 장식했다. 한대의 궁전은 높은 대기臺基 위에 세웠으나
피뢰침 장치가 없었기 때문에 궁전에는 늘 화재가 발생했다. 술사術士가 말하기를
하늘에 어미성魚尾星이 있으므로 그 형상을 지붕 위에 두면 화재를 예방할 수 있다
고 했다. 따라서 최초의 치미 형상은 물고기의 꼬리 형태였다. 그러다가 남북조
에서 수·당대에 이르러 망새의 꼬리 형상으로 장식하기 시작했다. 용마루 위에
놓인 망새는 용마루 가운데를 향해 말아 올려 있어 마치 망새가 주둥이를 크게
벌리고 용마루를 삼켜버릴 것 같은 형상을 하고 있다. 전설에 따르면 망새는 물
을 내뿜을 수 있어 화재를 억제하는 상징적인 의미를 담고 있다고 한다. 명·청
대에는 치미가 바깥쪽을 향해 말아 올려 용의 모습과 흡사했다. 그런 까닭에 용
문龍吻 혹은 문수吻獸라고 불렀다.

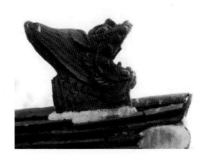

망새

　이때부터 용마루와 내림마루 및 처마 모서리에도 장식을 시작했으며, 마루에
는 봉황을 타고 있는 선인仙人 형상과 주수走獸로 장식했다. 주수의 수는 대개 3,
5, 7, 9개를 사용하며, 건축물의 등급에 따라 그 수가 결정된다. 다만 고궁 태화
전의 경우에는 예외적으로 10개를 사용했는데, 봉황을 탄 선인을 우두머리로 하
여 그 뒤에 용, 봉황, 사자, 천마天馬, 해마海馬, 산예狻猊, 압어押魚, 해치獬豸, 두우斗牛, 행
십行什의 순서로 늘어선다. 그 외에 중요한 전당에는 9개, 부속건물이나 면적이
작은 정亭과 문門 등에는 5개나 7개를 사용한다. 절이나 도관의 중요한 전당이나
원림 가운데 비교적 커다란 건축물 및 왕부王府에는 5개나 7개를 사용하고, 작은
부속건물에는 3개를 사용한다.

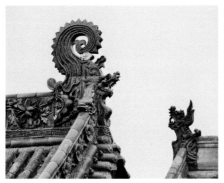
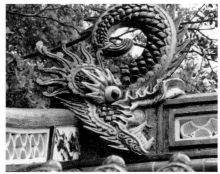

용문

처마에는 두공_{斗栱}과 같은 채색장식을 한 부재가 연결되어 있다. 이러한 부재에는 처마로 인해 차단된 그림자를 통해 다양하고 눈부신 변화를 보여준다. 일반적인 건축물에는 청색과 남색, 파랑색과 녹색을 위주로 한다. 명·청대에 와서는 제왕의 궁전에 주로 금색으로 채색했으며, 가장 귀한 도안으로 금룡_{金龍}과 금봉_{金鳳} 그리고 화새채화가 사용되어 사람들에게 휘황찬란한 느낌을 가지게 한다. 지붕 안쪽에도 각종 장식이 있는데 제왕의 궁전이나 절, 도관의 대전에도 천장을 칠하거나 조각한다. 천장 장식물에는 주로 마름을 많이 사용했는데, 마름은 물속에서 자라는 식물로서 화재를 진압한다는 의미가 있다.

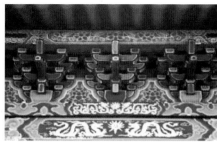

두공

웅장한 궁전건축

궁전은 제왕이 거주하는 집이다. 일반적으로 궁전은 가장 우수한 장인들에 의해 최고급 건축재료와 뛰어난 기술을 가지고 만들어져, 고급스럽고 호화로우며 예술적 가치가 뛰어난 건축물이다. 따라서 궁전은 당시 최고의 건축 수준을 대표할 뿐 아니라, 건축할 당시 제왕이 누리던 강력한 권력을 상징하기도 한다.

궁전의 역사는 매우 길다. 멀리 은대_{殷代}에서 청대_{淸代}에 이르기까지 역대 왕조는 모두 자기 왕조의 번영을 상징하는 대규모의 궁전을 건축했다. 역사상 유명한 궁전으로는 진대_{秦代}의 아방궁_{阿房宮}, 한대_{漢代}의 장락궁_{長樂宮}·미앙궁_{未央宮}·건장궁_{建章宮}, 수대_{隋代}의 인수궁_{仁壽宮}, 당대의 대명궁_{大明宮}·홍경궁_{興慶宮} 등이 있다. 그러나 이러한 궁들은 대부분 전란에 소실되거나 다음 왕조에 의해서 파괴되기 일쑤였다.

진秦나라가 망한 뒤, 아방궁은 초패왕楚覇王 항우項羽에 의해 불 질렀다. 기록에 따르면 '진나라의 궁실을 태우는데, 불길이 석 달 동안이나 꺼지지 않았다'고 할 정도로 그 규모가 대단했다고 전해진다. 명나라가 건립되자 태조太祖는 북경으로 사람을 보내 원元나라 때의 궁전을 모두 파괴해버렸다고 한다.

이처럼 중국의 역대 제왕들은 호화로운 궁전을 건축하여 황제의 절대적인 지위와 존엄을 드러냈다. 따라서 궁전은 건물의 배치와 자재, 장식 등의 면에서 일반 가옥과는 다른 특징을 가지고 있다.

우선 궁전의 중심축 선상에서 앞쪽에 위치한 건물들은 황제가 권력을 행사하는 주요 장소이다. 고궁을 예로 들면, 태화전太和殿과 중화전中和殿 그리고 보화전保和殿이 가운데 배치되고, 그 좌우에 문화전文華殿과 무영전武英殿 등이 자리 잡는다. 그중 가장 중요한 건물이 태화전이다. 방의 넓이나 지붕 양식, 기둥과 천장 등이 모두 고궁의 건물들 가운데 규모가 가장 크고 장식도 화려하다. 바로 이곳에서 명·청 왕조의 24명의 황제가 제위에 올라 즉위 조서를 반포했고, 황후를 책립하며 장수를 파견하는 등의 중대한 의식을 거행했다. 그다음이 보화전이다. 보화전은 황제가 태화전으로 행차하기 전에 옷을 갈아입고 관을 썼던 곳이다. 제야除夜나

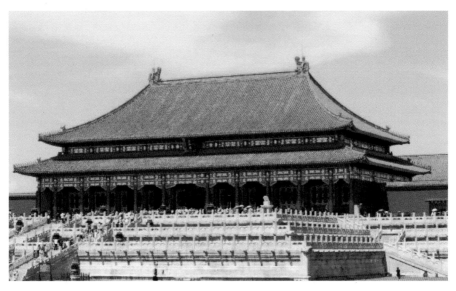

태화전

원소절元宵節에는 황제가 이곳에 문무백관을 불러 모아 놓고 연회를 베풀거나, 조회와 각종 경축 행사를 거행하기도 했다.

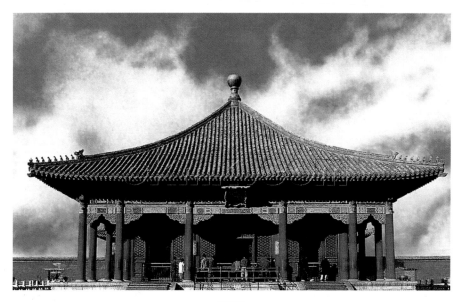
중화전

중심축 선상에서 뒤쪽에 위치한 건물들은 황제와 황후 그리고 그 자녀들이 거주하던 장소이다. 그중 건청궁乾淸宮이 가장 주요한 건물이다. 명대 황제들은 이곳에 기거하며 일상생활을 했고, 청대의 옹정雍正 황제는 건청궁 의식을 거행하고 관리를 집견하는 장소로 바꾸기도 했다. 교태전交泰殿은 청대에 황후의 책립과 탄생의식을 거행하던 장소이며, 곤녕궁坤寧宮은 명대 황후가 잠을 자던 장소이다.

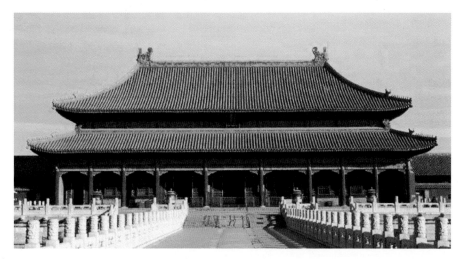

건청궁

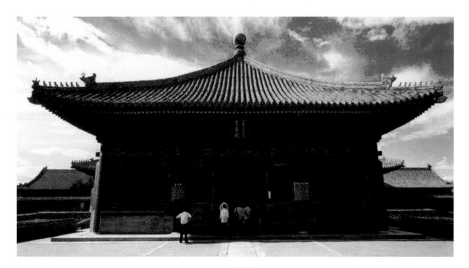

교태전

음양오행설陰陽五行說에 따르면 홀수는 양수陽數이고, 짝수는 음수陰數이다. 그중 9는 양수 중 가장 높은 수이고, 5는 양수 중 가장 가운데 위치해 있다. 따라서 음양가들은 9와 5를 하늘의 숫자라고 여기며, 제왕의 궁전에는 이 두 가지 숫자를 많이 사용한다. 그중에서도 특히 숫자 9가 많이 쓰인다.

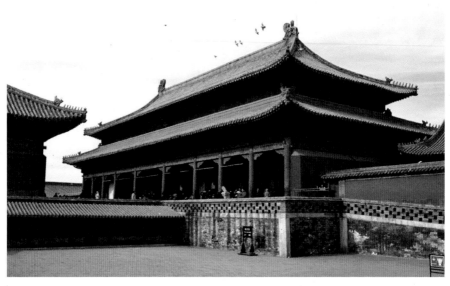

곤녕궁

　예를 들면, 고궁의 방은 모두 9,999칸[間]이며, 황제가 천명을 받았음을 상징하는 황성의 정문인 천안문天安門에는 안으로 통하는 굴처럼 생긴 5개의 문이 있다. 그리고 각각의 대문에는 장식용 큰못이 9줄로 꽂혀 있고, 줄마다 9개의 큰 못이 박혀 있다. 용마루도 9줄로 되어 있으며, 그 끝에는 9마리의 짐승 형상이 장식된다. 이 9마리의 짐승 가운데 용은 제왕의 상징이다. 그래서 황제와 관련된 건물은 대부분 용으로 장식된다. 고궁에는 지붕으로부터 바닥에 이르기까지, 오문午門에서 신무문神武門에 이르기까지 지붕이나 실내외를 막론하고 도처가 용으로 장식된다. 돌기둥이나 돌난간 및 계단에는 돌로 된 용이 조각되어 있으며, 건물의 벽이나 내부 장식에도 모두 용 형상을 그리거나 새겨 넣는다.

　중국에는 예로부터 "용 한 마리가 9마리의 새끼를 낳는데, 새끼들이 모두 다르다"는 전설이 있다. 신룡神龍의 아홉 새끼는 성격과 기호가 제각기 다른데, 중국의 고대 풍격을 갖춘 건축물에서 자태가 각기 다른 용의 형상을 확인할 수 있다.

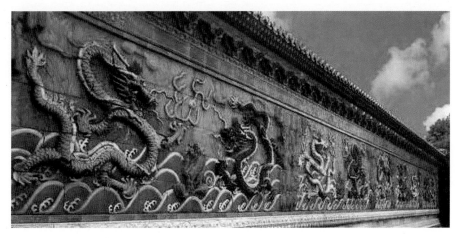

고궁 구룡벽九龍壁

향토 건축

향토 건축은 시골에서 생겨나고 발전한 건축으로 일반 백성의 주거를 위한 것이며, 그것과 관련된 사당祠堂, 공연장과 패방牌坊 등의 건축형식이 포함된다. 중국의 향토 건축의 태동과 발전은 인간의 사회생활과 아주 밀접한 관계가 있으며 인간의 생산 활동, 풍속, 습관, 민족적 차이, 종교적 신앙 등을 반영해줄 뿐만 아니라 동시에 인간의 심미적 취향과 사회의식을 축적시키기도 한다.

중국 고대 윤리사상과 음양오행학설陰陽五行學說은 중국 전통의 향토 건축의 평면적 배치, 공간 구성 및 배경 처리 등에 대해 아주 깊은 영향을 미쳤다. 중국 전통의 민간 가옥은 대부분 동일한 일족一族이 모여 사는 가족생활의 필요에 적응하기 위해 분포되었고 일족 간의 촌락이나 작은 성채, 같은 조상에 따라 집단 저택에서 정원에 이르기까지 모두 혈연관계가 중심이었다. 중국인은 조상을 공경하는 전통을 가지고 있기 때문에 조상의 신위를 모셔놓은 사당은 가정이나 마을에서 가장 중요한 건축물로 자리 잡았고, 기타 건축물의 배치는 모두 이것을 중심으로 이루어졌다.

중국 고대의 종법宗法 윤리에 있는 '예禮'가 강조하는 것은 부존자비父尊子卑, 장유유서長幼有序, 남녀유별男女有別이었다. 이것은 건축물의 배치에도 나타나는데 먼저 부

모가 거주하는 본채는 전체 건축군의 중심축선과 중앙에 위치하고, 자식들이 거주하는 곁채는 본채의 동서 양쪽에 대칭으로 배치되었다. 부모 세대와 자식 세대의 주거는 건축물의 규모와 실내 장식과 가구 등의 배치에서 등급의 차이가 있었다. 남녀의 차이는 부녀자의 행위와 인신의 자유를 제한하고 구속했는데 이 역시 주거의 배치에 반영되었다. 남자는 바깥채에, 여자는 내실에 거주했고 일반적으로 부녀자는 마음대로 바깥에 나갈 수 없었으며 외부인 역시 마음대로 내원에 들어갈 수 없었다. 남자들이 습관적으로 자신의 아내를 '내인內人'이라 부르는 것은 바로 여기에서 유래되었다.

중국은 국토가 아주 광활하고 민족의 종류도 많다. 각기 다른 자연환경과 민족의 풍습으로 인해 각지에 흩어져 분포하는 민간의 주거 형태도 중국 전통 건축의 기본 규율 위에서 다시 농후한 지역적·민족적 특색을 띤다. 이러한 민간 가옥은 그 종류가 너무 많기 때문에 여기에서는 가장 대표적인 몇 가지만 선택해 간략하게 소개하겠다.

1) 북경 사합원四合院

중국 전통 사극이나 영화를 보면 젊은 남녀가 화초가 아름답게 어우러진 정원이나 주랑을 걸으면서 사랑을 나누는 모습이 흔히 등장한다. 이런 집들은 보통 크고 작은 방들이 정원을 둘러싸고 있으며, 방과 정원 사이에는 방들을 연결하는 주랑이 있어 전체적으로 사각형의 평면을 이루고 있다. 이것이 중국인들의 가장 전형적인 주택인 사합원이다.

사합원이란 북경을 비롯한 산동과 산서·섬서성 등에서 흔히 볼 수 있는 전통적인 민간 가옥으로 가운데 정원을 두고 동서남북을 여러 채의 가옥이 둘러싼 구조이며 배치는 엄격한 대칭을 이루고 있다. 중심건물은 정원 북쪽의 정방正房으로 다른 건물에 비해 규모가 크고 높게 기반을 쌓았으며 동서 양쪽은 다른 가족이 거주하는 상방廂房과 회랑回廊으로 연결되어 있다. 정방의 맞은편은 하인들이 거주하는 도좌방倒座房이며, 뒤편은 후원과 여자 하인의 거처인 후조방後罩房이다. 아울러 부유한 사람의 저택일 경우 두 개 이상의 정원을 병렬로 연결한 비교적 복잡한

형태의 사합원도 있으며 사합원의 주위는 모두 높은 담장을 쌓았고 길 쪽의 방은 바깥쪽 창문이 없어 매우 조용하고 폐쇄적인 특징을 가지고 있다. 사합원의 이러한 구조는 주종관계와 전통 유가의 엄격한 가족제도를 구현하는 이상적인 배치형태이기 때문으로 중국 주택양식의 전형적인 모습이라 할 것이다.

사합원

2) 휘주徽州 민간 가옥

중국 '고대 민가 건축예술의 보고寶庫'라고 불리는 안휘성 남부의 수많은 고 민가들은 강남의 대표적인 주거형식으로 단층 구조의 사합원과는 달리 대부분 벽돌과 나무를 사용하여 지은 세 칸이나 다섯 칸의 작은 2층 건물이다. 이것은 산지가 많고 협소한 지형 탓도 있지만 강수량이 많아 습기나 홍수 및 해충의 피해를 최소화하기 위한 방편에서 비롯된 것이다. 이들 민가 역시 사방을 벽으로 막아 대문을 통해서만 외부로 통할 수 있는 매우 폐쇄적인 구조를 형성함으로써 방범 효과와 더불어 차가운 바람을 막고 내부의 열이 나가는 것을 효과적으로 차단하는데 가족 중심의 중국적 소우주관이 작용하였기 때문이다. 이 휘주의 주택은 대부분 정원엔 연못이 있고 집 주위에는 화초와 분재를 심었으며 현관과 천장에 정교한 도안들을 새기는 등 가구마다 자신들만의 독특한 예술세계를 창조하여 세인의 주목을 받고 있다.

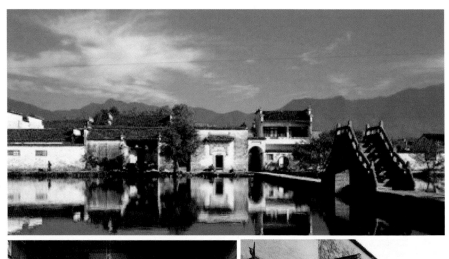

휘주 민간 가옥

3) 서북 동굴집 요동窯洞

산서山西, 섬서陝西, 감숙, 하남 등 황토고원 지대 주민들은 그 지역의 지질, 기후, 지형 등의 조건에 맞는 요동이라는 독특한 동굴집을 짓고 살았다. 시베리아로부터 세찬 바람에 실려 온 누런 흙이 쌓여 이루어진 황토고원은 두께가 200m에 달하는 곳도 있다. 황토는 수직으로 갈라지며, 광물질을 많이 포함한 점토질이어서 압축과 건조 상태에서 매우 단단해지는 특징이 있다. 이 지역 사람들은 황토의 이러한 특성을 이용하여 황토를 파서 집을 지었다.

요동窯洞이라 부르는 동굴집은 황하 중상류 산서성 일대의 황토고원에서 생활하는 사람들이 깊고 두터운 황토층을 이용해 만든 독특한 주거형태이다. 산언덕을 굴착하거나 돌과 벽돌로 아치형을 만든 후 두터운 황토로 위를 덮은 형태 및 평지

를 넓게 파 정원으로 삼고 다시 옆으로 다시 굴을 판 형태 등 다양한 종류가 있다. 이것은 나무와 돌을 구하기 어려운 지역적 특징과 무덥고 추운 기후와 깊은 관계가 있는데 건축비가 적게 들고 겨울에는 따뜻하고 여름에는 시원하여 보온과 방음효과가 뛰어난 장점을 가지고 있기 때문이다. 아울러 통풍과 조명에 취약한 단점을 보완하기 위해 굴의 안쪽에 지표면과 연결되는 통풍구를 파기도 한다.

동굴집에 산다고 하니까 비위생적이고 건강에도 좋지 않을 것으로 생각하기 쉽지만 전혀 그렇지가 않다. 땅속 3～5m 아래에 있는 요동은 여름에는 실외보다 10도 정도 낮고, 겨울에는 15도 정도 높아 요동 내의 온도는 10～20도, 습도는 30～75%를 항상 유지하고 있다. 사람들이 생활하기에 가장 쾌적한 조건이다.

또한 동굴집은 외부 소음 물질과 기후 변화에 의한 영향은 물론 대기 속의 방사성 물질의 영향도 적게 받는다. 여기에 황토에서 생장하는 식물은 미량의 원소인 망간과 셀렌을 다량 함유하고 있어, 혈관 질병을 방지하고 지방의 누적과 장기의 노화를 막는다. 그래서 요동에서 사는 사람들은 기관지염, 피부병과 같은 질병도 적고 대체로 장수한다고 한다.

오늘날에도 산서山西, 섬서陝西 지역 황토고원 일대 주민들은 여전히 요동이라 불리는 동굴집에서 생활하고 있다. 물론 옛날과 같은 원시적인 형태는 아니다.

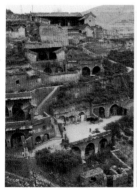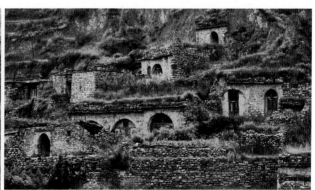
동굴집 요동

수도도 들어오고 전기도 들어와서 현대적 생활을 하기에 불편함이 없는 곳이다. 게다가 에어컨도 필요 없다. 한여름 황토고원 지대는 40도에 육박하는 무더

위가 계속되는데 요동 속에 들어가면 땀이 가실 정도로 시원하다.

4) 복건 객가客家의 방어용 주택 토루土樓

복건성福建省 서남지역과 광동성 동북지역에서는 높은 토담에 높고 낮은 푸른 기와지붕이 겹겹이 겹쳐 있는 거대한 건축군을 발견할 수 있다. 이런 주택을 아열대 지구의 울창한 삼림과 어우러져 마치 한 폭의 산수화를 보는 듯하다. 어떤 지역에서는 거대한 원형탑 같은 고층의 성채 건물도 볼 수 있다. 이런 특이한 건물들이 이 지역 객가인客家人들이 모여 사는 토루土樓이다.

객가인들에 대해서는 아직 공인된 정의가 없으나, 일반적으로 동진東晉(317~420년)시대 북방 이민족의 침입을 피하여 남쪽으로 이주해온 일부 한인漢人들을 말한다. 이들은 이주 후 원주민이나 다른 한족들과 교류하지 않고 자기들끼리만 통혼하고 고유의 풍습과 전통을 그대로 유지했다. 언어도 객가어客家語라는 자신들만의 방언을 사용하여 토착민들과 구분했다. 남쪽으로 내려온 객가인들은 여러 차례 이주를 통하여 복건성과 광동성廣東省 등지에 최종 정착했으며, 또 그 일부는 홍콩이나 타이완으로 이주했다.

객가인들의 고향인 복건성 서남부와 광동 동북지역은 삼림이 울창하여 도적떼가 출몰하는 곳이었다. 또 이들은 자신들만의 전통을 유지하여 다른 주민들과 자주 갈등을 일으키기도 했다. 이러한 갈등은 때로는 무력 충돌로까지 발전했다.

이러한 생활환경 속에서 객가인들은 가능하면 사람들의 눈에 잘 띄지 않는 외진 곳에 거주하면서 자신들을 은폐시키려 했다. 또 전통을 유지하고 다른 주민들과의 무력투쟁에 대비하기 위해서 한 집안에 모여 살 필요가 있었다. 이들은 높고 견고한 담으로 둘러싸인 거대한 성채 같은 토루를 짓고 모여 살았다.

토루 안에는 100~200개의 방이 있어 수백 명이 함께 거주하도록 설계되어 있다. 이들 객가족인은 적의 침략으로부터 자신들을 방어하기 위해 공동 주택을 짓고 외부를 두세 겹 둘러쌓았는데 바깥쪽 높이가 10여m나 되어 마치 하나의 성채를 연상케 한다.

토루 안은 마치 작은 도시처럼 우물이나 목욕탕, 화장실 등이 구비되어 있으

며 1층은 주방과 식당이고 2층은 창고, 3~4층은 침실을 배치하였으며, 중앙은 조상의 사당과 공동 공간으로 구성되었다. 토루의 형태는 원형과 장방형인데 특히 원형 토루는 형태가 특이하여 세계건축전문가들의 주목과 칭송을 받고 있다.

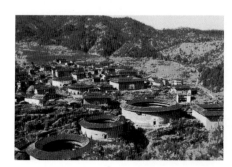
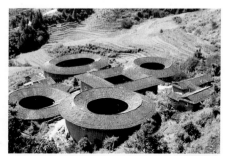
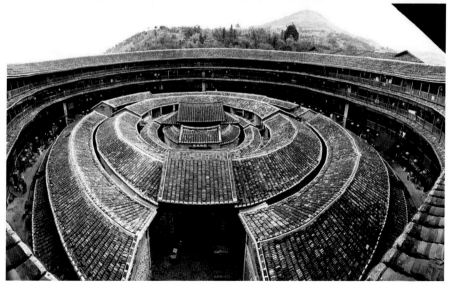

토루

5) 강남 수향水鄕주택

강남은 장강의 남쪽 하류지역이란 의미로 지역이 평탄하고 지류가 많아 육로보다 수로가 교통의 중심역할을 함으로써 하천을 따라 가옥이 건설되었는데 이런 물가에 연접해 지은 주택을 임수臨水주택이라 한다. 이들 가옥은 물 사용과 주요 교통수단인 배의 운행을 편리하게 하기 위해 집의 일부를 수로와 연결하고

가옥 사이에 좁은 통로를 만들어 정원을 통하지 않고 전면과 후면으로 출입할 수 있게 하였으며 습기가 많은 점을 고려해 2층집 구조로 이루어졌다. 대표적인 수향주택으로는 상해와 소주 중간지역의 주장周庄이 있다.

강남수향주택

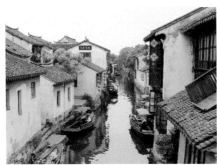
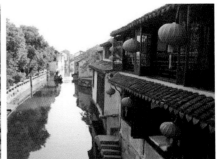

주장

6) 운남雲南 태족傣族 간란식干欄式주택 죽루竹樓

중국의 남방지역인 운남성 일대는 베트남이나 라오스 등과 연접한 무덥고 습한 기후로 인해 바닥을 지상에서 띄운 형태의 가옥이 생겨났다. 간란식 주택은 운남성 시슈앙반나 부근 태족들의 대표적인 가옥으로 열대 우림에 가까운 주위 환경과 나무를 이용해 이층으로 된 골조를 형성하고 대나무 등을 엮어 바닥과 벽을 만든 것으로 통풍이 용이하고 습기를 피하며 해충과 맹수의 침범을 막기 위한 가옥형태이다. 아울러 이층 중간에 모닥불 구덩이를 만들어 일 년 내내 불씨가 꺼지지 않게 보호하는 습관이 있는데 이것은 조상과 자손의 연계를 의미하며 가옥

의 아래층은 창고나 축사로 활용함으로써 생활에 불편함이 없도록 한 구조이다.

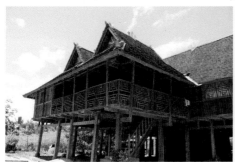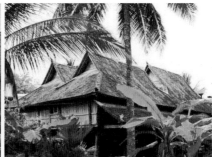

운남 간란식 주택 죽루

7) 변방지역의 독특한 주거양식

서장西藏, 감숙, 사천四川 서북 등의 지역은 강우량이 매우 적고 바람이 많으며 돌이 풍부하다. 이들 지역에서 생활하는 장족藏族 등은 이런 자연조건에 맞게 돌을 주요 건축재료로 집을 지었다. 이 지역의 집들은 보통 2층 이상이며 아래층에는 연료, 사료, 공구를 쌓아두고 야간에 말과 젖소가 차가운 바람을 피할 수 있도록 했다. 이 지역 주민들은 라마교 신도들이므로 위층에는 침실 등과 함께 예배실도 마련되어 있다.

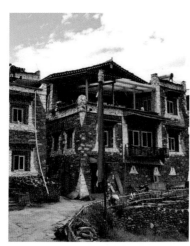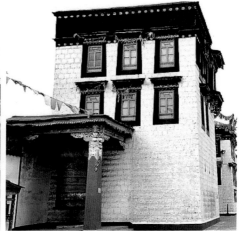

장족 주택

위구르족 등이 거주하는 서북지역은 매우 덥고 건조한 기후다. 이 지역의 토양 역시 황토로 이루어져 있어 황토를 주재료로 집을 지어 더운 열기를 차단할 수 있도록 했다. 벽 쪽이 아니라 천장에 창을 내는 것이나 반지하 집을 짓는 것 역시 더위를 피하기 위한 방법이었다.

이 지역에는 외출할 때 반드시 물병과 외투를 들고 다녀야 한다는 속담이 있다. 무덥고 건조한 데다 언제 바람이 불어닥칠지 알 수 없는 기후 때문이다. 거리에는 햇빛을 피할 수 있는 포도덩굴 가로수가 양쪽에 이어져 있으며, 건물의 아래쪽에 길을 만들어 햇빛을 피해 다닐 수 있도록 했다.

위구르족 주택

중국 서북과 동북 한랭한 초원지대에 사는 유목민들은 원형 텐트인 전포氈包(몽고의 텐트식 주택)라는 독특한 이동가옥에서 생활한다. 전포의 지름은 4~6m, 높이는 약 2m 정도이며, 나뭇가지로 구조체를 짠 후 외부에 양털로 덮어 비바람을 막을 수 있도록 했다. 윗부분에는 원형으로 천장을 만들어서 통풍과 채광을 할 수 있도록 했다. 가운데는 화로를 설치했으므로 원형 천장은 환풍기 구실도 겸했다. 유라시아 대륙을 제패한 칭기즈칸도 이런 전포에서 생활했다. 그가 살았던 전포는 수천 명이 들어갈 수 있을 정도로 규모가 컸고 화려한 장식이 있는 일종의 천막 궁전이었다.

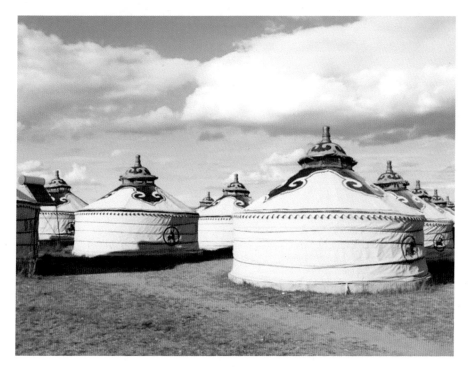

전포

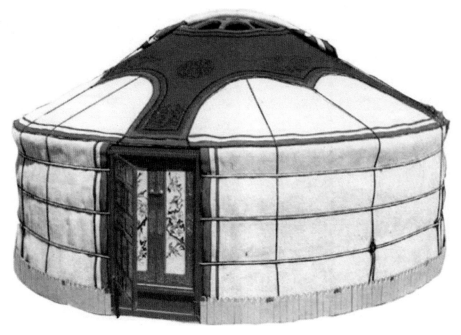

전포

제6장

찬란한
중국의 원림예술

'비록 사람이 만들었으나 하늘이 만들어놓은 것처럼 느끼게 하라'라는 말로 중국의 전통적인 원림園林예술의 특징을 알 수 있다. 중국의 고전적인 원림은 자연과 인공의 산, 물, 식물, 건축물이 하나로 융합된 감상하는 환경이며 건축, 회화, 문학, 원예 등의 예술적 정화가 집약된 중국 건축 중에서 종합성이 가장 강하고 예술성이 가장 높은 유형 중 하나이다.

중국의 고대 원림은 몇 가지 유형으로 나눌 수 있다. 황가皇家 원림은 황제의 정원으로 원苑, 궁원宮苑, 어원御苑이라고도 하며 대부분 궁성 혹은 행궁行宮, 이궁離宮과 서로 결합되어 있어 규모가 아주 거대하다. 봉건 제왕의 거주, 유람, 연회, 사냥 등에 사용되거나 심지어 신선神仙과의 교감에 이용되기도 했다.

개인의 원림은 일반적으로 성 안이나 근교에 세워졌으며 주택과 밀접하게 연계되어 있다. 차지하는 면적이 작고 분위기는 고아高雅하며 장식은 아주 정교했다. 이곳은 문인文人들이 한거閑居(특별히 하는 일 없이 집안에 한가하게 있음)하거나 책을 읽고 친구를 만나는 장소였으며, 관료나 지방의 유지들이 자신의 신분이나 재산을 과시하는 수단이 되기도 하였다. 다른 한 종류는 경치가 아름다운 자연의 산이나 물에 의지하여 약간의 인공적인 개발을 더한 명승지인데, 이들은 모두 일반인이 자유롭게 이용할 수 있도록 개방되어 있다.

원림園林의 역사

정치적으로 혼란했던 중국에서는 전통적으로 수많은 문사文士들이 시끄러운 속세에서 벗어나 한가로운 산수자연을 찾는 경우가 많았다. 특히 전란과 권력 다툼으로 사회가 혼란할수록 대자연에 대한 동경은 더욱 강렬해진다. 이처럼 복잡한 현실세계에서 벗어나 지친 몸과 마음을 쉬게 하고 생활의 활력을 불어넣기 위해 생겨난 것이 원림예술이다.

중국은 5천 년 전부터 이미 자연적인 산택山澤, 수천水川, 수목樹木, 화초花草, 조수鳥獸, 어충魚蟲 등을 이용하여 초보적이나마 정원을 만들어 왔다. 전하는 말에 따르면 중국 태고 때의 군주인 요堯 임금 때에는 우인虞人이라는 관직을 설치하여 산택과 원유, 사냥 등의 일을 관장해 왔다고 한다.

순舜 임금 때는 백익伯益을 우관虞官으로 봉하여 초목과 조수의 일을 전문적으로 관리하게 했다. 물론 당시에는 생산력이 발달하지 않아 원림을 조성할 때는 주로 자연적인 조건을 이용했다. 따라서 인공적인 요소가 많지는 않았지만, 어쨌든 이때부터 정원을 만들고 감상하는 일이 시작되었다고 볼 수 있다.

주대周代에 이르러서는 문왕文王이 유囿(넓은 동산)를 조성하여 그 안에 영대靈臺와 영소靈沼(연못), 영유靈囿 등 유명한 건축과 연못, 진귀한 짐승, 기이한 화초를 함께 조성하여 종합적인 원림을 만들었다.

춘추전국시대春秋戰國時代(기원전 770년~기원전 221년) 이후에는 자신의 권력과 지위를 과시하는 수단으로 사용되어 점차 그 규모가 커지기 시작했다. 즉, 원림 안에 흙으로 쌓은 산이 있고, 연못이 있으며, 정자와 다리를 만들고, 나무와 꽃을 심어 원림의 주요한 구성 요소를 거의 다 구비했다.

진秦・한대漢代에 이르러서는 유와 궁실이 함께 결합되어 궁원宮苑이라고 불렀다. 그 안에는 자연적으로 자란 식물이 있는가 하면, 각종 희귀한 금수禽獸를 길러 수렵용으로 제공하기도 했다.

한무제漢武帝는 진秦나라 때의 상림원上林苑을 더욱 확장하여 그 안에 이궁離宮(황제가 궁중 밖으로 나들이 할 때 머무르는 곳을 이르는 말) 70여 곳을 건립하기도 했다. 한대 이후에

는 제왕이나 제후는 말할 나위도 없고, 제력을 갖춘 부호들까지 원림을 조성하기 시작했다.

위진남북조시대魏晉南北朝時代(220~581년)에 이르러서는 사회가 혼란해지면서 혼탁한 현실을 벗어나 자연 속으로 들어가는 경향이 뚜렷했고, 적지 않은 불교 사원들이 제왕이나 귀족에 의해 건립되었다. 이와 동시에 황가원림皇家園林과 택원宅苑 역시 사찰 속으로 들어가 불교 사원의 원림화를 촉진했다.

수隋·당대唐代에 이르러 제왕들의 궁원이 크게 발전했고, 이때부터 시인이나 화가들이 만든 사가원림私家園林이 나타나기 시작했다. 특히 중국의 산수화가 원림예술에 영향을 끼쳐 원림예술은 시적인 정취와 그림 같은 경지를 추구하는 경향이 뚜렷해진다.

송·요·금·원대에는 돌을 쌓아 산을 만드는 것이 유행하기 시작했는데, 송나라 휘종徽宗이 만든 만수산萬壽山이 가장 유명하다. 이때에 이르러 궁원에서 기르는 금수류는 이미 수렵용이 아닌 원림 속의 관상동물이 되어버렸다. 금·원대의 경화도瓊華島는 궁원에 돌이나 산을 쌓아 만드는 첩산疊山 예술이 새로운 경지에 도달했음을 보여주는 대표적인 경우이다.

명·청대에는 중국 원림예술이 가장 활발하게 발전했던 시기이다. 현존하는 고대 원림은 대부분 이때 조성된 것으로서 중국 고전 원림의 독특한 풍격과 뛰어난 원림예술을 충분히 발휘하고 있다.

원림예술의 특징

중국 고전 원림의 정화는 사람들에게 시적인 멋과 그림 같은 경치가 풍부한 자연의 아름다움을 보여주는 데 있다. 그래서 원림은 전체적으로 자연의 풍경을 모방하여 만든다. 물론 원림을 만드는 것은 사람이지만 천연적인 느낌을 강조하여 인공적인 흔적을 찾아보기는 어렵다. 그러나 드넓은 자연의 풍경을 좁은 공간에서 감상하려다 보니 아무래도 전체적인 경관을 함축하여 표현하게 된다. 순수한 대자연 속으로 돌아가 한가로움을 맛보며, 피곤한 몸과 마음에 새로운 힘

을 불어넣고, 자유롭게 천성을 함양하는 분위기는 원림예술이 추구하는 궁극적인 경지이다.

따라서 원림은 자연 경물의 축소판이다. 사람들로 하여금 대도시에서 살고 있으면서도 대자연의 정취를 얻고, 번화가에 있으면서도 시원한 바람이 솔솔 부는 싱그러운 숲과 졸졸거리며 기암괴석 사이를 흘러가는 샘물의 재미를 만끽할 수 있게 한다. 정원에 기암절벽과 같은 풍경을 많이 배치해 놓는 것도 바로 그 때문이다. 이러한 점은 건축물이 중심축 선상에 배치되는 전통적인 건축양식과는 다른 배치형태를 띠게 되는 이유가 된다. 즉, 주거 건물군은 정형적인 질서 속에 배치되는 데 비해, 정원은 비정형적인 불규칙과 상징적인 배치가 가져다주는 뜻밖의 기쁨을 맛보도록 꾸며진다.

원림의 주된 배치는 산과 물을 위주로 하고, 그 안에 화초와 나무, 정자와 누각 등의 경물을 배치한다. 예를 들면, 산이 푸르려면 물과 조화를 이루어야 하며, 청산녹수 사이에는 정자와 누각이 세워진다. 그 사이에는 사계절 푸른 소나무와 잣나무 그리고 크고 작은 관목들을 배치하며, 거기에 다시 각종 화훼나 분재가 사계절 피어 있어 아름다움과 향기가 가득하다.

대인관계에 있어서 엄격한 예의를 요구하는 유교의 영향으로 인해 중국의 전통적 건축양식이 규칙적인 건물의 배치가 요구되었던 것과는 반대로, 정원의 불규칙성은 자연과의 조화로운 생활과 불로장생不老長生을 추구하는 도교道教의 신선사상神仙思想에서 영향을 받은 것으로 보인다.

또한 중국의 정원은 공간구성상 원형과 타원형, 반원형 등 여러 형태의 출입구를 가진 높은 담장에 의해 구역이 나누어져 각각 독립된 공간을 구성하면서 이상세계를 구현하고 있다. 그리고 그 안에는 수많은 석가산石假山, 돌다리, 조각, 연못, 분경 등으로 정원 전체가 고밀도 구성으로 이루어져 있어 감상하는 사람으로 하여금 경치에 흠뻑 빠져 감탄을 자아내게 한다. 이처럼 중국의 원림예술은 배치상 다양한 변화를 추구한다.

특히 자연을 모방하고, 자연적인 원형에 가까워지려고 노력하기 때문에 건물을 지을 때도 비록 사람이 지은 인공적인 건물이지만, 최대한으로 자연적인 효

과를 얻으려고 한다. 물론 원림 안에 각종 동식물을 배치하여 최대한 자연적인 효과를 보기도 한다.

북방의 황가원림

중국 원림예술은 크게 북방지역을 중심으로 한 황가원림皇家園林과 남방지역을 중심으로 한 사가원림私家園林으로 나뉜다. 물론 북방지역에서도 사가원림이 조성되고, 남방지역에도 황가원림이 있기는 하지만, 일반적으로 북방지역은 황가원림, 남방지역은 사가원림이 조성되었다.

북경北京과 낙양洛陽 등을 중심으로 한 황하黃河 이북의 북방지역은 원림을 조성하기에는 불리한 조건이 많았다. 지형이 평탄하고, 원림으로 조성할 만한 하천과 호수가 적으며, 정원석도 찾기 힘들다. 그러나 북방지역에서의 원림 조성은 황제에 의해 추진되는 경우가 대부분이었다. 따라서 황가원림은 역대의 제왕들이 자신의 권위를 나타내기 위해 전국적인 규모로 조성하는 것이 보편적인 추세였다. 또한 전국에서 가장 우수한 장인들을 불러 설계하고 시공했기 때문에 규모가 웅장하고 색채도 휘황찬란하다. 현존하는 황가원림으로는 원명원圓明園과 이화원頤和園, 승덕承德의 피서산장避暑山莊, 북해공원北海公園이 있다.

원명원은 북경시 서북 교외에 위치한 청나라 황제의 이궁離宮(황제가 궁 밖에 나들이 할 때 머무는 작은 궁)이다. 강희康熙 황제 때부터 5대에 걸친 청대淸代 황제가 전국의 물력과 수많은 장인을 불러 모아 약 150년 동안 조성한 대규모의 황가원림이다.

그러나 원명원은 1860년 애로호사건 때 영국과 프랑스 등의 연합군에 의해 심하게 파손되었으며, 1900년에는 8개국 연합군에 의해 완전히 파괴되어 당시의 화려했던 모습은 현재 일부밖에 찾아볼 수 없다. 원명원은 크게 기춘원綺春園, 원명원圓明園, 장춘원長春園의 3구역으로 나뉘며, 중국의 산천 풍경과 전국 각지의 유명 정원들을 모방하여 인공적으로 만든 200여 개에 달하는 언덕과 구릉, 계곡과 절벽 등이 30km에 걸쳐 펼쳐지고, 전체 면적의 3분의 1을 차지하는 몇 개의 큰 호수들 사이에는 구불구불한 시내가 흐른다.

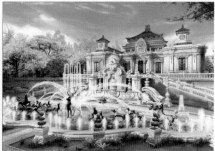
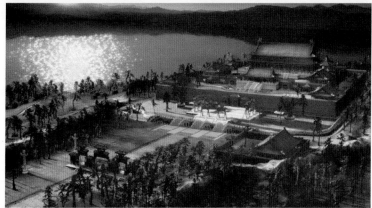

원명원 복원도

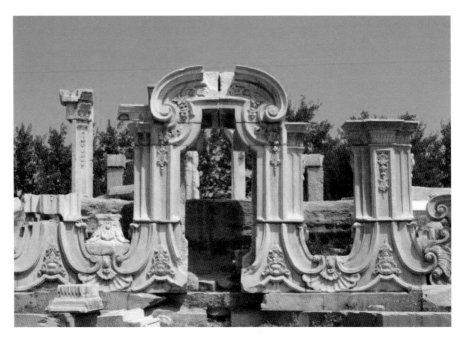

원명원

　이화원은 중국 최대의 황가원림으로서 금金나라 때 조성되었다. 이후 800여 년 동안 역대 황제의 행궁行宮으로 사용되었으며, 원대元代에 호수의 확장이 이루어지고 청나라 건륭乾隆 황제 때 보수하여 지금과 같은 모습이 되었다. 그러나 청대 말인 1860년, 영·불 연합군의 침입으로 많은 보물과 건물이 약탈되고 파괴되었다. 그 뒤 서태후西太后는 자신의 은거 장소를 만들기 위해서, 해군력을 증강하려

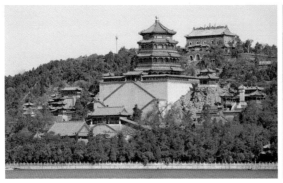
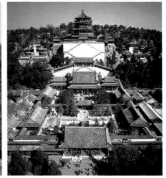

이화원

고 국민들에게서 모은 세금 3천만 냥을 유용하여 대규모로 이화원의 재건공사를 실시하고, 명칭도 청의원淸漪園에서 이화원으로 바꾸었다. 이화원의 4분의 3은 인공호수인 곤명호昆明湖가 차지하고 있는데, 둘레만 8km에 달한다. 그 북쪽에는 곤명호를 만들기 위해 파낸 흙으로 조성한 만수산萬壽山이 있고, 만수산 꼭대기에는 라마교 양식의 건축물인 불향각佛香閣이 웅장하게 서 있다.

승덕 피서산장은 청나라 강희 황제 이후 역대 황제들이 매년 4월에서 9월까지 묵었다는 곳이다. 여름에는 시원하고, 겨울에는 물이 얼지 않아 옛날부터 열하熱河라고 불렀다. 황제가 이곳에 머물며 정사를 볼 때 중신들이 따라왔으며, 각국 사신들도 이곳에서 황제를 알현해야 했다. 우리에게는 조선시대 박지원朴趾源이 사신으로 열하를 다녀와서 감상을 적은 『열하일기熱河日記』로 친숙한 곳이기도 하다.

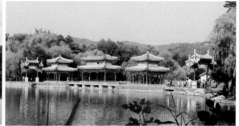

승덕 피서산장

북해공원은 북경 중심에 위치하고 있는데, 그중 수면이 절반 이상을 차지한다. 남쪽은 중남해中南海, 북쪽은 십찰해什刹海와 이어져 있고, 동쪽은 경산공원景山公園과 이웃하며, 동남쪽은 고궁故宮과 마주하고 있는데, 산 좋고 물도 맑아 경치가 아주 매혹적이다. 10세기 요遼나라 때 이곳에 행궁을 건조하기 시작했다. 금金나라 때 연못을 파고 섬을 쌓은 뒤, 대량의 태호석으로 가산假山을 만들고 전당과 누각을 건조하여 이궁으로 삼았다. 원나라 때는 이곳의 경화도瓊華島를 세 차례나 확장했고, 명나라 때에는 대규모의 토목공사를 진행하여 호숫가에 오룡정五龍亭을 세웠다. 청나라 건룡 연간에도 30년 동안이나 계속 시공하여 마침내 규모가 웅대하고 설계가 정교한 이 황가원림의 건설을 완성하게 되었다.

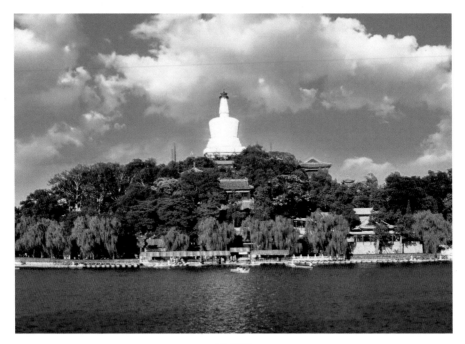
북해공원

강남江南의 사가원림私家園林

진秦나라가 중국을 통일한 이후, 토지의 겸병이 늘어나면서 부호들은 토지와 재산을 축적할 수 있게 되었고, 일부 재력 있는 사람들에게서는 원유園囿를 건립하는 풍조가 유행하기 시작했다. 강남의 사가원림은 송·원·명·청대에 이르기까지 계속 발전해 왔으며, 지역적으로는 주로 소주蘇州와 항주杭州 등에 분포되어 있다.

일반적으로 남방지역은 북방지역에 비해 원림을 만드는 데 유리한 조건을 가지고 있다. 호수나 하천이 많고, 정원석도 도처에서 쉽게 찾아볼 수 있다. 그러나 남방지역은 북방지역에 비해 인구가 밀집되어 있어 북방지역처럼 넓은 땅을 이용해서 원림을 조성할 수는 없다. 따라서 남방지역에서는 좁은 땅을 이용해서 감상할 수 있는 사가원림이 발달하게 되었다. 현존하는 사가원림으로는 졸정원拙政園, 사자림獅子林, 유원留園, 창랑정滄浪亭, 망사원網師園 등이 있는데, 대부분이 소주蘇州에

있어 "강남의 원림이 천하에서 으뜸이며, 그중 소주가 강남에서 으뜸이다"라고 말할 정도이다.

사가원림은 비교적 규모가 작으며, 거주하는 집과 정원이 함께 결합된 형태를 띤다. 원림의 규모는 커도 5ha가 되지 않는다. 그러나 사람들이 그 안에 들어서면 오히려 좁다는 느낌을 받지 않는다. 이것이 바로 '좁은 곳에서 넓은 곳을 바라본다'는 강남 사가원림건축의 특징이다. 이러한 효과를 내기 위해서는 주경主景과 차경次景의 비례를 이용한다. 차경을 작게 하여 주경을 두드러지게 하는 것이다.

배치도 잘 짜여 있어, 하나의 경물과 다른 경물 사이에는 산이나 돌, 다리나 복도로 분리된다. 강남 사가원림의 건축은 매우 정교하게 이루어진다. 크게는 원림의 전체적인 구도에서부터 작게는 벽돌이나 돌 한 개, 나무 한 그루, 풀 한 포기까지 정성을 들여 만들어 마치 한 폭의 완벽한 그림이 펼쳐진 것 같다.

졸정원拙政園은 중국의 4대 명원名園 가운데 하나다. 졸정원이 처음 지어진 것은 당나라 때이지만, 명나라 때인 1521년에 은퇴한 고위관리 왕헌신王獻臣에 의해 현재의 규모로 개축되었다. '졸정원'이란 이름은 진晉나라 반악潘岳이 지은「한거부閑居賦」의 한 구절에서 따왔다. "채소밭에 물을 주고 채소를 팔아 아침저녁 끼니를 마련하고…… 부모님께 효도하고 형제와 우애 있는 것, 이 또한 못난 사람이 다스리는 일이랄 밖에"라는 구절이 나오는데, 이는 왕헌신이 관직에서 쫓겨나 고향으로 돌아와 이곳을 개축한 후 소주에 칩거하고 있는 자신의 처지를 표현한 말이다. 전체 면적이 50㎢로서 정원의 절반 이상이 크고 작은 연못으로 이루어져 있고, 물과 주위의 수목이 아름다운 조화를 이루고 있는 것이 특색이다. 연못 주변에는 정자와 누각들이 자리 잡고 있으며, 작은 오솔길이나 다리, 꽃무늬가 새겨진 화창花窓과 회랑回廊 등으로 자연스럽게 이어져 있다. 졸정원의 가장 대표적인 정자는 '은은한 연꽃 향기가 멀리까지 퍼진다'는 뜻을 가진 원향당遠香堂인데, 이곳에서 바라보는 졸정원의 풍취가 일품이다.

졸정원

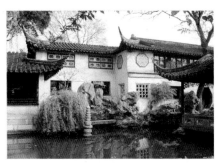 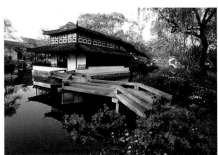

졸정원 졸정원의 원향단

　소주의 사자림獅子林은 원래 사찰이었으나, 나중에 사찰이 없어지면서 정원으로 조성되었다. 원림 안의 기암괴석이 사자 모양과 비슷하여 사자림이라는 명칭으로 불린다. 사자림의 절반은 석가산石假山이 차지하고 있는데, 이곳에는 사자를 닮은 갖가지 모습의 돌들이 서로 섞여 있다. 모두 500개가 넘는 회색빛 사자들이 무섭게 포효하거나 고개를 돌려 귀엽게 웃는 등 다양한 모습을 연출하고 있다.

　동쪽과 북쪽은 주로 건축물이 배치되어 있으며, 남쪽과 서쪽은 가장자리를 따라서 주랑走廊으로 둘러싸여 있다. 그리고 그 안쪽에 큰못과 태호석으로 이루어진 정원이 꾸며져 있다. 정원에는 다양한 형태의 기암괴석이 산을 이루며, 호수 한가운데 떠 있는 정자를 중심으로 작은 화원과 누각, 그리고 각종 건물들이 배열된다. 원대의 저명한 화가 예운림倪雲林이 이곳에서 시문을 짓고 그림을 그린 것으

로 유명하며, 그가 그린 <사자림도獅子林圖>는 대만 대북시臺北市의 고궁박물관에 보
관되어 있다.

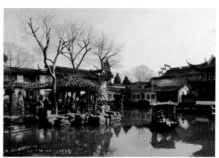

사자림

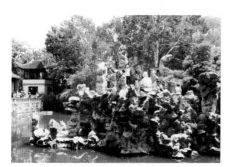
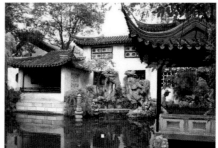

사자림

망사원網師園은 남송 때 관료인 사정지士正志의 집인 만권당萬卷堂의 일부분이다. 관
직이 시랑侍郎에까지 이르렀던 사정지는 퇴임한 후 이곳에 거처하면서 정원을 지
어 어은漁隱이라고 불렀고, 나중에 송종원宋宗元에 의해 망사원으로 이름이 바뀌었
다. 풍류 있는 노인이 유유자적한 생활을 보내도록 전당과 정자가 정원의 절반
이상을 차지하며 호수를 중심으로 백송과 나한송, 흑송 등이 골고루 심어져 있
어 오밀조밀한 개인 정원의 면모를 잘 나타내고 있다. 유명한 화가 장대천張大千
형제가 이곳에 머물면서 그림을 즐겨 그렸다.

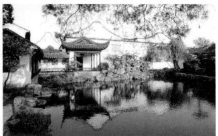

망사원

　창랑정淪浪亭은 소주의 4대 명원 가운데 가장 오랜 역사를 가진 정원이다. 원래는 오대五代 광릉왕廣陵王의 화원이었으나, 북송 때의 대시인 소순흠蘇舜欽이 한동안 기거하면서 그곳에 창랑정이라는 누각을 지은 뒤부터 창랑정이라고 불렀다. 창랑정은 전체적인 규모면에서는 작지만, 세련된 구조와 배치가 돋보인다. 인위적으로 옮겨놓은 기암괴석과 정자, 특히 입구 앞의 작은 호수는 창랑정을 둘러싸고 있는 담과 창문, 단청을 아름답게 비추어 깔끔하고 정적인 분위기를 연출한다. 내부에는 인공으로 조성한 가산假山이 있으며, 그 꼭대기에는 창랑정 누각이 자리하고 있다. 명도당明道堂을 중심으로 배치된 매화와 오동, 배나무 등은 어느 원림보다 심산유곡의 선경仙境을 거니는 듯하다.

　유원留園은 도시 바깥으로 나가지 않고도 산림의 풍취를 느낄 수 있을 정도로 빼어난 경치로 이름이 높다. 명나라 때 서시태徐時泰의 개인 정원으로 조성되었으며, 당시에는 동원東園이라고 불렀다. 그 뒤 여러 차례의 개축을 거쳐, 1876년부터 유원이라고 부르기 시작했다. 회랑回廊이 중심이 된 동쪽은 복도가 길게 이어져 있고, 그 벽에는 다양한 문양의 누창漏窓이 유명하다. 이 누창을 통해 바라보는 정원의 모습도 빼놓을 수 없는 볼거리이다. 서쪽에는 석가산의 기묘한 경치를 배치했고, 북쪽에는 대나무 숲과 복사꽃, 은행나무가 그 자태를 뽐내고 있다.

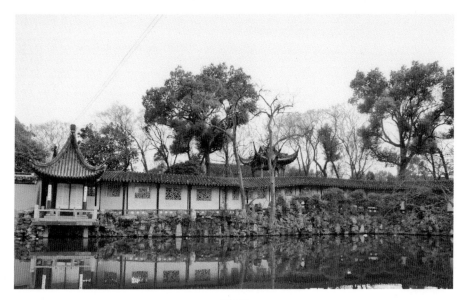

창랑정

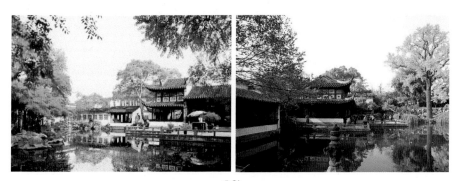

유원

유원의 누창

예원豫園은 과거 상해上海에 지어진 정원 가운데 현재까지 남아 있는 유일한 곳이다. 400여 년의 역사를 지닌 강남의 고전적 정원인 예원은 명나라 때 반윤단潘允端이 조성했는데, 오솔길처럼 좁고 구불구불한 회랑과 다리를 따라 돌면서 수많은 정자와 누각, 연못과 가산假山이 아기자기하게 배치되어 있다. 예원에서 가장 볼 만한 곳은 운남雲南 지방의 태호석을 가져다 만든 거대한 가산이다. 구멍투성이의 회색빛 바위와 작은 돌들이 약 12m가량의 높이로 쌓여 있으며, 산 정상에 올라서면 예원 전체를 감싸고 있는 용담의 굴곡과 오밀조밀한 정원의 배치가 한눈에 들어온다.

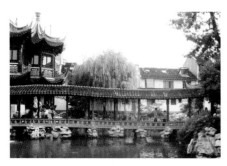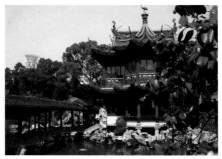

예원

반윤단은 자신의 어머니가 꿈속에서 거대한 용을 보았다는 이야기를 듣고, 장차 좋은 일이 일어날 징조하고 생각하며 담 위에 용 모양의 기와를 얹었다. 그런데 당시 황제가 그 소식을 듣고 화가 나서 용 모양의 기와를 사용한 이유를 추궁했다. 그때 반윤단이 임기응변으로 "이 동물은 용이 아닌 제가 상상으로 만든 동물입니다. 용은 원래 발톱이 다섯 개인데, 이것은 발톱이 세 개이지 않습니까?" 하고 말하여 위기를 모면했다고 한다.

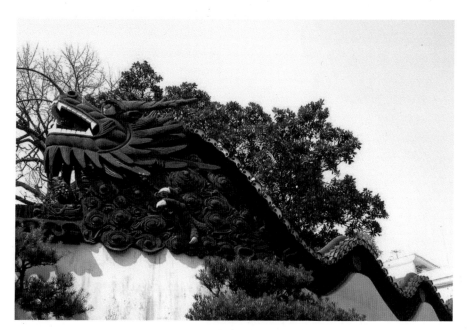

용 형상의 기와

제7장

중국 역대 회화의
특징과 발전

중국회화사에 유명한 고사가 하나 있다. 위진남북조시대 남조의 양무제(梁武帝) 때 장승(張僧)요란 유명한 화가가 있었는데, 한번은 금릉(金陵) 안락사(安樂寺)의 요청을 받아 사찰 벽에 네 마리의 백룡(白龍)을 그리게 되었다. 그림을 거의 완성하고 마지막으로 백룡의 눈을 그려 넣는 순간 갑자기 요란한 천둥과 번개가 치자 백룡이 하늘로 날아갔다는 믿기 어려운 전설 같은 이야기가 있다. 이렇듯 중국화는 신기한 색채가 농후하다.

중국회화는 중국의 사상이나 미감이 잘 반영되어 있어 중국문화를 이해하는 첩경이 되고 있다. 중국인은 '글씨 쓰기와 그림 그리기는 뿌리가 같다(서화동원書畵同源)'라고 생각하였기 때문에 중국회화의 역사는 중국문자의 역사와 같이한다. 그리고 회화작품 속에는 도교와 유교를 비롯하여 외래 종교인 불교 등의 사상적, 종교적 배경이 담겨 있고, 작품이 그려진 시대의 정치, 경제, 사회, 문화도 반영되어 있다.

중국문화 가운데 미술 분야는 유구한 역사와 광활한 지역 때문에 지금도 많은 유물이 발굴되고 있으며, 새로운 자료가 계속 출토되고 있다. 또한 중국회화는 시대마다 지속적인 교류를 통해 한국과 일본의 회화에도 많은 영향을 끼쳐 동아시아 회화의 전통을 형성하는 데 중요한 역할을 했다.

중국회화의 특징

1) 그림에 글씨가 쓰인 경우가 많다

중국의 회화는 읽는 그림이다. 화가는 그림에 담겨진 문자적 의미를 염두에 두고 그렸으며, 감상하는 사람도 화가가 전달하려는 문자적 의미를 이해해야 했으므로 글자 그대로 독화讀畫였다.

이 독화는 소동파蘇東坡가 소위 남종화南宗畫의 개조로 추앙받고 있던 당대 왕유王維의 그림과 시를 보고 "시에 그림이 있고, 또한 그림에 시가 있다(詩中有畫, 畫中有詩)"라고 한 말에서 비롯되었다. 그림 표면이나 그림 밖의 표구 면에 글씨가 있는데 이는 화가 자신, 또는 그림을 소장했거나 보았던 사람들이 써넣은 글로 제발문題跋文이라고 하며 시의 경우에는 제시題詩라고 한다.

이러한 글씨는 북송 이후 문인화가 발전하면서 더욱 많이 등장하게 되었다. 북송의 화원에서는 인원을 뽑을 때 문관을 뽑는 과거에서처럼 화제畫題를 시제詩題로 제시하였다. 작가가 쓴 글에서는 그림을 그리게 된 동기와 상황, 그린 시기, 그림을 그려준 사람 등이 밝혀지는 경우가 많고, 제시는 그림의 의미를 더욱 깊게 해주는 동시에 그림에 대한 이해를 높여준다. 또한 화가가 직접 자신의 시를 써넣은 문인화의 경우 시서화가 어우러지는 경지를 보여주기도 했다.

2) 그림에 도장이 많이 찍혀 있다

그림 위의 인장과 글씨는 서양화에서는 찾아보기 어려운 요소로 극히 동양적인 형태라고 할 수 있다. 처음에는 작가 이름만 써넣었다가 후에 이름 뒤에 낙관이라는 도장을 찍었다. 중국 그림을 보면 유명한 작품일수록 도장의 수가 많은 것을 볼 수 있다. 이들 도장은 화가 자신의 것인 작가 인장, 그림을 감상하거나 소장했던 사람들이 찍은 감상 인장, 소장 인장들이다. 이러한 도장들은 그림의 진위를 밝히거나 내력을 증명하는 자료가 되기도 하지만 그림 표면에 지나치게 많이 찍힌 도장은 그림의 진면모를 잃게 하는 경우도 있어 작품을 해치기까지 했다.

3) 회화가 발전하자 이론적 배경이 되는 화론이 일찍부터 나타났다

우리나라에는 화론이 별로 없지만 중국은 육조시대부터 화론이 전해지고 있을 뿐 아니라 내용도 풍부하고 다양하다. 그림의 의의, 그림 그리는 원칙을 다룬 것에서부터 그림의 평가와 비평, 화가와 그림의 역사, 기법론, 감상하고 소장하는 방법에 이르기까지 실로 다양하고 풍부한 이론이 시대마다 나타나 그 시대 사람들의 회화에 대한 시각과 이해, 회화의 역할과 미에 대한 사상 등을 느끼게 한다.

회화이론은 순수한 감상을 위한 그림이 그려지기 시작한 위진남북조시대부터 본격적으로 나타나기 시작했는데 남제의 화가 사혁謝赫(479~502년)은 자신의 저서 『고화품록古畵品錄』에서 이미 여섯 가지 평론의 기준을 제시하기도 했다.

4) 전통을 계승하고 변용하여 새로운 전통을 창출해내는 지속적인 성격을 지녔다

중국회화는 전통화풍이 면면히 이어져 내려왔다. 인물화의 경우 육조시대六朝時代의 고개지顧愷之, 당의 오도현吳道玄, 주방周昉 등이 대표적이며 산수화의 경우 당대의 왕유王維, 오대의 형호荊浩, 관동關同, 동원董源, 거연巨然을 비롯하여 원대의 화풍이 근현대의 작품에 이르기까지 전통의 맥을 유지했다. 이 화가들의 작품 중에는 전통의 수용과 변형이 독자적인 창조로 이어져 새로운 전통을 형성한 것들도 있다. 그러나 낙신부도洛神賦圖처럼 천편일률적으로 옛것을 답습하여 고답적이고 생명력이 결여된 작품으로 남은 것도 많이 있다.

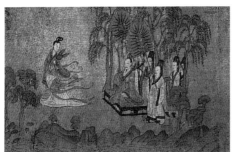 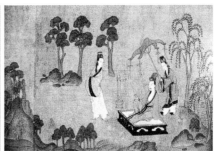

고개지의 낙신부도

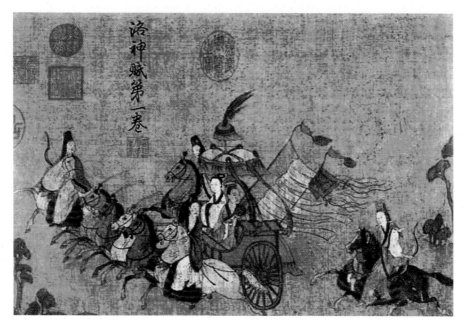

고개지의 낙신부도

5) 산수화가 많이 그려졌다

중국에서는 약 1,000년 동안 산, 나무, 강, 바위를 대상으로 하는 산수화가 지속적으로 그려졌다. 육조시대부터 많이 그려진 중국의 산수화는 처음에는 종교적(도교)인 측면에서 그려졌다. 그러다 당·송대에는 자연을 좀 더 정확하게 그리고자 하는, 자연의 실체 묘사라는 측면에서 발달하게 되었다. 하지만 원대 이후에는 반추상적이며 비현실적인 산수화도 많이 그려졌다.

중국회화의 분류

1) 중국회화의 형태

중국회화에는 여러 형태가 있는데 아래위는 긴 축화軸畵, 가로로 긴 두루마리卷畵, 부채에 그린 선면화扇面畵, 책처럼 접히는 화첩畵帖, 병풍屛風 등으로 나누어진다. 특히 권화는 펼쳐 놓으면 수 미터에 이를 정도로 내용이 많고 굽이굽이 다양한 회화 표현이 가능해서 대표적인 중국회화로 손꼽힌다.

선면화

화첩

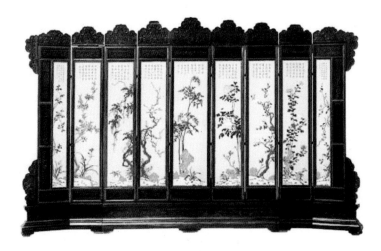

병풍

　또한 중국회화는 일정한 형태로 표구되어 보존한 표구는 그림을 보호하고 감
상과 보관을 편리하게 하며, 그림과 조화를 잘 이루는 이상적인 표구는 작품의
가치를 높여주기도 한다. 중국에서는 표구 대신 전통적으로 장표나 장황이라는
용어를 사용한다.

　이외에 고분이나 건물의 벽에 그려진 벽화壁畵, 돌에 새겨진 화상석畵像石이나 석
각, 기와나 벽돌에 묘사한 화상전畵像磚, 비단에 그린 백화帛畵 등도 회화의 범주에
포함된다. 이 회화들은 분묘미술과 관련된 것으로 지하에 그려졌으면서도 화법
은 지상의 것과 유사하다는 점에서 주목을 받고 있다.

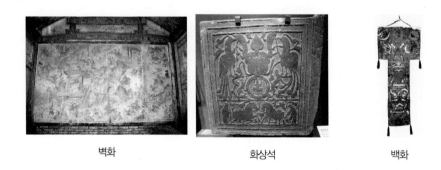

| 벽화 | 화상석 | 백화 |

화상전

2) 중국회화의 내용과 주제

그림에 그려진 내용과 주제에 따라 인물화, 산수화, 화조화, 사군자화(국화, 매화, 소나무, 대나무), 새나 짐승을 그린 영모화翎毛畵, 도구를 사용하여 정확하고 섬세한 필선으로 건축물을 주로 그려내는 계화 등으로 분류되고 이렇게 나눈 그림의 종류를 화목畵目이라고 한다. 육조시대에는 비교적 간단했던 화목이 당송대로 오면서 점차 늘어났다.

같은 화목의 그림도 여러 가지로 세분화되는데 인물화는 초상화, 풍속화, 불교와 도교적인 인물을 그리는 도석인물화, 궁정의 여인을 묘사하는 사녀화, 역사적인 인물이나 유명한 고사의 주인공을 그리는 고사인물화 등으로 나누어진다.

중국회화사 발전의 초기 단계인 한대까지 주로 정교한 기능의 인물화가 많이 그려졌고, 당대까지는 인물화가 가장 중요한 위치를 차지했다. 대표적인 인물화가로는 고개지를 들 수 있으며 기운생동氣韻生動(인물화 화법의 하나로 그림으로 표현된 인물이 실제와 같은 생동감을 지니는 것을 목표로 한다)을 목표로 했다. 위진남북조시대부터 인물화나 종교화의 배경으로 그려지기 시작한 산수화는 오대를 거쳐 북송 이후에 이르러 비로소 중국회화의 가장 대표적인 화목이 되었다.

송대에 그려졌던 산수화는 자연의 모습을 그대로 재현해보고자 하였는데 북송 때 대자연의 전모를 화촉에 담은 형태를 대관산수人觀山水, 남송 때 자연의 일부에서 미를 찾은 형태를 소경산수小景山水라 했다. 북송대인 1123년에 간행된 황실 소장 그림의 목록을 기록한 『선화화보宣和畵譜』에는 도석道釋, 인물人物, 궁실宮室, 번족蕃族, 용어龍魚, 산수山水, 축수畜獸, 화조花鳥, 묵죽墨竹, 소과蔬果의 10가지 화목이 기록되어 있다.

3) 중국회화의 재료와 기법

중국회화는 재료에 따라 색채를 많이 사용하는 채색화, 수묵만을 사용하는 수묵화로 나눌 수 있고, 기법에 따라 필선만을 구사하여 표현하는 백묘법, 윤곽선을 그리지 않는 몰골법, 윤곽선을 그리고 채색하는 구륵전채법으로 나눌 수 있다.

또한 붓을 가장 중요한 도구로 사용한 까닭에 시대와 화가에 따라 다양한 필법과 필치가 나타난다. 그림에 먹을 더하여 사용하는 용묵법, 먹이나 안료에 물을 섞어서 농담을 표현하는 선염법이 있고, 당대부터는 산수화의 세부 묘사에서 산이나 바위의 질감과 입체감을 나타내는 준법이 쓰였으며, 나무를 표현하는 수지법을 비롯하여 먹이 밀집된 곳에는 그 주위에 먹이 소疎한 곳을 두어야 한다는 점에서 여백을 두는 등 여러 가지 표현 기법들이 사용되었다. 이러한 화법을 바탕으로 다양한 회화양식이 형성되었다.

산수화에는 기법에 따른 용어들이 많아 산수화에 대한 이해를 어렵게 하기도 한다. 우선 서양의 투시도법이라고 할 수 있는 삼원법에 관한 용어로 고원高遠, 평원平遠, 심원深遠 등이 있다. 고원은 아래에서 위를 올려다보듯 하는 것이며, 평원은

눈과 같은 높이로 산수를 보는 것이고, 심원은 위에서 아래로 내려다보듯이 그리는 것이다.

중국회화의 시대별 특징

1) 선사시대

신석기시대의 회화예술은 주로 채도의 장식 문양에 표현되어 있다. 질박하고 명료하며 생동적이고 다채로움을 특징으로 하는 앙소仰韶(중국 신석기시대 말기의 문화로 연대는 대략 기원전 5000년~기원전 3000년이다)문화와 마가요馬家窯(기원전 3100년경~기원전 2700년 중국 서북의 내륙부인 황하 최상류부의 간쑤성이나 칭하이성에 존재한 신석기시대 후기의 문화이다. 감숙채도 문화甘肅彩陶文化라고도 한다. 도기 표면에 다양한 문양이 그려진 채도가 대표적이며, 외에도 청동으로 완성된 물품도 등장해 청동기시대가 개막되었음을 알 수 있다)문화의 채도 문양은 세계 미술사에 탁월한 공헌을 했다고 할 수 있다. 이 밖에 대문구문화, 홍산문화, 하모도문화에서도 상당한 수량의 채도가 발견되었으며 벽화, 지화, 암화 등에서 선사시대의 회화유물을 엿볼 수 있다.

양소문화의 채도는 벽돌색의 기벽 위에 자석과 산화망간을 발색제로 하여 그린 문양으로 건조 후에 자홍과 흑색으로 나타난다. 시대와 지역의 차이에 따라 앙소 채도의 기형과 문양은 여러 가지 유형으로 나누어지는데 그중에서 반파 유형과 묘저구 유형의 채도가 예술적으로 가장 뛰어나다.

마가요문화는 감숙과 청해 지구에서 나타난 양소문화 말기의 분파다. 이는 앙소문화의 묘저구 유형을 이었고, 뒤로는 제가문화와 연결된다. 마가요 유형의 채도는 옹, 병, 분, 관 등의 기형이 많고, 장식 면적이 넓다. 문양은 선와문, 파랑문, 호변삼각문이 많으며 구도가 복잡하고 변화 있는 선문이 많다.

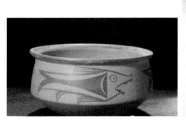
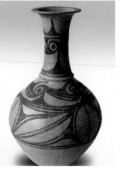
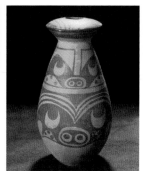

앙소문화의 채도

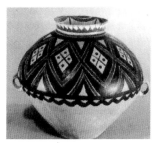

마가요문화 채도

2) 선진先秦시대

선진시대의 미술은 하夏, 상商, 주周 삼대의 미술을 포함한다. 회화는 인물초상
화 위주였고, 미술은 교훈적이거나 공덕을 찬양하고 잘못을 꾸짖는 의미를 지니
고 예의와 도덕을 유지하는 작용을 했다.

서주시대에는 중요한 역사적 사실을 제재로 한 묘당廟堂 벽화가 제작되었다. 춘
추전국시대에는 벽화가 더욱 많이 그려져 공경 제후의 사당이나 귀족의 저택은
모두 벽화로 장식되었다. 이들 벽화에는 신화전설, 역사 고사, 자연현상 등을 제
재로 한 다양한 내용이 담겨 있다. 전국시대의 초나라 무덤에서 출토된 두 폭의
백화帛畵(비단에 그린 그림을 말한다) <인물용봉백화人物龍鳳帛畵>와 <인물어룡백화人物御龍帛畵>
는 선진시대 회화의 면모를 연구하는 데 매우 중요한 실물 자료로 쓰이고 있다.
장례에 쓰는 깃발 혹은 영정인 백화를 통해 전국시대 초상화의 특징을 알 수 있

는데 인물은 모두 측면의 입상이고 의관과 복식은 신분을 표시한다. 필선은 유려하고 힘이 있으며 채색은 평칠과 선염을 겸용하여 장중하고 우아한 격조를 보여준다.

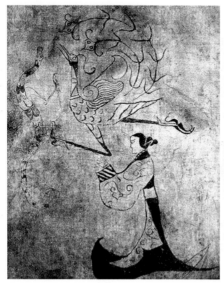
인물용봉백화

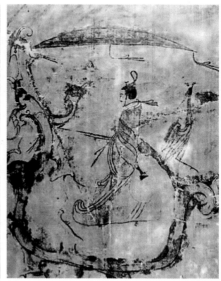
인물어룡백화

3) 진秦·한漢시대

진·한시대는 채색인물화가 많이 제작되던 때다. 또한 작품의 재료에 있어서도 비단에 그린 그림이 많이 남아 있으며 벽화, 화상석, 화상전과 같은 묘실 벽화가 주요한 형식이 되었다. 인물화로는 종교적인 색채가 농후한 도석화道釋畵(동양화의 일종으로 도교道敎의 신선과 천녀, 불교의 부처와 고승高僧, 나한羅漢 등을 그린 그림이다)가 많이 그려졌고 초상화도 성현이나 효자를 주로 그려 후대인들이 본받게 했다.

(1) 묘실벽화墓室壁畵

묘실벽화는 한대부터 당대까지 주로 그려졌는데 넓은 판석에 회를 칠하고 그 뒤에 채색한 것으로 묘주墓主의 초상이나 생활상을 담고 있다.

가장 먼저 발견된 한대의 벽화 유적은 1920년대 낙양 팔리대 공심전벽화다. 이후 1931년 요녕성 금현 영성자에서 벽화묘가 발굴됨으로써 동한東漢시대의 묘실벽화에 대한 연구가 본격적으로 시작되었다.

1949년 이후에는 하남성과 요녕성에서 중요한 발견이 계속 이루어졌는데 이들은 한대 회화의 발전 상황을 연구하는 데 중요한 실물자료로 쓰이고 있다.

(2) 한대의 백화帛畵

한대의 백화는 최근 장사시에서 출토된 것이 유명하며 장의용葬儀用으로 관위를 덮는 데 쓰였다. 마왕퇴 3호분에서 나온 백화에는 행렬장면, 점치는 내용, 기공법 등의 내용이 담겨 있어 문화사적으로도 귀중한 자료다. 백화는 고대의 사후 세계관이 집약되어 있어 세 부분으로 나누어볼 수 있는데, 제일 윗부분은 하늘의 세계, 가운데 부분은 인간의 세계, 아랫부분은 땅의 세계를 나타낸다.

마왕퇴 3호 백화

마왕퇴 3호 백화의 묘주인

(3) 공예장식화工藝裝飾畵

진·한시대에 칠기, 청동기, 도기에 그려진 장식성 회화가 상당히 발달했고 주로 기하학 문양, 사회생활, 역사 고사나 신괴神怪현상 등이 묘사되었다. 화법은 간략하기도 하고 복잡하기도 하며 자유분방하고 활기 있는 격조를 보여준다.

4) 위진남북조魏晉南北朝시대

위진남북조시대의 회화는 한대의 회화예술을 계승·발전시켜 풍부하고 다양한 면모를 보여주며 전문화가가 출현하는 등 많은 인재가 배출되었다. 활발해진 민간의 예술활동과 전문적인 창작은 서로 영향을 주고받으며 미술의 발전을 촉진시켰다. 이 시기의 미술은 정치적, 종교적 목적을 위해 존재했던 한대와는 달리 순수한 예술창작으로 교훈적이면서도 아름다움을 느끼고 향유하게 하는 작품으로 성장하기 시작했다.

회화의 제재가 다양해져 가는 과정 속에서 당시의 생활상이 반영되었고, 이러한 경향으로 특히 초상화가 중시되어 대상 인물을 마주 대한 듯하고 정신이 교류되는 듯한 표현이 강조되었다. 그리고 외국과의 교류가 촉진되어 전통적인 회화 표현이 더욱 풍부해졌는데, 이는 당나라 때 새로운 회화를 탄생시키는 바탕이 되었다. 회화이론서의 출현은 회화가 발전함에 따라 필연적으로 요구되는 것이었다. 이 시기의 대표적인 회화이론은 고개지顧愷之(344~405년, 동진東晉 때의 화가. 고개지는 명문귀족 출신으로 글, 노래, 서법, 음율도 정통했다)와 사혁의 이론으로 인물이나 사물의 형상보다는 그 기운과 정신의 표현을 더 중시했다. 이는 특정한 시대의 산물이지만 봉건사회의 회화 전체에 매우 깊은 영향을 미쳤다.

위진남북조시대는 산수화와 화조회의 맹아기였다. 이 시기에 단순하게 묘사된 화조작품이 있었다는 것을 기록을 통해 알 수 있지만, 독립된 화조화를 형성하였는지 밝혀주는 실물자료는 아직 나타나지 않았다. 따라서 화조화는 산수화보다 늦게 발전한 듯하다. 산수화에 관한 기록이나 저술은 비교적 많은 편이어서 산수화의 발전과 당시 현학사상의 성행, 지식인들이 표방한 은일사상과의 관계, 강남 지방의 수려한 산수와 자연미의 향수에 대한 기록이 남아 있다. 그러나 현

재까지 이 시기의 독립된 산수화작품은 발견된 것이 없다. 산수화의 진정한 발전기는 수·당시대다.

5) 수隋·당唐시대

수대(581~618년)의 역사는 비록 짧지만 정치적 통일과 경제적 발전으로 회화창작의 전성기를 맞이했다. 수대는 불교가 성행하여 사원을 많이 건립했으며 굴을 파고 불상을 안치했다. 또한 유명한 화가들이 벽화제작에 대거 참여했다. 정법사鄭法士, 동백인童伯仁, 양계단楊契丹, 전자건展子虔 등은 남북조시대 회화 전통을 당나라로 전해준 화가들이다. 이들은 종교벽화를 잘 그렸는데 현실생활을 제재로 한 회화도 그렸다. 대부분 상류층 사회의 생활을 묘사했으며, 화법에서는 남북조시대에 비해 더욱 사실주의적인 경향을 보여주었다.

이들은 제각기 뛰어난 화목이 있어 양계단은 조정의 관리, 정법사는 호화로운 연회 장면, 동백인은 건축, 전자건은 마차, 손상자는 미인과 도깨비를 잘 그렸다. 이 시기의 화풍은 대부분 온화하고 아담하며 운치가 있고 윤택한 필치의 세밀한 양식이었다. 남조와 북조의 화가들은 수의 통일 후에도 계속 활동했는데, 특히 전자건은 북제, 북주, 수대에 걸쳐 활동했다. 여러 왕조에 걸친 남북방 화가들의 부단한 노력으로 수대의 회화는 전성기를 이루었다.

당대(618~907년)는 중국회화의 성숙기로 인물화가 큰 발전을 이루었다. 전통을 계승하여 진일보한 성취를 이룬 화가로는 먼저 당나라 초기의 염입본閻立本(600년경~673년, 당대 초기에 활동했던 인물화의 대가로 정무政務에도 밝아 높은 관직에 있기도 했으나, 화가로서 명성이 더 널리 알려져 있다. 기록에 따르면 불교와 도교를 주제로 한 그림을 그렸으며, 황제의 다양한 주문을 받아 그림을 그리기도 했다고 한다. 그가 그렸다고 전해지는 많은 작품 가운데 가장 중요한 것은 <제왕도권帝王圖卷>(보스턴 미술관)인데, 이 작품은 당대 이전 800년 동안의 황제들을 골라 그린 것으로, 마지막 7개의 초상화가 진품이고 처음의 6개는 모사품이다. 그는 엄격히 절제된 선과 색채의 한정된 사용을 통해 정교하고 치밀한 인물화를 그렸다. 그의 형제인 염입덕閻立德(?~656년)도 유명한 관료이자 화가였다)을 들 수 있다. 같은 시기에 화단에서 활약한 화가로 소수 민족화가인 위지을승尉遲乙僧이 있는데 그는 이민족 인물, 불상, 기이한 동물을 잘 그려서 명성을 얻었다. 이 시기에 출현한 새

로운 풍격은 회화예술이 부단히 새로운 가능성을 탐색하고 있었음을 말해 주는데, 초당初唐의 화단은 남북조시기의 전통화풍과 외래의 풍격이 함께 나타나는 국면을 보여주었다. 벽화에는 주로 황실과 귀족생활이 표현되었는데 다양한 내용으로 화면을 구성하고 장대하고 웅장한 기백을 보여주어 당시의 사회적·문화적 번영이 반영되었음을 알 수 있다.

염입본의 공자제자상

염입본 작품

당나라 중기(성당盛唐, 당나라가 가장 발전한 시기)는 당나라 미술이 가장 찬란하게 발전한 시기로 도석화 방면에서는 오도현吳道玄(685~758년, 문인화의 시조 오도현은 호는 도자道子이고 중국의 화성畵聖으로 불린다. 오도현은 후세 화론가들에게 많은 호평을 받았지만 그가 원래 어느 정도의 업적을 남긴 화가인지는 거의 알 수가 없다. 기록에 의하면 매우 다양한 주제로 그림을 그렸다고 하는데, 무엇보다도 불교를 소재로 한 대형 벽화를 많이 제작했던 것으로 보인다. 특히 상상력과 표현력을 갖춘 기운 찬 필력으로 유명한데, 그의 필력에 대해서는 당시의 화론가들조차 칭송을 아끼지 않아 그를 화성畵聖으로까지 평했다. 굵었다 가늘었다 하는 자유로운 필법과 강도가 변화하는 생생하고도 표현력 있는 필선을 창출해내어, 색을 칠하고 묘사하는 데 매우 까다롭고 조심스러웠던 당시 궁정화와는 선혀 다른 양식으로 인식되고, 기억되었다)처럼 개혁정신이 풍부한 화가가 출현했다. 또한 상류층의 사회생활을 표현한 귀족미술이 중시되었고, 세속생활을 제재로 한 사녀화가 성행했다. 많은 화가들이 궁정의 회화 수요를 위해 작품을 제작했는데, 특히 궁정생활은 회화의 중요한 제재가 되어 측천무후, 양귀비 등의 생활모습을 내용으로 한 작품도 많이 그려졌다.

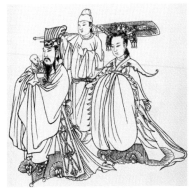

오도현의 천왕송자도天王送子圖

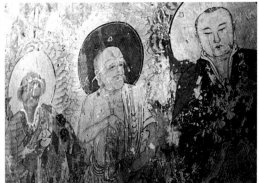

오도현의 벽화

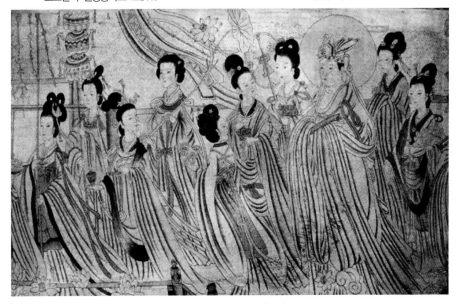

오도현의 팔십칠신선도

　당대의 종교미술은 인도 불경에 나오는 고행 신이 아니라, 아름다운 여자의
모습으로 보살을 표현하여 세속화된 경향을 보여준다. 회화의 형상과 표현기법
의 지속적인 발전으로 넓은 계층의 사람들에게 받아들여졌고, 회화제재에 현실
적인 요소가 증가하여 당시 사람들의 현실생활을 그려낸 작품이 많다. 불경에
근거하여 그리는 불화 역시 현실적인 요구를 표현하여 보살상과 비천상의 자태
가 풍만해지고 아름다워졌다. 이러한 변화는 돈황벽화에 잘 나타나 있다.

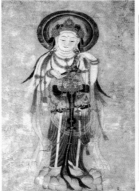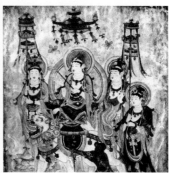

돈황벽화

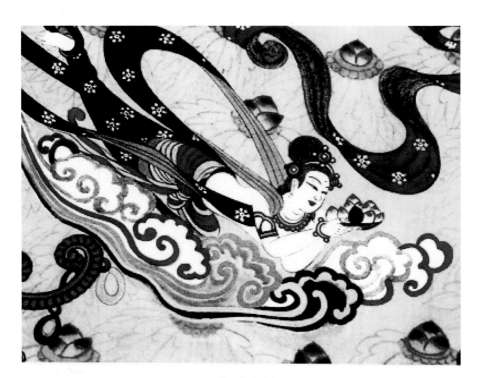

돈황벽화 비천상

6) 오대五代・양송兩宋시대

오대(907~960년, 당나라 멸망 후의 혼란시기)와 양송대(960~1279년)는 회화에 있어 당대 이후 다시 전성기를 이루었다. 특히 남송은 회화의 전통을 계승했을 뿐만 아니라 새로운 시대를 열어갔다. 산수화山水畵와 화조화花鳥畵가 독립된 화목으로 그려지고 수묵화水墨畵가 발전했으며, 송대 이학의 영향으로 화가들의 사실적 묘사 능력이 증가했다. 특히 이 시기에는 시가와 서법이 문인화와 궁정화의 중요한 요소가 되었고, 객관적인 묘사에서 점차 주관적인 표현으로 변화했다.

(1) 오대 회화

오대에는 대부분의 중원지방이 전란에 휩싸여 당대 이래 발전해 온 중원의 회화가 심한 타격을 받았지만 형호荊浩, 관동關仝, 동원董源, 거연巨然 등에 의해 남종화가 추진되었다.

채색화에서 수묵화로 바뀌는 과정은 신유학, 즉 성리학과 흐름을 같이하는 것으로 보고 있다. 강남에 위치한 남당南唐과 사천의 서촉 정권은 전쟁의 피해를 비

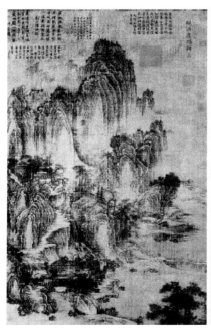

형호의 광로도匡廬圖 관동의 계산대도도溪山待渡圖

교적 적게 받았고 자연조건이 좋고 물자가 풍부하여 경제가 번영했다. 서촉에서
는 특히 당대 중원의 회화전통을 계승하여 종교화와 화조화가 발전했고, 남당에
서는 특히 산수화와 화조화가 발전했다. 수당의 회화전통을 계승하여 송대로 전
해주는 역할을 한 오대의 회화는 송대 회화가 한층 더 발전하는 밑바탕이 되었다.

동원의 산수화 거연의 추산문도도秋山問道圖

(2) 송대 회화

송대의 산수화는 오대에 이어 더욱 발전하여 붓질은 치밀했고 구조는 빈틈이
없었다. 세상이나 자연을 사실 그대로 표현하는 데 관심을 가졌으므로 인물에 대
한 관심도가 상대적으로 낮았다고 할 수 있다. 송대는 문인화文人畵가 나타난 시기
이기도 하다. 소동파蘇東坡(1036~1101년, 중국 북송시대의 시인·산문작가·예술가·정치가. 본명은 소
식蘇軾, 자는 자첨子瞻. 동파는 그의 호로 동파거사東坡居士에서 따온 별칭이다), 황정견黃庭堅, 이공린李公麟

과 같은 화가가 중국회화의 새로운 분야를 개척했는데 이들은 당시의 사회 각 계층과 상당히 밀접한 관계를 유지했다.

귀족, 문인 사대부와 상인, 시민들의 회화에 대한 수요가 증가하면서 특히 세속미술과 궁정회화가 발전했고, 회화의 제재가 더욱 광범위해지고 다양한 양식이 나타났다. 화가들은 주위의 환경을 주의 깊게 관찰하여 정교하고 생동감 있는 묘사를 했으며 엄격하고 정밀하면서도 구애됨이 없는 화풍을 형성, 새로운 기법을 발전시켰다.

송대 회화의 특징을 살펴보면 도시가 번영하고 회화에 대한 수요가 증가함에 따라 화가들은 귀족의 저택과 사원의 벽화를 제작했고 상점, 술집, 찻집에서도 서화를 걸어 고객을 끌었다. 회화작품은 도시의 상업시장에서 거래가 되었는데 이는 송대 회화의 번영에 중요한 역할을 했다.

7) 요遼·금金·원元시대

요(916~1125년, 거란족이 세운 나라로 지금의 내몽골 자치구를 중심으로 중국 북쪽을 지배한 왕조였다)나라와 금(1115~1234년, 여진족이 세운 왕조)나라 그리고 송대 남북 지역의 회화가 모두 원대(1260~1370년) 화가에 의해 계승되었다. 그들의 회화는 주관적인 생각과 필묵의 표현을 중시하여 시서화가 더욱 어우러지게 되었다. 수묵산수화와 화조화, 죽석화가 성행했고 송·금대 이래 형성된 문인화는 원대 회화의 중요한 위치를 차지했다.

요대의 귀족은 불교를 숭상하여 불사의 건축이 성했으며 소수의 불상과 벽화가 현재까지도 보존되어 내려오고 있다.

금대의 사대부 화가들은 북송의 소식蘇軾, 문동文同, 미불米芾 등을 배우고 산수와 묵죽화를 잘 그렸는데 그중 왕정균王庭筠이 가장 뛰어난 화가였다. 금의 궁정회화, 사대부회화는 모두 요대보다 많은 발전을 이루었다.

원대 전기의 문인화 발전은 사대부들이 회화창작과 이론을 세운 업적에서 비롯되었다. 과거제도를 통해 형성된 문인계층은 기본적으로 시인이자 서예가이며 문예에도 밝아 화가가 될 소양을 많이 갖추고 있었다. 원대에는 산수뿐 아니라

사군자류도 많이 그렸는데 충절을 상징하는 대나무와 소나무가 특히 많은 사랑을 받았다. 주요 화가로는 전선錢選, 조맹부趙孟頫, 고극공高克恭, 예찬倪瓚, 왕몽王蒙, 오진吳鎭, 왕면王冕 등이 있다.

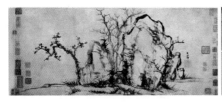

조맹부의 수석소림도秀石疏林圖 조맹부의 인마도人馬圖

8) 명明·청淸시대

명(1368~1644년)·청(1616~1911년)대에는 송·원대에 비하여 화가의 수가 증가했고, 다양한 화파가 생겨났으며 화법에도 새로운 변화가 나타났다. 명 초기에는 소수의 화가들이 원대의 산수화나 묵죽의 화풍을 계승했지만 전기의 화단은 송대 회화의 영향을 받은 절파浙派(절강성 출신의 화가)가 주류를 이루었고 화가들은 궁정과 민간에서 활동했다.

명대의 궁정화가는 모두 금의위에 소속되어 무관의 관직을 받고 태감의 관리 하에 있었는데 지위는 송대 화원화가보다 낮았다. 또한 그림이 조금이라도 황제의 뜻에 맞지 않으면 극형에 처해졌으므로 문인화 창작은 산수화나 화조화만큼 번성하지 못했다.

중기 이후에는 복고적 문화 분위기로 서예와 명화를 수장하고 감상하는 기풍이 성행하여 원대 문인화의 전통을 이은 오파가 소주에서 일어나 큰 영향을 미쳤다.

명 후기에서 말기에는 독특한 성격의 사의화조화寫意花鳥畵라는 새로운 영역을 개척한 사의화조화파, 남북 지역을 대표하는 변형 인물화파, 전신을 정밀하게 그린 초상화파, 문인화를 주장하고 필묵의 의미를 추구한 화정산수화파華亭山水畵派 등이 출현하여 청대에까지 영향을 미쳤다. 나라는 명나라에서 청나라로 바뀌었지만 예술 전통은 중단되지 않아 강남 지역이 계속 회화의 중심지로 남아 있었다. 이 시기의 화단은 문인화에 속하지만 소위 남종화에 국한되지 않았고 서양 화법의

영향을 받아 강렬한 개성을 발휘했다.

생활의 체험, 자연관찰과 성정의 독특한 표현을 중시한 이들은 이전의 사람들이 이룩한 것에 만족하지 않았고 충만한 격정과 응축된 감정이 깃든 개성이 선명한 예술로 사왕파보다 훨씬 다양한 정서의 내용을 표현했다. 이들의 예술 풍모는 각기 다르지만 당시로는 모두 새롭고 대단한 것이었다. 한편 인물화는 전대의 전통을 이었을 뿐 이렇다 할 발전은 없었다.

9) 근대

근대회화의 세 가지 흐름을 살펴보면 전통의 유지, 일본 화풍의 영향, 그리고 서양화법의 도입을 들 수 있다. 전통을 유지한 유파는 정통문인화가 아니라 개성을 존중했던 석도石濤, 팔대산인八大山人과 이들을 이어받은 양주팔괴楊洲八怪 등을 되살려 19세기 후반에서 20세기 전반에 상해에서 활동했던 해상파다.

청대 말기에는 자산계급의 민주혁명이 진행되었고, 그에 의해 회화에도 혁신이 요구됨에 따라 외국 문화예술의 흡수가 강조되었는데 그중에서 일본의 메이지 유신 이후의 경험을 참고한 광동廣東의 영남화파가 뛰어났다. 정치적 성격을 지니는 회화는 제재의 선택, 표현방식에서 예술효과에 이르기까지 모두 변화를 도모했으며 태평천국太平天國(1850~1864년, 청나라 말기에 일어난 농민반란)시대의 벽화와 신해혁명辛亥革命 전후의 풍자만화의 표현이 두드러진다.

(1) 상해화파

19세기 중엽부터 상해의 경제가 신속하게 발전했다. 개항 후 상공업의 발전으로 상해는 새로운 회화시장으로 부상되고 강소성, 절강성 일대의 직업 화가들이 속속 이주하여 살면서 그림을 팔았다. 주도적 지위에 있던 화가들은 '해파'라는 집단으로 불리었는데 조지겸趙之謙이 선구자이며 양주팔괴와 같이 강력한 필선과 색채를 사용하여 근대적인 체취를 담았다.

고대의 강건하고 웅건한 금석 예술의 영향을 받은 해파는 민간이 즐기는 제재를 묘사하는 데 능했고 명·청 이래 수묵화의 기법과 강렬한 색채를 결합하여

아속공상雅俗共賞('아속을 함께 맛본다'는 뜻의 아속공상은 속되면서도 고아하고, 통속적이면서도 심각하여, 흥미진진하면서도 배울 점이 있고, 재미있는 구경거리이면서도 진리를 찾을 수 있고, 또 신기하고 기이하면서도 진실이 담겨 있다는 뜻이다. 문학·예술작품이 아속공상의 경지에 도달한다는 것은 절대 쉬운 일이 아니어서 문학·예술의 가장 높고 가장 위대한 경지라고까지 말할 수 있다)의 새로운 풍모를 형성했다. 이 밖에 학문 경력이 없이 천부적인 감각으로 근대적 회화를 많이 그린 제백석齊白石(다양한 삶을 살았던 제백석은 중국인의 삶 속에서 평범하게 여겨지는 소재들이 그의 묘사를 통해 깊은 의미를 갖게 되면서 중국 근대 회화의 발전을 통괄했다)은 높은 평가를 받지 못하다가 일본에서 인기를 얻어 중국에서도 성공한 화가라 할 수 있다.

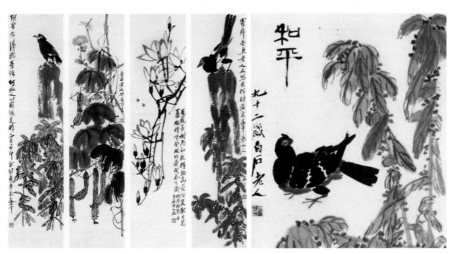

제백석 작품

(2) 영남화파

광동성은 오령의 남쪽에 위치하여 영남이라고 한다. 청말에 거소居巢, 거렴居廉 형제가 일본 화법을 중국 화법에 결합시킨 화풍을 이루었는데 그들의 제자인 고검부高劍父, 고기봉高奇峯, 진수인陳樹人 등이 이 화파의 선구자들이다.

일본에 유학하여 화조화가인 거렴에게 일본화를 배운 이들 '이고일진二高─陳'은 유학 후에 사자나 호랑이, 독수리 등을 많이 그렸으며 예술작품에 있어 '동서양의 절충'을 주장했다. 이들은 신해혁명 이후 손문과 연결되어 회화 방면에서의

영향이 더욱 커짐에 따라 하나의 화파를 형성, '영남파'라고 칭했다.

영남파의 대표적인 인물로는 조소앙趙小昻, 구호년歐豪年, 관상월關上月 등을 들 수 있다.

(3) 서양 화법의 도입

서양에 가서 유화 기법을 배워 온 이들이 소재는 중국에서 취했지만 서양 화법으로 그림을 그려 근대 중국화의 또 하나의 흐름을 형성했다. 유해속劉海粟은 유화 기법으로 황산을 많이 그렸고, 서비홍徐悲鴻은 닭이나 물소, 뛰어가는 말을 그려 중국적인 분위기를 살렸다.

서비홍의 목동 서비홍의 유화 작품

중국회화 감상 시 유의할 점

중국회화는 감상하기에 앞서 진위眞僞부터 판별해야 할 만큼 유달리 가짜가 많은데 저명한 고대 화가의 작품일 경우엔 더 심하다. 그렇다면 중국회화가 진짜인지 아닌지 어떻게 알 수 있을까?

미술품 감정사들은 우선 진품을 많이 보라고 권한다. 진품에는 진품만이 가지고 있는 기품과 우아함, 그리고 내재된 기운이 있다는 것이다. 그리고 진품을 감상하기 위해서는 몇 가지 노력이 필요하다.

첫째, 작품이 생성된 시대적 특성을 이해해야 한다. 그 시대의 정치, 사회, 문

화, 사상적 분위기가 작품에 영향을 미치기 때문에 해당 시대에 관한 책을 많이 읽어 배경 지식을 쌓아야 한다.

둘째, 작가에 대한 충분한 이해가 있어야 한다. 고대 이후의 미술품은 대개 작가가 알려져 있으므로 작가의 생애와 특성을 파악하면 작품을 완성한 시기 추정이 가능하고 기존의 화풍과 다른 경우 진위를 가리는 데 도움이 된다.

셋째, 작품 주제에 대한 이해다. 작품의 주제를 정확히 파악하지 못하면 작가의 의도와 다른 방향으로 감상하게 된다. 중국 산수화에는 인물이 배경이 된 경우도 많이 있고, 고대 신화나 고사故事를 주제로 한 작품은 상징성이 많으므로 주제를 잘 파악해야 한다.

넷째, 중국의 그림에는 도장이 많이 찍혀 있다. 그것은 작가의 인장과 소장자의 인장을 구별해서 보아야 하며, 또 누구의 소장인이 찍혔는지도 살펴야 한다. 아울러 제발문題跋文(제발문은 두루마리 그림의 경우 그림 앞의 제문題文과 그림 뒤의 발문跋文으로 나누어 볼 수 있다. 제문에는 그림이 그려지게 된 내력이 씌어 있으며 발문에는 친구나 후대 사람들의 감상이 적혀 있다)의 내용을 이해해야 그림을 제대로 감상할 수 있다.

중국현대예술의 새로운 둥지, 베이징 '798'

중국 베이징의 798공장지대는 최근 급부상한 중국현대미술의 새로운 예술 아지트이다. 이곳은 현재 중국뿐만 아니라 전 세계 신진예술가들과 화랑이 몰려들고 있고, 사회주의 국가에선 상상할 수 없는 예술의 자율성이 실험되고 있다. 군수산업 공장이 예술생산의 태실로 탈바꿈한 혁신적 공간인 셈이다. 근대화의 무수한 산업 공장들을 폐허로 둘 것이 아니라 예술 아지트의 전초기지로 변신시킬 수 있는 가능성을 꿈꿔볼 수 있을 것이다.

베이징 '798'은 보다 더 싼 임대료를 찾아 나선 예술가들에 의해 만들어진 창작스튜디오 밀집지역을 말한다. 마치 독일이나 프랑스 등 서양의 예술가들이 더 싸고 넓은 작업장을 구하기 위해 쓰레기 소각장이나 버려진 공장을 찾아 나선 것처럼, 급속한 시장개방과 자본화의 물결에서 적응하지 못했던, 혹은 또 다른

의미로 적응을 거부했던 베이징의 예술가들 역시 이제는 더 이상 제 기능을 발휘하지 못하는 공장지대로 눈을 돌렸다. 그곳이 '798'이라고 불리는 베이징 차오양[朝陽]구 따싼즈[大山子] 798번지이다.

1970년대 베이징의 근대화를 이끌면서 군수물품과 면직물을 주로 생산하던 이곳은 현대화의 물결에 밀려 역사의 뒤안길로 사라져 가고, 이 공간에 2002년부터 베이징의 예술가들이 하나둘 몰려들었다. 2002년 2월 한 미국인이 이곳에 이슬람식당을 빌려 중국예술을 주제로 한 인터넷 회사를 차린 것을 계기로, 그와 친분이 있던 예술가들이 이 지역의 싸고 넓은 공간에 주목하게 된다. 여기에 더 나아가 1990년대 중반 다운타운 왕푸징[王府井]에 있던 중국 고등미술교육의 산실인 중앙미술학원이 이 지역 가까이로 옮겨옴으로써 중앙미술학원 교수와 졸업생들이 자연스럽게 그들의 생활권에 가까이 있던 따싼즈 798번지의 공장지대로 눈길을 돌렸다. 이로써 중국의 경제성장과 도시화정책이 가속화됨에 따라 대부분의 공장이 이전하고 빈 건물만 남은 이곳은 자연스럽게 예술적 열기를 발산할 수 있는 공간으로 탈바꿈하게 되었다.

그러나 베이징 '798'이 예술가들만의 공간이 아니라 외부의 이목을 끌게 된 것은 2003년 여기에서 거행된 <새로운 798건설(再造 798)>이라는 대형 행사를 치르고 난 다음부터였다. 100여 개가 넘는 화랑이 참가하고 3천여 명이 넘는 관중이 몰린 이 행사를 통하여 베이징 '798'은 이제 세계가 주목하는 명소가 되었다.

5~6m가 넘는 높은 벽과 농구코트보다 넓은 확 트인 공간, 그리고 근대 사회주의 물질생활의 기초를 제공했던 공장이라는 상징성, 벽면이 벗겨져 내리는 퇴락한 공장의 먼지 쌓인 벽돌, 육중한 공장의 녹슨 철문, 이제는 더 이상 유효하지 않은 생산성을 독려하는 마오쩌둥[毛澤東]을 찬양하는 붉은 선전문구…… 이러한 정취들은 이미 그 스스로 사라져버린 옛 추억을 되살리거나 혹은 도리어 전위적인 예술적 분위기를 조성하는 데 일조한다. 이 속에서 작가들은 공간적 제약을 받지 않으면서 작은 소품에서 기념비적인 대작에 이르기까지 삶을 비추는 영감의 그림자들을 토해낸다. 그리고 작업장과 작품이 혼연일체가 되어 작가 내면의 깊은 의식을 형상으로 드러낸다. 작품은 작업장과 떨어지지 않고, 작업장은 작품

과 분리되지 않는다. 근대의 물질적 기초를 생산했던 공장의 벽돌 하나하나는 작품 외연의 확장이 된다. 선명한 기억, 그러나 희미한 흔적의 붉은 표어와 의도적으로 군데군데 남긴 재봉틀이나 금속 성형기구는 베이징 '798'의 실존을 표출하는 상징으로 현대의 예술작품과 어우러져 역사의 흔적을 시공을 초월한 지금, 현재의 느낌으로 환원된다.

작가들은 이 작업의 공간을 그대로 전시장으로 개방하여 대중과 호흡을 시도하였다. 이 작전은 매우 유효하였고, 관객들은 작가와 작품과 호흡을 같이했다. 작가들이 선택한 주제는 베이징 '798'의 상징성과 마찬가지로 근대 이후 중국이 걸어온 아픔이었고, 작가 개인의 체험이었으며, 관객들의 표출할 수 없이 그저 묵묵히 감내해온 인고의 세월에 대한 대변이었다. 베이징 '798'의 대표적인 창싱蒼興, 왕칭송王慶松, 양즈차오楊志超 같은 행위예술가들과 까오시엔高先, 까오치앙高強의 고씨형제, 쉬용徐勇 같은 사진작가들의 작업들은 모두 이러한 역사인식의 선상에 서 있다. 이들의 작업이 주목받고 대중과 공감을 이루게 된 특별한 이유는 그동안 금기시되었던 역사적 아픔이라는 주제를 직접적으로 다루기 시작했다는 데 있다.

문화와 시대정신의 해방구 시장개방과 자본주의, 그리고 사회주의의 모순과 갈등 속에서 '798'의 예술가들은 그들의 삶 하나하나가 예술이 된다. 송대宋代에 이미 신용사회를 이룰 정도로 자본주의의 틀을 갖추었던 민족, 그 시대에 이미 예술을 자본으로 환원할 수 있었던 민족, 상인商人이라 불리는 민족, 자본의 피가 시대를 초월하여 유전하는 민족이 근대의 반세기를 가장 사회주의적으로 살아왔던 모순은 이제 그들 예술의 원동력이 되었다. 문화대혁명이라는 암흑기의 경험, 이제 그보다 좀 더 젊은 세대라면 천안문 사태를 통해 각인된 사회에 대한 불신과 피해의식은 작가와 관객 모두에게 많은 상처를 남겼고, 표출되지 못한 고통스러운 기억은 자의식 속에 숨어들어 자신의 내면 실상을 왜곡하는 아픔으로 남아 있다. 그동안 말하지 못했던 아픔, 그 아픔을 '798'의 예술가들이 말하기 시작한 것이다.

이것은 또 하나의 사회적 성숙이 이루어낸 결과이다. 이제 조심스럽게 이러한

주제를 꺼낼 수 있는 사회적 분위기가 무르익은 것이다. 물론 전면적 폭로는 아직 불가능하다. 자본과 사회주의의 절충, 혹은 사회주의 체제유지와 자본주의 시장경제의 추세 사이의 절묘한 줄타기가 베이징 '798'이 용인되는 또 하나의 존재 이유이다. 아직 사회주의 체제를 표방하고 있는 중국에서 베이징 '798'과 같은 문화예술의 자유공간은 중앙정부의 묵인이 없다면 존재할 수 없다. 그렇다면 중앙정부는 왜 이러한 문화예술의 해방구를 용인하는 것인가?

경제적 성장과 인터넷의 확산과 더불어 국민들의 알고 싶은 욕구와 투명한 행정에 대한 요구는 더욱 거세지고 있고, 중앙정부의 통제 역시 점점 어려워지고 있다. 국민들에게는 사회적 이슈를 말할 수 있는 공간이 필요하고 중앙정부는 이를 적절히 통제할 수 있는 수단이 필요하다. 이러한 점에서 베이징 '798'은 정부 및 예술가와 관객 사이의 미묘한 갈등관계를 조절하는 접점을 제공한다. 중앙정부는 민감한 사회적 이슈의 논쟁을 '798' 구역으로 한정시킴으로써 논의가 지하로 숨어들어 통제 불가능한 상태로 번지는 것을 막고, 예술가와 관객들의 표출 욕구도 충족시킬 수 있다는 점을 노리는 것이다. 이 미묘한 선을 넘지 않는 한 중앙정부는 예술가들의 행위를 지켜볼 것이다.

예술가들이 모이자 세계 유수의 갤러리들이 모여들었다. 갤러리들이 모이자 고급 레스토랑들이 들어서면서 '798'은 이제 문화와 시대정신의 해방구가 되었다. 이처럼 가속도가 붙자 이제 베이징 '798'은 베이징 예술가들뿐만 아니라 전국에서 아니 세계 여러 나라의 예술가들이 몰려들기 시작했다. 이에 따라 자본의 유입이 이루어졌다. 풍부한 화교자본이 이들의 예술을 투자의 대상으로 보기 시작한 것이다. 몇몇 작가의 작품은 만들기가 무섭게 팔려나가고 스타 작가들이 출현하기 시작하였다. 그러자 '798'은 그 옆의 '706'으로 '718'의 공장 지역으로 그 영역을 넓혀 나갔다.

자본의 힘은 무섭게 작가들을 끌어들인다. '798'의 성공은 전국의 수많은 작가들뿐만 아니라 국외의 작가들까지 모여들게 했다. 이제 셀 수도 없는 작가들이 여기에서 활동하게 되었으며, 한정된 공간은 그들을 모두 수용할 수 없게 되었다. 그러자 그들은 시 외곽에 '798' 같은 형태의 허름한 공장식 작업실들을 새

로 짓기 시작했다. 쑤워지아춘蘇家村과 페이지아춘費家村은 인공적으로 조성된 작업 스튜디오들이다. 유럽과 미주의 수많은 작가들 또한 속속 이곳에 스튜디오를 마련하고 있다. 이들 독립 예술지구의 규모 역시 '798'처럼 대단위로 조성되어 독자적인 국제예술캠프를 열고 그들의 예술적 정열을 쏟아붓는다. 지금 베이징의 현대예술은 거대한 탁류 속에 있다. 흐름이 완만해지고 물이 맑아져야 옥석이 가려질 것이다.

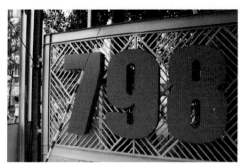

798예술의 거리

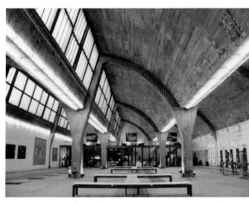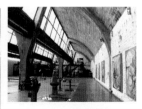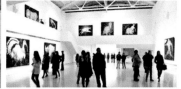

798 전시관 798 미술전시관

제8장

중국 길상문화의
특징

각 나라와 각 민족은 각기 자신만의 독특하고 고유한 문화를 형성하고 그 문화를 유지하면서 살아오고 있다. 중국은 56개의 여러 민족으로 구성된 나라로 그 민족들이 가지고 있는 문화가 얼마나 다양한지 감히 짐작할 수도 없을 정도다. 하지만 어느 나라, 어느 민족이든 간에 행복한 생활을 영위하려 하고 경사스러운 일을 맞이했을 때 행복해하고, 좋지 못한 일이 닥쳤을 때 슬퍼하는 것은 공통적으로 지니고 있는 특징이다. 특히 경사스러운 일을 맞이하였을 때나 맞이하기 위해 여러 가지 다양한 어휘나 길상물들이 사용되는데 그 어휘나 길상물의 내용이나 사용방법 등에 대해 잘 알지 못한다면 실생활에서 유효적절하게 사용되지 못할 것이다.

본문에서는 이러한 중국의 다양한 문화 가운데 길상문화에 대해 자세히 살펴보고 그 길상문화에 내재되어 있는 중국인들의 사상에 대해 소개하고자 한다.

길상문화란 무엇인가

중국의 민속문화 가운데 '길상吉祥'이라는 단어는 좋은 전조를 상징하는 어휘이다. 중국에서 가장 오래된 문자인 갑골문甲骨文에 이미 '길吉' 자가 있어 이롭고 좋은 조짐을 '길'이라고 하고, 나쁜 조짐을 '흉凶'이라고 했다. 따라서 중국의 고대인들은 길을 구하고 흉을 피하려고 했으며, 이는 바로 인간의 보편적인 바람이기도 하다.

중국의 문화 속에서 '길상'은 가장 많이 사용되는 축복의 말로서, 복을 기원하고 화를 피하려는 기복심리祈福心理는 하나의 기복문화를 형성하게 되며, 길상물吉祥物은 바로 이러한 기복문화의 중요한 표현양식이다.

　길상물은 자연물이나 가상적인 사물 혹은 그 형상으로 의미를 기탁하는 일종의 상징물이다. 사물의 고유한 속성과 특징의 기초 위에서 심혈을 기울여 만들어낸 것으로 희망과 이상을 추구하는 길상관吉祥觀을 체현하고 있으며, 자신에게 유리한 것을 구하고 불리한 것을 막고 제거하고자 하는 소망을 표현해내고 있다.

　길상물은 상징물에 속하지만 모든 상징물이 길상물이 되는 것은 아니다. 용龍은 일종의 상징물이면서 또한 길상물이다. 박쥐는 복을 상징하는데, 이러한 상징 의미는 길상물이 되어야 존재하게 된다. 이처럼 길상물은 사람들이 좋아하는 것이어야 하며, 좋아하는 것 가운데서도 길상의 의미가 있어야 길상물로 간주된다. 귀걸이와 다이아몬드반지, 휴대전화나 스포츠카를 좋아한다고 해서 이들이 모두 길상물이 되는 것은 아니다. 물론 일부 길상물은 사람들이 숭배하는 사물에서

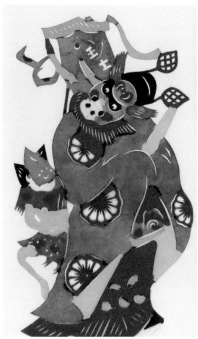

종규가 귀신을 잡는 모습

변화하기도 한다. 예를 들어, 용은 처음에는 일종의 자연숭배의 대상이었고, 종규鍾馗(중국에서 역귀疫鬼를 몰아낸다는 귀신. 눈이 크고 수염이 많으며, 검은 관을 쓰고 장화를 신고 있으며, 왼손으로 작은 귀신을 붙잡고, 바른 손으로는 칼을 뽑아 들고 있는 모습. 당나라 현종이 병들어 누었을 때 꿈에 작은 귀신이 나타나 태진太眞의 수향낭受香囊과 옥적玉笛을 훔치려 하자 어떤 큰 귀신이 나타나서 그 작은 귀신을 잡아먹었다. 꿈을 깬 뒤에 화공 오도자吳道子를 시켜 그리게 한 것이 이 그림의 처음이다)도 일찍이 도교의 신선이었던 것이 나중에 세속화되어 길상물로 변한 경우이다.

길상물을 구성하는 방식은 다분히 중국적인 특색을 갖추고 있다. 첫째는 사물의 자연적인 속성이나 특징과 관련지은 것이다. 예를 들어 '기국연년杞菊延年'은 구기枸杞와 국화菊花로 구성되는데, 구기는 사람의 정력을 증강시켜 주는 한약재로서 그 열매인 구기자는 예부터 장수에 최고로 알려져 왔다. 국화 역시 약재로 사용되는데, 옛날에 국화를 먹고 신선이 된 사람이 있다고 전해진다. 이처럼 구기와 국화는 장수에 효과가 있으므로 길상물로 여겨졌고, 그로 인해 건강과 장수를 기원하는 뜻을 담은 '기국연년'이라는 길상도안吉祥圖案을 구성한다.

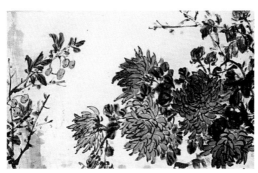 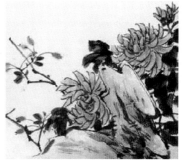

기국연년

둘째는 중국어의 동음同音이나 해음諧音을 취하여 길상어휘를 만드는 것이다. 예를 들어, 박쥐는 그 모습이 흉하지만 오히려 중국 사람들에게 가장 인기 있는 길상물 가운데 하나이다. 그 이유는 동물의 이름 중에 '복(福fú)' 자와 동음인 것은 오직 박쥐(蝙蝠biānfú)라는 이름에 쓰인 '복(蝠fú)' 자뿐이기 때문이다. 또한 까치가 사람들에게 환영받는 길상물의 하나가 된 것도 까치[喜鵲]라는 이름에 쓰인 '희(喜)'

자 때문이다.

셋째는 신화나 전설을 이용하는 것이다. '팔선앙수八仙仰壽'는 민간전설과 도교사상에서 유래되었고, '종규타귀鍾馗打鬼(종규가 귀신을 잡다)'도 같은 예이다.

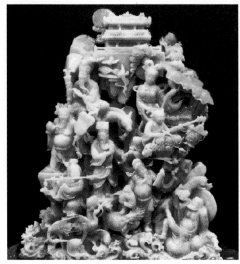
팔선앙수

이처럼 길상물은 반드시 길상의 의미를 내포하고 있어야 하며, 길상도안은 바로 길상물의 표현방식이다. 길상도안은 길리화吉利畵라고도 하는데, 중국의 민간에서 유행하는 일종의 전통적인 장식문양이다. 따라서 길상도안으로 표현할 수 없는 것은 길상물로 볼 수 없다.

모든 길상도안은 하나의 완전한 길상의 주체를 표현해낸다. 그 제재는 한 가지 혹은 여러 가지의 길상물을 선택하는데, 구상이 정교하고 격조가 독특하며 많은 민족적 특징을 지닌다. 길상도안은 상商·주周대에 기원하여, 당·송대에 자리를 잡고, 명·청대에 흥성했다. 그 후로 일종의 전통적인 문화의 표현양식으로 변모하여 지금까지 민간에 전해져 공예미술, 직물이나 자수의 날염, 건축장식, 민간의 연화年畵, 연극의 의상, 상표, 광고, 우표, 인쇄물 등에 광범위하게 응용되고 있다.

길상물의 분류

길상물의 종류는 매우 많으며, 그 안에 기탁된 의미도 다양하다. 그러나 길상물 자체의 특징을 통해 살펴보면 대체로 다음과 같이 나눌 수 있다.

1) 영물靈物

영물이란 신령스런 기운을 지닌 생물과 기물器物을 가리키며, 주로 사령四靈을 의미한다. 즉, 중국의 고대 전설에 등장하는 네 마리 신령한 동물로서 용龍과 봉황鳳凰, 거북과 기린麒麟(기린은 사슴의 몸에 말의 발굽과 소의 꼬리를 갖고 있으며 온몸에 영롱한 비늘이 덮여 있다는 상상의 동물이다. 성인聖人이 태어날 때 나타난다는 전설이 있으며, 산 풀을 밟지 않을 뿐 아니라 머리에 돋은 뿔이 살로 되어 있어 다른 짐승을 해치지 않는 인자한 동물이기도 하다. 희망과 행복, 새로운 세상을 전해주는 기린은 용, 봉황, 거북과 함께 상서로운 네 영물의 하나이다)이 바로 그것이다. 이 네 마리 영물 가운데 거북을 제외한 나머지는 모두 여러 가지 동물들의 형상을 모아서 만들어낸 상상 속의 동물이다.

중국의 고대인들은 '기린은 신후信厚를 체현하고, 봉황은 치란治亂을 알며, 거북은 길흉吉凶을 예견하고, 용은 변화變化할 수 있다'고 여겼기 때문에 사령은 중국

사령

전통문화 중에 상징적인 의미를 띤 길상물이 되었다. 역대의 제왕들은 사령을 황실의 권위와 권력의 표지로 신성화했고, 민간에서는 세속의 희망에 따라 그들에게서 행복과 평안, 길상을 얻기를 기원했다.

사령과 비슷한 것으로 사상四象이 있는데, 이는 중국 고대 천문학의 28수宿를 대표하는 별자리를 명칭이다. 창룡蒼龍은 동방을 대표하고, 백호白虎는 서방을 대표하며, 주작朱雀은 남방을 대표하고, 현무玄武는 북방을 대표한다. 이 가운데 주작은 봉황의 형상이며, 현무는 거북과 뱀의 혼합체이다. 민간에서는 이들 사상을 천상天上 네 방향의 신령으로 믿고 길상물로 받들었다.

사상

용과 봉황으로 만들어진 '용봉길상龍鳳吉祥' 도안은 고귀함과 화려함, 상서로움과 뛰어남 등의 뜻을 담고 있다. 예전에는 황실에서만 사용할 수 있었는데, 오늘날

용봉길상

에는 민간의 숭배물이 되었다.

거북은 중국 전통문화 중의 중요한 영물이자 길상물이다. 고대의 신화나 전설에서는 거북을 '천년신구千年神龜' 또는 '만년영물萬年靈物'로 부르며, 장수를 상징한다고 여긴다. 거북은 학과 함께 길상도안을 형성하기도 한다. '독점별두獨占鼈頭'는 한 마리의 선학이 한 다리로 거북의 등에 서 있는 도안인데, 장원급제나 인재가 걸출함을 상징한다.

독점별두

기린麒麟은 고대 전설에 따르면 인수仁獸('麒麟'의 다른 이름)로 알려져 있다. 공자孔子가 태어나기 전에 그의 집 문 앞에 "기린이 옥서玉書를 토해 놓았다"는 말이 전해온다. 공자의 생존 시에도 들판에 기린이 나타났는데 사람들 손에 맞아 죽게 되니, 공자가 "때가 아닌데 나타났구나"라고 애절하게 탄식하면서, 그가 쓰고 있던 『춘추春秋』를 끝맺었다고 한다. 그래서 『춘추』를 '인경麟經' 또는 '인사麟史'라 부르기도 한다. 이처럼 기린은 상서로운 징조를 상징하고, 인후하고 현덕한 자손에 비유된다. '인지정상麟趾呈祥'은 결혼을 축하하는 데 많이 사용되는데, 어질고 후덕한 후손을 낳도록 축복한다는 뜻이다.

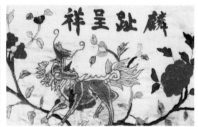

인지정상

2) 동물

중국에서는 출생연도를 동물로 표시하는 풍속이 있다. 12동물을 12간지干支에 맞춘 것인데, 쥐[子]·소[丑]·범[寅]·토끼[卯]·용[辰]·뱀[巳]·말[午]·양[未]·원숭이[申]·닭[酉]·개[戌]·돼지[亥]이다. 이 가운데 용을 제외한 나머지는 모두 실제로 존재하는 동물이며, 띠를 나타내는 이 동물들은 모두 길상물에 속한다.

이외에 박쥐[蝙蝠]는 '복(蝠fú)' 자가 '복(福fú)' 자와 동음이어서 복을 비는 첫 번째 길상물로 불린다. 학鶴은 옛 사람들이 고고하고 우아한 선학仙鶴으로 여겨 길상물이 되었다. 따라서 명·청대에는 일품一品문관의 조복朝服 소매에 학을 수놓았으며, 높은 벼슬에 오름을 뜻한다. 까치[喜鵲]는 '희喜' 자로 인해 곧 기쁜 일이 있을 것이라는 뜻을 담고 있다. 원앙鴛鴦은 부부 사이가 좋고 충정과 절의가 있음을 상징한다.

물고기[魚]는 '어魚yú' 자가 '여餘 yú' 자와 동음인 관계로 '여유가 있다'는 뜻으로 사용된다. 주로 메기[鮎魚]나 잉어[鯉魚]를 사용하며, 신년 연하장에 연년유여連年有餘 등의 도안을 이루는 길상물이다. 금붕어[金魚jīnyú]도 금옥(金玉jīnyù) 자와 발

금옥만당

음이 비슷하여 '집안에 황금과 옥이 가득하기를 기원합니다'라는 뜻을 지닌 금옥만당金玉滿堂이라는 길상도안을 만든다.

금옥만당

3) 식물

식물 길상물 중에는 세한삼우歲寒三友, 즉 추운 겨울철의 세 친구라는 뜻으로, 추위에 잘 견디는 소나무와 대나무, 매화나무가 있고, 사군자四君子인 매화·난초·대나무·국화와 춘화삼걸春化三杰인 매화·모란·해당화, 그리고 향화삼원香化三元인 난초·모리화[茉莉花]·계수나무꽃 등 주로 전통적인 회화에서 사용되던 소재에서 변한 것이 많다.

소나무와 측백나무는 지조를 상징하며, 대나무는 높은 절개를 상징한다. 복숭아나무는 예로부터 사악함을 피하고, 귀신을 쫓을 수 있다고 전해져 나무로 부적을 만들기도 하고, 열매는 '선도仙桃' 또는 '수도壽桃' 등으로 불리며 장수를 상징하기도 한다. 석류나 무는 열매가 많아 자손이 많고 길함을 비는 상징물이 되었다.

꽃의 제왕이라 불리는 모란은 부귀를 상징하며, 매화는 고결과 지조, 겸손 등을 상징한다. 또한 연꽃은 정결과 고아함을 상징하고, 국화는 소박하고 정결한 품격을 상징한다.

세한삼우　　　　　　　　사군자　　　　　　　　수도

4) 신인神人

신인은 신선이나 전설 속의 인물로 형성된 길상물이다. 이들은 대부분 민간신앙이나 종교 등에서 숭배하는 대상이 변화하여 만들어졌다. 종규鍾馗는 원래 전설 속의 인물인데 도교에 의해 신선으로 바뀌었으며, 다시 길상 인물로 바뀌었다. 종규는 귀신을 잡는 복신福神으로 사악함을 물리치고 복을 내린다는 뜻을 가지고 있다.

화합이선和合二仙은 원래 도교의 신선인 한산寒山과 습득拾得인데, 온화한 복신으로 숭배되었다. 이들은 '화합和合'이라는 길상의 의미로 '화목함과 웃는 얼굴이 부富를 가져온다'거나 혹은 '아름다운 인연' 등의 의미를 담고 있다.

삼성三星은 복성福星과 수성壽星, 녹성祿星을 말하는데, 행복과 장수, 상서로움 등의 의미를 지닌다.

화합이선

삼성

5) 문자

중국문자는 상형문자에서 발전된 것으로 일련의 문자들은 서체나 형태 등을
아름답게 변형하여 특수한 길상물이 되었다. 가장 흔하게 볼 수 있는 것은 복福·
수壽·녹祿·희囍 자이다. 일백 가지나 되는 다양한 서체와 형태로 만든 복福 자와

수壽 자를 백복도百福圖와 백수도百壽圖라고 부른다.

이외에도 백록도百鹿圖, 백어도百魚圖 등 그림을 가지고 표현하기도 한다. 두 개의 희囍 자를 병렬하여 이루어진 희囍 자는 경사가 겹친다는 뜻을 담고 있으며, 중국의 결혼식장에서는 반드시 크고 붉은 희囍 자를 붙여 놓는다.

백복도

백수도

백록도

백어도

쌍희雙囍

길상도안의 해석

1) 오복봉수五福捧壽

박쥐 다섯 마리로 이루어진 길상도안으로서 박쥐는 복을 상징하고, 다섯 마리는 오복五福을 상징한다. 여기서 오복이란 장수, 부귀, 건강, 덕德, 천수天壽를 누림을 말하는 것으로 '오복이 수명을 받들고 있다'는 뜻이다.

오복봉수

2) 복수쌍전福壽雙全

박쥐와 복숭아, 동전으로 이루어진 길상도안으로서, 박쥐는 복福을 상징하고, 복숭아는 수명壽命을 상징한다. 동전이 두 개이므로 '쌍雙'을 의미하며, 동전[錢qián]

복수쌍전

은 완전하다는 뜻의 '전(全qián)' 자와 발음이 비슷하다. 그러므로 이 길상도안은 '복과 수명, 두 가지를 모두 완전하게 갖추길 바란다'는 뜻이다.

3) 실상대길室上大吉

커다란 닭 한 마리가 바위 위에 올라가 있는 길상도안으로서 바위[石shí]는 집이라는 의미의 '실(室shì)' 자와 발음이 비슷하고, 커다란 닭이란 뜻을 가진 '대계(大鷄dàjī)'는 크게 길하다는 의미의 '대길(大吉dàjí)'과 발음이 비슷하다. 그러므로 실상대길은 '집안에 크게 길한 일이 많기를 바란다'는 뜻이다.

실상대길

4) 희재안전喜在眼前

까치 두 마리의 눈앞에 동전이 놓여 있는 길상도안이다. 까치는 원래 희작喜鵲이라 하여 기쁨이나 기쁜 소식을 의미하고, 동전[錢qián]은 앞이라는 의미의 '전(前qián)' 자와 발음이 같다. 따라서 이 도안은 '기쁨이나 기쁜 소식이 눈앞에 다가와 있다'는 뜻이다.

희재안전

5) 삼양삼양三羊三陽

양 세 마리가 나란히 서 있는 길상도안으로서 '양羊' 자는 옛날부터 '상祥' 자와 함께 사용되어 길상吉祥의 의미로 차용되었다. 아울러 '양(羊yáng)' 자는 발음이 '양(陽yáng)' 자와 같아서 삼양三羊은 삼양三陽과 같다. 『주역周易』에 나오는 괘효卦爻 가운데 초구初九, 구이九二, 구삼九三으로서 양수陽數가 연달아 세 번 나옴을 의미하며, 이는 '세 가지 즐거움이 연달아 찾아온다'는 뜻이다.

삼양삼양

6) 화합이선和合二仙

한 개의 분합에서 다섯 마리의 박쥐가 날아오르는 길상도안으로서 한산寒山과 습득拾得은 사이가 아주 좋았는데, 청淸나라 옹정雍正 11년에 화성和聖과 합성合聖으로 봉해졌고, 이때부터 민간에서는 이 둘을 화합이선和合二仙 또는 화합이성和合二聖으로 불렀다. 분합[盒hé]은 '화(和hé)' 자 및 '합(合hé)' 자와 발음이 같아서 화합和合이라는 의미로 사용된다. 따라서 옛날 민간에서는 혼인을 하게 되면 집안에 화합상和合像을 붙여놓는데, 신랑과 신부가 '한산한 습득의 두 신선처럼 화합하여 아름답고 원만한 가정을 이끌어 가라'는 뜻이 있다.

화합상

7) 귀학제령龜鶴濟齡

한 마리의 거북과 학으로 이루어진 길상도안으로서 『귀경龜經』에 따르면, '거북은 1200년을 살며, 천지를 점칠 수 있다'고 한다. 학도 선학仙鶴이라 하여 중국인들은 천년이나 사는 동물이라고 믿는다. 이처럼 이 둘은 모두 인간보다 오래 살기 때문에 장수를 상징하는 뜻을 가지고 있다.

귀학제령

8) 희종천강喜從天降

거미[喜蛛]는 다리가 긴 벌레로 육기陸機의 『시소詩疏』에 따르면 '거미는 일명 장각
長脚이라고도 하며, 형주荊州 하내河內의 사람들은 이것을 희모喜母(거미)라고 부르는데
이 벌레가 사람의 옷에 붙으면 친한 손님이 오거나 기쁜 일이 생긴다'고 한다.
그래서 민간에서는 거미가 행운을 가져다준다고 여겨, 거미가 아래로 내려오는

희종천강

것을 '기쁨이 하늘에서 내려온다'는 뜻으로 받아들인다.

9) 복증귀자福增貴子

물푸레나무와 박쥐로 이루어진 길상도안으로서 물푸레나무[桂花]의 '계(桂gui)' 자가 '귀하다'는 뜻의 '귀(貴gui)' 자와 발음이 같아서 귀한 아들이란 뜻의 '귀자(貴子)'로 사용된다. 옛날에는 아들을 낳는 것을 복福이라고 여겨, 아들이 태어나면 이웃 사람들이 모두 찾아와 축하해 주었다. 그러므로 복증귀자란 "귀한 아들을 많이 낳기 바란다"는 뜻의 길상도안이다.

복증귀자

10) 희보삼원喜報三元

세 개의 계원桂圓(용안)과 그 위에 까치가 한 마리 앉아 있는 길상도안으로서 계원의 '원(圓yuán)' 자는 으뜸이라는 의미의 '원(元yuán)' 자와 발음이 같다. 그러므로 세 개의 계원은 바로 삼원三元을 의미한다. 삼원이란 옛날 향시鄕試의 으뜸인 해원

희보삼원

解元, 회시會試의 으뜸인 회원會元, 정시廷試의 으뜸인 장원壯元을 가리키는 말이다. 여기서 까치는 기쁜 소식을 의미한다. 그러므로 회보삼원이란 과거에 참가하는 사람에게 하는 축복의 말로서 '세 번의 과거에 연거푸 장원하는 기쁜 소식이 있기를 바란다'는 뜻이다.

11) 연년유여連年有餘

물고기로 이루어진 길상도안으로서 물고기란 뜻의 '어(魚yú)' 자는 여유롭다는 뜻의 '여(餘yú)' 자와 발음이 같아서 생활이 여유로움을 의미한다. 중국의 민간에서는 살림이 풍족하고 생활이 여유롭길 기원하는데, 이러한 소망이 담긴 것이 바로 연년유여로서 '해마다 여유로운 생활이 되기를 바란다'는 뜻이다.

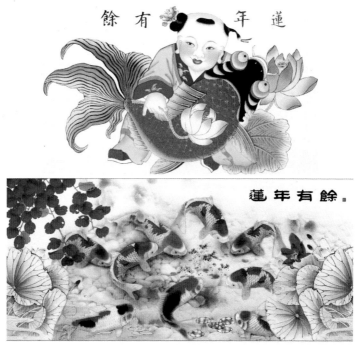

연년유여

제9장

정교한
전지예술

중국의 전통전지剪紙 문양은 어느 나라에서도 찾아볼 수 없는 중국의 독특한 문화유산으로 그 조형적, 장식적 아름다움이 뛰어나다.

전지공예는 중국 민간의 전통 장식예술 중 하나이다. 중국에서는 명절, 축제, 결혼 등의 행사 때 전지공예 작품을 거울이나, 창문, 벽 등에 붙여 장식하기도 한다.

전지공예는 주로 단색의 종이를 가위로 자르기도 하고 칼로 파기도 하면서 만드는데, 인물이나 동물, 한자, 산수, 꽃, 나무 등의 것들을 형상화한다. 옛날 중국인들은 이렇게 함으로써 아름다움을 추구하고 축복을 하거나 사악함을 몰아낼 수 있다고 믿어왔으며, 지금도 여전히 전지를 장식용으로 사용하기도 한다.

기원과 발전

전지는 민간에서 가위와 칼을 사용해서 색종이를 잘라 꽃, 풀, 동물, 사람 등의 도안을 만들어 창문이나 문 등에 붙이는 일종의 종이공예를 말한다.

전지는 종이를 재료로 사용했던 까닭에 105년에 동한東漢의 채륜蔡倫이 종이를 발명한 이후부터 시작되어, 위진남북조의 숙련을 거쳐 청대 중엽 이후에 가장 번성하게 된다.

문헌이나 각종 고대의 유물을 살펴보면, 종이가 발명되기 전에도 전지를 만드는 방식이나 형태가 비슷한 예술수법이 존재하고 있었다. 1955년 하남성河南省 정주鄭洲 부근의 상나라시대의 무덤에서 봉鳳 문양을 한 금박 조각이 발견되었는데,

투조透彫(금속, 목재 따위의 재료를 도려내어서 모양을 나타내는 조각 기법) 방식으로 만든 것이었다. 또 하남성 휘현輝縣 고위촌固圍村의 전국시대 유적지에서는 은박을 사용해서 꽃을 투조한 활모양의 장식물이 발견되기도 했다. 이들 유물들은 모두 금은박에 구멍을 뚫고 무늬를 만들어 장식품으로 사용했던 것으로서 전지예술과 비슷한 특징을 가지기는 하지만, 그렇다고 이것을 전지예술의 범위에 포함시키지는 않는다. 엄밀하게 말해서 전지공예는 종이를 재료로 하기 때문이다. 금은박이나 비단, 가죽에 비해 가격이 저렴한 종이가 대량으로 생산되면서, 종이를 재료로 하는 전지예술은 정식으로 민간예술의 하나로 성장하기 시작한다.

남북조 때 양梁나라 종름宗懍이 쓴 『형초세시기荊楚歲時記』에 따르면 "세상이 처음 생겨날 때 첫날은 닭이 생겨나고, 둘째 날은 개가 생겨나고, 셋째 날은 돼지, 넷째 날은 양, 다섯째 날은 소, 여섯째 날은 말이 생겨났다. 그리고 칠일 째 되는 날에는 사람이, 팔 일째 되는 날에는 계곡이 생겨났다. 낮에는 만물이 살아나고, 밤에는 만물이 잠을 자는데, 팔 일 가운데 사람이 가장 중

단화전지

하여 칠 일째 되는 날을 '사람의 날'이라고 불렀다. 이때는 7가지 나물로 된 국을 먹고, 종이나 금박으로 사람모형을 만들어 병풍에 붙인다"는 내용이 있다. 특히 신강新疆 투루판[吐魯番]의 화염산火焰山 부근에서 남북조시대의 것으로 추정되는 다섯 폭의 단화전지團花剪紙(무늬를 둥근 모양으로 자른 전지)가 출토되었다. 이 전지는 아름다운 꽃무늬 도안을 사용하고 있는데, 현재 보존되고 있는 전지 실물 가운데 가장 오래되었다.

당대唐代에는 '승勝'을 만드는 것이 유행이었다. 승이란 종이나 금은박, 비단을 잘라서 만든 꽃무늬를 말하는데, 마름모꼴로 자른 것을 방승方勝, 화초 모양으로 자른 것을 화승華勝, 사람모형으로 자른 것을 인승人勝이라 했다. 또 최도융崔道融의 「춘규2수春閨二首」에 "의춘宜春(입춘 때 대문에 붙이는 글자) 자를 자르려고 하니, 꽃샘추위가 가위 안으로 들어왔네"라고 하고, 또 단성식段成式의 『유양잡조酉陽雜俎』에는 "입춘이 되면 사대부의 집에서는 종이를 잘라 소번小幡(입춘 때 하는 머리 장식의 일종)을 만들어 사랑하는 사람의 머리에 씌우거나 꽃가지 아래에 매달았다"는 기록이 있는 것을 보면 당대에 이르러 전지예술이 완전히 민간기예로서 자리 잡았음을 보여준다.

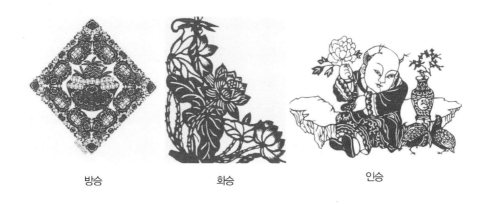

방승 화승 인승

경제와 문화의 번영으로 송대에는 전지의 영역이 확대한다. 충어蟲魚, 희곡인물, 불상 등의 제재들이 전지공예의 영역에 흡수되어 생동감 있는 작품들이 많이 나왔다. 특히 전지를 하나의 직업으로 삼는 예인들이 출현하여, 어떤 사람은 글자만 전문적으로 자르고, 어떤 사람은 꽃무늬만 자르기도 했다. 또한 전지의 용도도 다양해져 선물을 돋보이게 하는 장식으로 사용하기도 하고, 창문이나 등에 붙여 장식하기도 했다. 전지가 당시 유행하던 그림자극[皮影]이나 자기瓷器에 응용된 것도 전지예술의 새로운 개척이라고 하겠다. 그림자극에서 사용하는 인형재료로 동물 가죽 외에 두꺼운 종이를 오려 사용하기도 했다. 길주요吉州窯에서 생산된 찻잔이나 꽃병 등의 자기에는 봉황, 매화, 비파枇杷, 길상문자 등의 무늬를 넣었는데, 유약을 바를 때 자기 표면에 전지를 붙여 가마에 넣고 구워서 만들기도 했다.

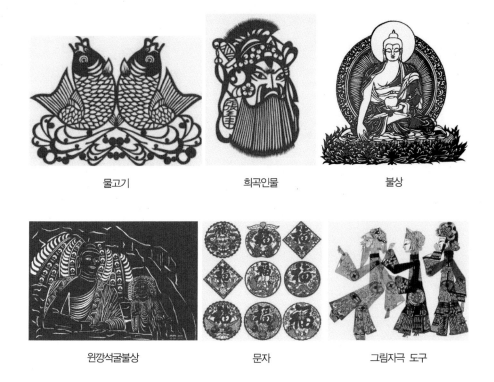

물고기 희곡인물 불상

윈깡석굴불상 문자 그림자극 도구

명・청대의 필기筆記나 지방지地方志에는 유명한 전지 예인들의 이름이 거론되기도 한다. 『소주부지蘇州府志』에는 "조악趙萼이 가정嘉靖 때 협사등夾紗燈을 만들었는데, 종이를 재료로 하여 화죽化竹 수조獸鳥의 모양을 만들어냈다"는 기록이 있다. 여기

협사등

서 협사등이란 명대에 유행한 것으로서 등롱의 갓 사이에 전지를 끼워 넣고 불을 켜면 아름다운 무늬가 투영되어 비친다. 협사등 역시 일상생활에서 전지를 응용한 셈이다.

일반적으로 전지는 민간에서 사용했던 것이지만, 청대에 이르러서는 전지가 궁중으로 들어오게 된다. 청나라는 만주족이 세운 왕조인데, 만주족들에게도 전지를 만드는 풍습이 있었다. 자금성紫禁城에서 역대 황제들이 혼례를 거행할 때면, 신방으로 사용하던 곤녕궁坤寧宮 벽에 만주족 풍습에 따라 종이를 바르고, 네 모서리에는 검은색 쌍희囍 자 전지를 붙이고, 천장 한가운데는 용봉龍鳳 무늬의 단화전지團花剪紙(무늬를 둥근 모양으로 자른 전지)를 붙였다. 궁 양쪽의 통로에도 각화전지角花剪紙(무늬를 사각형 모양으로 자른 전지)로 장식했다. 당시 전하는 말에 따르면 어떤 사람이 전지를 이용해 사슴, 학, 소나무로 이루어진 '육합춘六合春' 도안을 만들어 거기에다 색을 칠하고 조복朝服에 붙이니, 서태후西太后조차 그것이 옷에 수를 놓는 것으로 착각할 정도였다고 한다.

검은색 쌍희자

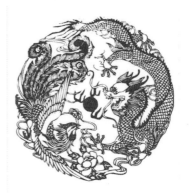

용봉 무늬의 단화전지

현대에 와서도 전지예술은 풍부한 생명력을 유지하고 있다. 지방에서는 지금도 명절이나 혼례, 상례를 맞이하면 각자 전지를 준비하여 벽, 창문, 기둥, 거울 등에 붙여 복과 장수를 기원한다. 이러한 풍경은 전국 어디에서나 볼 수 있어서 지역에 따라 서로 다른 전지예술 풍격을 보이기도 한다. 대체로 북방지역의 전

각화전지

육합춘

지가 거칠고 호방하며 순박하고 간결한 데 비해, 남방지역의 전지는 화려하고 복잡하며 정교하다. 제재 면에서도 북방지역은 주로 고대의 토템숭배 흔적을 찾아볼 수 있는 것들이 많은 데 비해, 남방지역의 전지는 일상생활과 밀접한 관계가 있는 것들이 많다. 또한 현대에는 전지예술이 다양한 방면에서 응용되어, 상품포장지, 상품광고, 실내장식, 의상디자인, 표지디자인, 우표디자인, 연환화連環畵, 무대미술 등에서도 사용되고 있다.

종류와 특징

장식과 무사평안을 비는 데 사용된 전지는 시골이나 도시, 민간이나 궁중을 막론하고 모든 지역과 계층들이 사용했던 대중적인 예술이다. 특히 고대 여인에게 전지는 결혼 전에 익혀야 할 필수적인 기예였고, 혼인할 때에는 모든 혼수품과 신방에 길한 의미의 전지를 가득 붙여서 길하기를 빌었다. 또한 새해가 되면 집집마다 크고 붉은 종이로 오려 만든 각종의 전지를 장식하여, 한층 더 명절분위기를 고조시켰다.

이처럼 전지는 주로 축복과 경축, 부富를 의미하는 내용을 종이로 표현해내며, 때에 따라서는 쌍희임문雙喜臨門(경사가 겹치기를 기원함), 길상여의吉祥如意(길하고 뜻대로 되기를

기원함), 용봉정상龍鳳呈祥(용과 봉황을 만나 길하게 되기를 기원함), 초재진보招財進寶(재운을 불러오기를 기원함), 부귀유여富貴有餘(부귀하고 여유 있기를 기원함), 만사순리萬事順利(만사가 순조롭기를 기원함) 등의 문자를 직접 오려낸 경우도 있다.

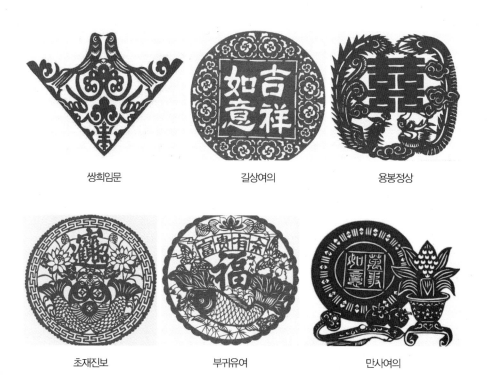

쌍희임문　　　　　　길상여의　　　　　　용봉정상

초재진보　　　　　　부귀유여　　　　　　만사여의

　　전지의 최초 용도는 종교의식용이었다. 사람들은 종이로 각종 형태의 사물과 사람 모양을 만들어 죽은 사람과 함께 묻거나 아니면 장례 때 불에 태우기도 했다. 이외에도 전지는 조상과 신선에게 제사를 지낼 때 바치는 장식품으로 사용되기도 했다. 하지만 시대의 변화에 따라 요즘에는 종교의식용보다는 장식용으로 많이 사용되고 있다.

　　보통 전지라고 하면 창화窓花(창문에 붙인 전지 장식), 문전門箋(문에 붙이는 전지 장식), 장화墻花(방의 네 벽에 붙인 전지 장식), 등화燈花(등에 붙인 전지 장식), 화양花樣(수를 놓기 위해 종이에 그려놓은 도안), 희화喜花(결혼 등 경사 때 물건이나 실내에 붙이는 전지), 춘화春花, 상화喪花 등을 포함하는데, 대부분 명절이나 혼례 때 사용한다. 전지 역시 일종의 민간예술로서 그 발

생은 농촌의 명절 풍속과 밀접한 관계를 가지고 있기 때문이다. 창화나 문전, 등화는 춘절春節이나 원소절元宵節에 붙이게 된다. 북방의 농촌에서는 설을 쇨 때 창에 새하얀 창호지를 바르고 그 위에 붉은색의 전지를 붙이며, 문 꼭대기에도 전지로 장식한다. 원소절 밤에는 등롱에도 아름다운 전지를 붙여 신년의 분위기를 고조시킨다. 희화는 결혼식 때 신방에 장식하고, 실내와 가구 및 물건 위에도 붙인다. 마찬가지로 수화壽花와 상화도 생일이나 제사 때 붙이게 된다. 이처럼 전지는 집안을 장식하고, 명절 분위기를 한층 더 내는 데 큰 역할을 한다.

전지에 사용된 제재는 처음에 생활풍경이나 희극인물을 위주로 하여 선이 단순하고 소박했는데, 나중에 산수, 인물, 꽃과 새, 곤충과 물고기, 신상神像 등 점차 다양하게 변화했다.

전지의 종류는 문양에 따라 인물, 조수鳥獸, 문자, 건물과 물건, 어패류, 꽃과 나무, 과일과 채소, 곤충, 산수 등으로 분류하기도 하고, 주제에 따라 납길축복納吉祝福, 벽사辟邪(귀신을 물리침), 제악除惡(악을 제거함), 권면勸勉, 경계警戒, 취미 등으로 분류하기도 한다.

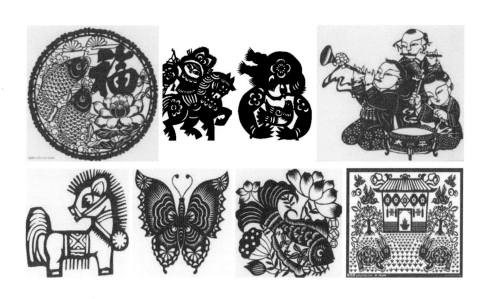

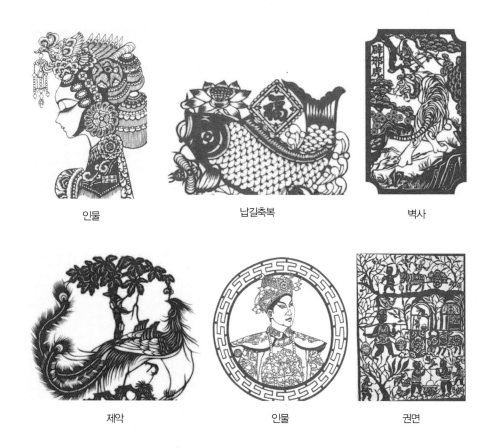

인물 납길축복 벽사

제악 인물 권면

　이상과 같이 중국의 전지예술은 민간의 문화생활에 풍부하게 적용되며 다양하게 창조되었다. 그 덕에 전지예술은 민간에서 오랜 기간 사랑받으며 유행한 민간예술이 되었으며 오랜 기간 대대로 전래되었던 덕에 많은 시간 동안 생활 속에서 실용적이고도 아름다운 발전을 거듭할 수 있었다.

　또한 중국의 전지예술이 현대의 시각 디자인이나 각종 상업적 상품의 디자인으로 재탄생하면서 오늘날까지도 많은 중국인들의 지속적인 사랑을 받고 있다.

제10장

신비한
도자기

고대부터 중국인들은 농경생활을 하였고 그릇을 보배로 숭배했다. 물론 그릇의 제작은 실용성에서 출발하였으며 점차 문화생활의 척도로 발전되고 예술적인 경지에 도달한다. 즉, 처음에는 실용도구인 솥, 사발, 화로 쟁반이 제작되고, 그다음은 제사용구인 향로, 제기에서 점차 문화생활용품인 기와, 벽돌, 우물, 하수관, 찻잔, 술잔, 병풍, 의자, 베개 등으로 관상용 화병, 도소작품 등에 이르기까지 광범위하게 제작된다.

송대의 도자기는 역사상 가장 중심적인 위치를 구축하였다. 송대는 역사상 가장 중국적이며 지성적인 문화의 전성기가 시작되었으므로 도자기의 풍격도 조형적으로 절제적인 단순함이 시도되고 우아하며 단아한 청자靑磁, 백자白磁 등이 등장한다.

원대 몽고족의 문화정책은 협소했으나 기술방면을 중시하였으므로 이때부터 도자기가 산업화시대를 맞이하게 된다. 그러므로 원료의 사용법에 대한 기술이 혁신적으로 발전하게 된다. 또한 일반적으로 중국 도자기의 상징처럼 인식된 청화라는 유하채기釉下彩器의 단순하면서 신비한 자기를 탄생시킨다.

명대는 축적된 기술 위에 다양한 색상의 실험으로 화려한 유상채자釉上彩磁의 시대를 여는데 투채鬪彩, 소삼채小三彩, 오채五彩자기 등이 그것이며 종이처럼 얇은 박태자기가 출현하는데 이것은 고도의 도자기 기술의 완성이라 할 수 있다.

청대는 보석 같은 빛깔의 각종 단색유자기가 제작되고 인간의 가능성을 끝까지 도전하는 듯한 다양하고 절묘한 형태의 도자기가 등장한다. 이로써 청대 도

자기는 중국 도자기 역사의 절정을 이룩하게 된다.

이렇듯 중국의 도자기는 시대마다 새로운 변화와 다양성의 모습을 보여주는데 이것은 중국인의 민족적 정서와 부합되는 것이다.

도자기의 역사

토기土器의 출현은 인간이 물, 불, 흙을 정복했음을 의미한다. 이는 일정 수준의 기술을 이용하여 물질 환경을 바꿀 수 있는 능력을 갖춘 결과이다. 토기를 생산하고 응용하면서 그에 따라 인류 생활이 정교해졌을 뿐만 아니라, 실용적인 기술과 지식수준은 더욱 높아졌으며, 더 나아가 아름다움까지 겸비한 예술품으로 발전했다.

중국의 유명한 사학자 사마천司馬遷(기원전 145년~기원전 86년, 서한西漢시대의 역사가)은 중국 고대 토기의 발명을 '강가에서 그릇을 굽고 일상 집기들을 만들었다'고 생동감 있게 표현했다. 토기의 출현은 인류 생활의 질을 크게 높였고 물질문명의 발전뿐만 아니라 정신생활을 더욱 풍요롭게 만들었다. 1만여 년 이전의 초기 토기예술의 주인공인 고대인들은 모두 사라졌지만 그들이 만든 토기는 상고시대에 대해 많은 것을 알려준다. 만약 역사를 알고 싶거나 도자기 한 점 한 점의 일생을 탐구해 보고 싶다면, 이들 토기는 가장 믿을 수 있는 역사의 증거물일 것이다.

3,000여 년 전 중국의 상商나라시대에, 중국인들은 고령토를 발견하고 아름다운 백색 토기를 만들었다. 얼마 후 초목회草木灰(풀과 나무로 태운 재)로 유약을 만들게 되었고, 거기에 가마의 온도를 높임으로써 백색 토기를 발전시킨 최초의 원시자기가 탄생하였다.

동한東漢 말년 중국의 절강성浙江省에서는 질 높은 점토와 자토瓷土를 섞어 형태를 갖추고 장식 문양을 새기거나 그림을 그려 넣은 견고한 청색 반투명 용기를 구워냈다. 다시 말해 세계 최초의 도자기가 탄생한 것이다. 그 당시 거의 모든 초기 문명사회에서 토기를 만들었지만 도자기는 아직 출현하지 않았다. 동아시아 지역은 중국의 영향으로 점차 도자기 굽는 기술을 습득해 갔고 18세기가 되어서

야 도자기를 만들기 시작하였다.

중국인들은 중국이 도자기의 고향이며 도자기는 중국인이 세계에 남긴 선물이라고 자신 있게 말한다. 도자기의 제조는 과학기술이 어느 정도 발전하였음을 의미하고, 또한 심미관과 문화적 가치가 한데 어우러졌음을 알 수 있다. 옥빛의 도자기는 '옥玉을 숭상하는' 중국인의 전통에 부합할 뿐만 '자연스러움'을 강조한 중국의 심미적 취향을 잘 보여준다. 청자예술은 지금까지도 면면히 이어져 내려오면서 1,000년 동안 중국 도자기예술의 주류가 되었다.

송대宋代에 이르러, 중국의 고전 미학은 최고 정점에 달하였다. 문화의 발전과 전통에서 성숙한 이성 및 자아의식이 표출되었다. 바로 이 고대 중국문화의 절정기에서 중국의 도자기예술 역시 전에 없던 전성기를 맞는다. 수많은 도요陶窯(도자기를 굽는 가마)가 양자강 남북 전역에 걸쳐 생겨났다. 빙렬氷裂(얼음의 균열이 간 듯한 무늬) 가득한 여요천청유자기汝窯天靑釉瓷器, 구연부가 붉고 밑으로 갈수록 푸른빛이 감도는 관요청자官窯靑瓷, 유약의 두께에 따라 검은빛과 누런빛의 무늬를 동시에 가진 가요청자哥窯靑瓷, 천연의 색으로 정취를 자아내는 건요토호자기建窯兔毫瓷器, 유적자기油滴瓷器(물에 뜬 기름방울 같은 둥근 반점이 표면에 있는 자기), 은처럼 깨끗한 정요백자定窯白瓷 등 제작기술 수준이 크게 향상되었다. 실용성을 훨씬 뛰어넘은 조형, 재질, 색감, 도안 등의 우아함을 추구하면서 특히 아름다움과 관상학적 가치에 중점을 두었으며 당시 엘리트 계층의 예술적 사상을 잘 보여준다.

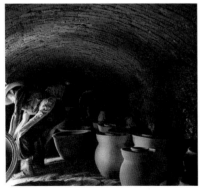

도요

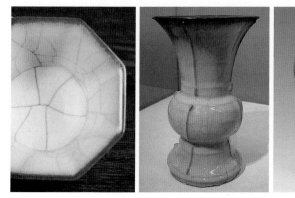
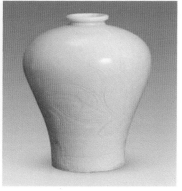

여요천청유자기 관요청자 정요백자

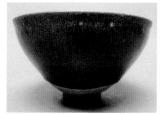
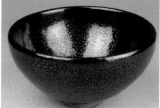
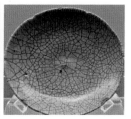

건요토호자기 유적자기 가요자기

　원대元代에 이르러 청화자기靑花瓷器가 나타났다. 원곡元曲(중국 북방계의 가곡歌曲 및 그것을 바탕으로 한 희곡. 금나라의 원본院本이 진화된 것으로, 오늘날 경극京劇의 원조가 되었다)이 등장한 문화적 배경과 마찬가지로, 통속예술과 민간예술, 다원화된 민족 예술적 특징이 도자기공예에 융합되었다. 비록 그 당시에는 주류가 되지 못했지만 장식적 특성이 강한 이 같은 채색자기로 대표되는 심미관은 이미 전대前代에 자연스러움과 절제된 미를 강조하던 단색 자기의 미학적 기질과는 큰 차이를 보였다. 이 같은 예술적 특징은 이후 명明과 청淸대까지 지속되고 완성되어 유럽과 미국으로 전파되었다.

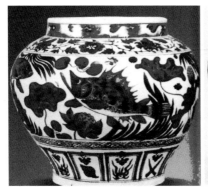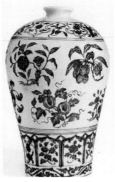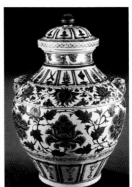

청화자기

중국 도자기는 일찍이 송원宋元시대에 이미 수많은 나라로 수출되었으며, 특히 원나라 청화자기는 이슬람 국가에 수출하기 위해 전문적으로 제작한 수출용 도자기였다. 세계적으로 대륙들이 속속 발견되면서, 수많은 유럽 상선商船들은 오랫동안 동경해 오던 멀고도 신비하며 화려한 문명의 동아시아 제국으로 향했다. 이들은 이곳에서 상업적 기회의 무한한 가능성을 보았다. 화려하고 아름다운 비단, 다양한 맛의 찻잎, 정교한 자기 등이 그들의 눈을 매료시켰다. 많은 유럽 국가들은 동아시아, 동남아시아, 남아시아 지역에 무역회사를 설립하였고, 네덜란드의 동인도 회사는 동방 도자기 무역의 선봉에 섰다.

16세기 말, 포르투갈 상인들은 중국에서 유럽으로 도자기를 가져갔지만 여전히 공급이 부족하였다. 17세기에는 중국과의 무역이 계속 늘어나면서 유럽 상류 사회에서는 이국정취가 물씬 풍기는 도자기와 중국 차 열풍이 불었다. 19세기 전까지 중국은 줄곧 세계에서 가장 선진화된 도자기 제조 대국이었다.

오늘날 사람들은 수없이 많은 나라의 박물관에서 중국산 도자기를 쉽게 볼 수 있고 또한 중국의 도자기 제작 기술의 광범위한 영향력을 어렵지 않게 발견할 수 있다. 중국의 도자기 수출은 중외 문화예술의 상호 교류를 촉진시켰으며 세계 문화교류사와 경제 무역사에 중요한 페이지를 장식하였다.

고령촌高嶺村은 중국의 유명한 자기 산지인 경덕진景德鎭(강서성江西省 동북부에 있는 도시) 부근의 한 농촌 마을이다. 이 마을 뒷산인 고령산高嶺山은 명나라 말기부터 자토瓷土(도자기의 원료가 되는 흙) 생산지로 유명해졌다. 청나라 중기까지 경덕진에서 생산하

는 자기는 모두 고령산의 자토였다. 이 시기는 바로 유럽이 경덕진에서 자기를 가장 활발하게 수입하던 때였다. 그때부터 세계의 도자기 업계는 모든 자토를 '고령토'라고 부르기 시작했으며 지금까지도 200여 년간 이어지고 있다.

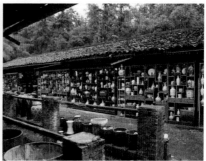

경덕진 도자기 생산지

도자기는 인류의 중요한 문화유산일 뿐만 아니라 지금까지도 여전히 새로운 형태로 발전되고 있을 뿐 아니라 짙은 문화적 색채를 띠고 현대인들의 생활을 다채롭게 해준다. 아름답고 정취가 물씬 풍기는 도자기 작품은 그 시대 과학기술과 공예기술이 응집된 결과일 뿐만 아니라 문명생활의 역사를 모두 기록하고 있다. 또한 한 치도 되지 않는 그 작은 물건 속에 서화書畵, 시詩, 소조塑造와 조각 등을 품고 있으며 심지어 사회 교화적인 정보와 기능까지도 담았다. 과거와 오늘, 동양과 서양, 전체와 부분, 과학과 미학이 한데 어우러져 정교하고도 아름다운 심미적, 문화적 가치를 만들어낸다.

현대 도자기예술

산업문명이 중국에 들어온 후, 수많은 전통산업이 질적 변화를 겪었다. 혼연일체화된 작업이었던 전통 수공업 구조가 새로운 전문영역으로 분화되었다. 현재 중국의 도자업은 더 이상 수공업 중심이 아니다. 도자업陶瓷業은 공업 도자기, 건축 도자기, 생활 도자기, 예술 도자기, 현대 도자기 등으로 분화되었으며, 중국

현대 도자업의 중심이 되었고 전통 수공 도자기는 중국 도자기예술 전통을 계승하는 중요한 분야로 자리 잡았다. 광동의 조주潮州, 산동의 치박淄博, 호남의 레릉醴陵, 하북의 당산唐山 등은 모두 중국의 신흥 생활자기 생산지다. 광동의 불산佛山은 건축 자기의 집산지이며 강서의 경덕진, 강소의 의흥, 절강의 용천龍泉, 복건의 덕화德化, 광동의 석만石灣 등과 같은 일부 전통적인 도자기 생산지는 전통공예 도자기 발전 및 생산에 주력한다.

이 밖에 과거 역사적으로 매우 중요한 역할을 담당했지만 나중에 발전을 멈춘 도자기 생산지의 경우 최근 몇 년 동안 시장 수요가 늘면서 전통 수공예 도자기 생산을 재개했다. 여요汝窯, 균요鈞窯, 관요官窯, 요주요耀州窯, 자주요磁州窯 등이 그 대표적인 예다. 또한 예술학교의 선도하에 현대 도자기예술 창작이 중국 현대 도자기예술 발전의 한 이슈로 떠올랐다.

중국은 유구한 도자기 역사를 지닌 나라이며 과거 역사 속에서 세계 도자기예술의 조류를 이끌기도 했으나 새로운 공업화 시대에 현대 생활용품 디자인의 이념과 기준은 서방에서 온 것이다. 현대 도자기가 서양에서 발달한 것은 불과 반세기가 조금 지났을 뿐이지만 중국 도자기에 미친 영향은 실로 엄청났다.

1980년대에 들어 중국의 전통 수공예 도자기는 크게 발전한다. 그 첫 번째 이유는 해외시장의 수요 때문이다. 세계 수많은 나라의 사람들이 중국 도자기에 깊이 감명받아, 진품을 구입하지 못하면 모조품이라도 사고자 하였다. 순식간에 많은 전통 도자기 생산지에서 고전 도자기 모방 열풍이 일었다. 이와 동시에 중국 경제가 급속도로 발전하고 사람들의 생활환경이 개선되면서 실내 인테리어, 개인 소장 등으로 중국 전통 도자기의 수요가 늘어났다. 고전을 모방하는 것은 비록 창작은 아니지만 사라질 위기에 놓인 전통기술을 살리는 계기가 되었고 수많은 유명 도예가들이 나타나기도 하였다. 그들은 시장에서 인정받았으며 국가에서도 그들에게 높은 사회적 지위를 부여하였다.

현대 도자기예술이 내세운 새로운 예술적 이념은 발전의 저력을 보여주었을 뿐만 아니라, 다른 도자기예술 영역을 발전시키고 환경 도자기, 생활 도자기 등의 개념을 파생시켜 현대 예술을 현대인의 생활 속에 응용되게끔 했다.

그중 환경 도자기는 공공예술의 범주에 속하는 것으로 도시건설에 점점 더 많이 응용되어 도자기 소조, 도자기 벽화 및 건축 벽면의 도자기 표면 장식 등으로 시멘트와 유리벽으로 둘러싸인 도시의 단조로움을 깨뜨린다. 풍부한 색감의 도자기 재료는 진흙의 질감과 자연과의 친화력으로 현대인의 생활에 신선한 공기를 불어넣어 주고 있으며 현대 도시를 새로운 인문적 풍경으로 바꾸어 놓았다.

생활 도자기는 소수 전문가들만의 도자기예술을 일반인들에게로 넓혔다. DIY 열풍이 불면서 도자기 만들기는 일반 사람들의 여가 시간에 정취를 불어넣어 주었을 뿐만 아니라 보다 많은 사람들이 도자기 창작에 참여하도록 하였다. 사람들은 자신의 작품으로 생활을 다채롭게 만들고 현대 도자기예술과 현대인의 생활방식이 보다 가까워지면서 도자기예술에 새로운 창조공간을 넓혀 주었다.

예술교육의 경우, 전국의 54개 대학에서 도자기예술학과를 설치하고 현대 생활 도자기, 현대 도자기, 전통 도자기 공예 등의 강좌를 개설하였다.

많은 대학에서 도자기예술 전공 본과생을 모집하는 한편, 석사, 박사 연구생들 또한 모집하고 있다. 강서의 경덕진, 호남의 례릉, 산동의 치박, 광동의 조주, 복건의 덕화德化 등 유명한 고대 도자기 산지에는 도자기 학교 설립 붐이 일고 있다.

중국 각 도자기 산지는 다양한 문화 전통, 인문 경관景觀, 다양한 도자기 재료 및 도자기 기술로 세계 각국의 도예가들을 매료시켰다. 특히 경덕진은 세계 도예가가 선망하는 '성지聖地'로 자리 잡았는데 이곳이 고령토의 발원지이고 과거 세계 도자기예술의 중심지였을 뿐만 아니라 오늘날 그곳의 특수한 도자기 역사와 문화 그리고 도자기 수공예술이 세계 도예가들에게 강한 매력으로 비추어지고 있기 때문이다.

도자기예술의 역사는 경험의 축적사史이다. 원시 도자기에서 다채로운 각종 도자기에 이르기까지 도자기예술의 오묘함이 대대로 내려오는 도예기술에 녹아 있으며 재료 배분, 배태 만들기, 형태 만들기, 장식, 굽기 등의 경험 속에 우러나 있다.

중국의 현대 도자기예술은 가장 오래되고 가장 전통적인 동시에 가장 젊고 현대적이다. 오래되었다는 것은 도자기예술이 중국에서 그림과 마찬가지로 그 원

칙, 법규, 형식, 기풍, 내포에 있어 전체적인 문화적 함양과 형태의 제약을 받고 있기 때문이다. 젊다는 것은 산업화된 일상 도자기 디자인이든 현대 도자기예술의 이념과 창작 수법이든 모두 서방 산업 혁명의 조류에 밀려들어 온 것이지, 전통의 계승이 아니기 때문이다.

중국의 현대 도자기는 폐쇄적인 생산방식에서 벗어나 중국 당대예술의 넓은 공간으로 섞여 들어왔다. 전통에서 현대로, 기술적 생산에서 독립된 창작으로 전환되는 과정에서 국제화의 색채가 보다 짙어졌다.

경덕진 도자기 시장

제11장

중국의
음악

광활한 국토에 56개의 민족이 함께 살고 있는 중국은 음악 역시 매우 다양하다. 이 중에서도 한족이 중심이 되어 형성된 음악은 400년이라는 유구한 역사와 전통을 자랑하며 주위 여러 민족에게 큰 영향을 미쳤다.

중국 음악문화의 발전과 성과는 중국의 예악禮樂문화와 음악의 교화敎化작용과도 관련이 있다. 또한 악기와 음악이론도 일찍부터 발전하여 인도·서아시아 음악과 함께 동양음악을 대표하고 있다.

예교 및 도덕과 동등한 위치에 있었던 중국음악은 한국뿐 아니라 일본, 몽고, 베트남을 비롯하여 동남아시아 여러 나라에 보급되었다.

중국음악의 흐름

1) 선진시기先秦時期

출토된 문물의 고증을 통해 중국인들이 약 5,000년 전 원시 씨족사회 때부터 가무歌舞와 가곡歌曲을 즐겼다는 사실을 알 수 있다. 상대商代(또는 은殷나라, 기원전 1800년~ 기원전 1100년)에 이미 한민족의 음악문화가 싹터 신에게 제사를 지내면서 경磬(두드려 소리를 내는 타악기로 매달아서 연주하는 편경이 있다)·훈塤(흙으로 빚어서 만든 입으로 부는 악기의 하나로 모양은 달걀과 비슷하며 지공指孔은 다섯 개 혹은 여섯 개가 있다)·금琴(순舜임금 때부터 있었던 것으로 5줄이던 것을 주周나라 문왕과 무왕 때 7줄이 되었다. 7줄 악기라 하여 칠현금이라 한다)·슬瑟(긴 오동나무 통에 25개 줄을 건 아악기로 항상 금琴과 함께 편성된다) 등의 악기를 사용했다. 서주시대에 종鐘·생

笙·소簫 등 악기가 70여 종에 달했다는 기록만 보아도 당시의 음악이 얼마나 발달했는지 알 수 있다. 뿐만 아니라 궁宮·상商·각角·치緻·우羽의 5성이나 황종黃鐘에서 응종應鐘에 이르는 12반음인 12율을 산출하는 이론도 발견되었다.

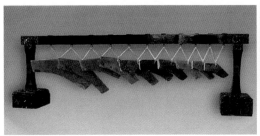
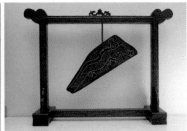

경

훈

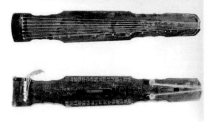
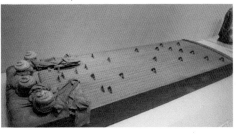

금 슬

주대에는 민정과 풍속을 살피기 위해 민간 가요를 정리하는 채시관采詩官을 두어 민요 3,000여 수를 수집하게 했다. 이 가운데 공자가 305편을 정리하여 편집한

『시경詩經』을 통해 당시 음악에 대한 정부의 관심이 얼마나 컸는지를 알 수 있다. 『시경』 속의 '풍風'·'아雅'·'송頌'은 사실상 노랫가락이다. 풍은 15개 제후국의 음악이며, 아는 주 왕실의 음악, 송은 종묘제사에 사용된 음악을 말한다. 또한 『주례周禮』의 기록에 의하면 궁궐 내에 대사악大司樂(궁궐 내에 음악교육을 전담하는 대사악을 두어 음악을 가르치게 했다)이라는 담당자를 두고 음악 상연제도를 만들어 음악을 정치적 보조 역할로 사용했다고 한다. 대사악은 왕후와 공경대부의 자제에게 악덕樂德, 악어樂語, 악무樂舞를 가르치기도 했다.

전국시대에는 음악을 체계적으로 논술한 최초의 저작인 공손니자公孫尼子의 『악기樂記』가 출현했다. 뿐만 아니라 주대周代와 한대漢代에는 중앙에서 지방에 이르기까지 민간음악을 전문적으로 수집·정리하는 기구를 설치하여 음악의 보존과 발전에 노력을 기울였다.

1978년 호북성 수현隨縣에서 전국시대 고분이 발굴되었는데, 그 속에서 완전한 종고鐘鼓 악대 하나와 124개의 진귀한 악기가 발견되었다. 특히 청동靑銅으로 만든 편종編鐘이 출토되어 고대 중국인들의 악기 제조기술이 얼마나 뛰어났는지를 증명해 주었다.

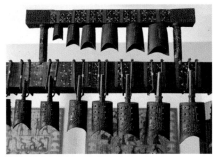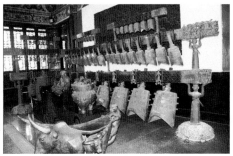

편종

2) 한漢·위진남북조魏晉南北朝

한대와 위진남북조시대에는 선진시기에 이루어낸 무수한 음악적 성과들을 지속적으로 발전시켰다. 한대 음악을 관장하던 관청인 '악부樂府'에서는 민간에서 유행하던 시가를 수집하여 시의 가사와 곡을 정리했다. 또한 『예기禮記』에 최초의

중국 고대음악 이론서인 『악기』가 남아 있어 선진시기의 음악 발전 정도를 알 수 있다.

한대에는 음악의 사회적 기능이 강화되면서 천지·조상에게 제사를 지내는 '아악雅樂' 제도가 궁정에 확립되었고, 실크로드가 개척되어 비파琵琶와 서양의 하프와 같은 공후箜篌 등이 서역으로부터 들어오기 시작했다.

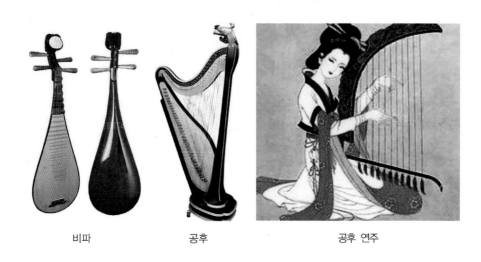

비파 공후 공후 연주

6세기 남북조시대에 이르러 서방음악이 본격적으로 중국에 전래되었고, 불교와 함께 인도의 고대음악도 유입되었다. 따라서 이 시기에는 민간음악인 변문을 활용했고, 비파와 같은 악기에 능한 승려들도 많았다. 불교의 영향으로 음악이 종교적인 색채를 띠기 시작한 것이다. 또한 잦은 전란을 피해 여러 민족들이 이리저리 이동하면서 음악이 자연스럽게 융합되었다. 위진남북조시대에는 전통음악과 외래의 음악, 남방과 북방의 음악이 융합되었다고 볼 수 있다.

3) 수隋·당唐

수대에는 300여 년에 걸친 남북 분열 상황이 끝나고 경제가 회복됨에 따라 적극적인 문화정책을 펼쳐 남북 간의 문화교류가 활기를 띠기 시작했다. 악부 내에는 남북조시대 각 민족의 악무樂舞와 백희百戱를 정리하여 칠부악七部樂(일종의 연악燕樂으로 손님을 초대하여 연회를 베풀 때 사용하는 궁중 전용 음악이다. 명칭은 음악의 기원과 악대의 편제에 따

라 일곱 종류로 분류되어 붙여졌다)과 구부악九部樂(수말 당나라 초기의 궁정음악으로 일명 구부기九部伎라고도 한다)을 설치했으며 특히 수 양제는 당시의 음악을 정리하고 궁중음악을 종류별로 구분하는 데 많은 노력을 기울였다.

궁중악대

당대는 경제적 번영과 더불어 중국의 가무예술이 꽃을 피운 시기였다. 특히 당 고조는 무덕武德 9년에 악관 조효손祖孝孫에게 명하여 대당아악大唐雅樂을 완성하도록 하고, 민간음악과 외래음악을 배척하는 등의 정책을 통해 아악雅樂(교화와 예의가 결합된 음악을 아악이라고 한다)의 지위를 향상시켰다. 이로 인해 궁중음악과 민간음악이 분리되어 발달하면서 아악은 독립적이고도 절대적인 위치를 얻게 되었지만 연악燕樂(수나라 때부터 발전되어 온 것으로 잔치 때에 연주된 속악俗樂을 말한다. 수 문제가 당시의 무질서한 음악을 아악과 속악으로 정리하였는데, 그중 속악을 달리 일컫던 말이다. 당나라 시기에는 연악에 소수 민족음악이 많이 포함되어 중국 통속음악의 발전을 저해했다)이 지나치게 성행하면서 더 이상 발전하지 못하고 쇠퇴의 길을 걷게 되었다.

또한 이 시기에는 문화교류가 활발해지면서 각 민족 간은 물론 주변국들과의 음악 교류도 빈번해졌다. 일본, 한국, 인도, 동남아 등지의 음악이 유입되면서 중국의 음악문화는 더욱 발달했다. 그리고 그 결과 민간음악과 궁정음악 모두 흥성하여 문헌에 기록된 악곡의 명칭만 수백여 종이나 된다. 그중에서도 유명한 대곡大曲의 하나인 『예상우의곡霓裳羽衣曲』은 노래, 악곡, 춤이 결합된 것으로, 체제가

방대하고 구성이 복잡하여 당시 궁정음악의 뛰어난 예술적 수준을 짐작할 수 있게 한다.

4) 송宋 · 원元

송 · 원시대에는 도시 상업 경제의 발전으로 수공업자와 시민계층이 번성했다. 음악예술도 이에 따라 빠른 발전을 이루었고, 도시 무역의 중심지인 '와사瓦舍'와 '구란勾欄'에는 수많은 민간음악가들이 모여들었다. 송대의 민간음악은 '고자사鼓子詞'와 '제궁조諸宮調'로 대표된다. 제궁조는 장편고사를 노래하는 설창說唱(설창은 이야기를 노래와 말로 구연하는 것으로 강창이라고도 한다. 이는 희곡과 더불어 중국공연예술을 대표하는 민간문학이다) 예술로, 고鼓, 판板, 적笛 등의 악기가 사용되었다. 따라서 이 시기에는 예술가곡과 공연예술이 빠르게 발전했고, 예인들은 시민들이 좋아하는 설창음악을 많이 작곡했으며 동시에 전문 예인과 예술단체는 수당의 '산악散樂'과 '백희'의 전통을 바탕으로 노래 · 동작 · 대사의 3요소로 구성된 잡극을 창조하여 희곡음악의 발전을 촉진시켰다.

그러나 민간음악이 지나치게 발전하자 민간음악을 멸시하던 궁중음악가들이 이를 금지시키기에 이르렀다. 당시 금지령은 대부분 악기와 관련된 내용으로 송 휘종 때에는 악기 표준음의 기준을 아악으로 하고, 악기의 도안을 그려 이를 공포했다.

또한 작사와 가창이 유행하여 희곡 공연예술의 발전을 촉진시켰다. 이 시기의 작사와 창곡의 방식은 원곡조에 가사를 붙여 노래를 부르는 '전사塡詞'와 가사를 지은 후에 곡을 더하는 '자도곡自度曲'으로 분류할 수 있다.

남송南宋의 완약파婉約波 사인詞人이면서 음악가인 강기姜夔는 사곡詞曲을 창작하여 송사음악을 대표하는 뛰어난 작품을 남겼다. 설창음악과 희곡음악의 흥성으로 악기도 발달했는데 이때 호금, 피리, 금, 생, 소, 비파, 나고 등으로 구성된 취 · 납 · 탄 · 타의 중국 전통악기의 4대 유형이 형성되면서 소형 합주와 독주가 발전하게 되었다.

원대는 한족의 문화가 몽고족의 문화로 대체되는 시기로 음악 역시 아악 대신 잡극이라고 하는 노래[唱], 대사[白], 동작[科]으로 구성된 종합예술이 유행했다. 몽

고족을 중심으로 한 이민족의 정서를 반영하고 있는 잡곡은 원대에는 원곡, 후대에는 북곡이라 불리며 오랜 시간 대중의 사랑을 받았다.

5) 명明·청淸

명·청시대에는 전통예교의 속박에서 벗어나 자유, 개성을 추구하는 민간음악이 발전했다. 민간음악인 설창說唱은 북방에서 유행한 '고사鼓詞'와 남방에서 유행한 '탄사彈詞'로 구분된다. 고사는 청대에 이르러 최고 수준의 공연예술로 발전했다. 그리고 비파, 삼현三絃을 이용하여 연주하는 탄사는 소주蘇州지방이 유명한데, 건륭황제가 왕주사王周士의 탄사 연주를 듣고 감탄하여 벼슬을 내렸다는 이야기도 전해진다. 이렇듯 희곡음악의 발전은 민간(소수 민족을 포함)의 가무와 기악합주의 번성을 촉진시켰다.

삼현

청말 중국의 전통음악은 지속적인 발전과 함께 새로운 시대적 특징을 동시에 보여주었다. 민가·설창·희곡·기악·가무 등의 형식이 더욱 대중화되었고, 새로운 악종樂種, 곡종曲種 및 극종劇種이 대량으로 생겨났다. 따라서 음악이 전국적으로 유행하여 중국음악에 생기가 넘쳐흘렀다. 이러한 민간음악의 발전은 희곡에도 영향을 미쳐 잡극과 남곡이 결합하여 전기傳奇로 발전하고, 이는 다시 '성강聲

腔'이라는 독특한 희곡음악으로 발전했다.

또한 이 시기에는 금관악기·피아노·바이올린·비올라·첼로·트럼펫 등의 서양악기와, 교향악·화성학和聲學 등 서양음악에 관련된 용어들이 대량으로 유입되면서 중국음악의 영역과 중국인의 음악적인 시야를 확대시켰다.

6) 현대

중화민국中華民國 이후에 유입된 서양음악이 중국인들로부터 환영을 받자 일반 대중의 음악 교육 역시 서양음악 위주로 진행되었다. 이로 인해 소수의 사람들만이 중국 전통음악에 관심을 갖게 되었다. 따라서 중화민국이 수립된 후 소멸된 아악은 현재 대만의 문묘 의식에서나 그 흔적을 찾을 수 있게 되었다. 서양음악 양식이 유입되면서 중국 전통음악의 현대화는 경극을 통해 급속히 진행되었다.

하지만 중국의 근·현대음악은 서양음악 양식을 작품 속에 삽입하거나 모방하는 데 그쳤다. 일선에서는 이러한 작업이 겉으로만 '중국적인' 것을 내세우고 실제로는 '국제화'를 추구하여 서구 청중 지향의 음악을 자행하는 문화 퇴출 과정이라고 비판했다. 그럼에도 불구하고 음악 분야에 대한 정부의 지원이 더욱 많아지면서 창작의 제재가 광범위해지고 형식이 다양해져 우수한 작품이 쏟아져 나왔다. 공연에 있어 가창단·가무단·관현악대·민족악대가 창설되어 우수한 작곡가·가수·연주가·지휘자들이 많이 배출되었고, 대중적인 음악활동이 활발해졌다. 음악의 이론 연구와 교육 측면에서는 전문적인 연기기구와 음악학교를 설립했고 음악잡지도 출판했다.

중국의 현대음악가로는『중국음악사中國音樂史』를 저술한 왕광기王光祈와『중국음악사강中國音樂史講』을 저술한 양음류楊蔭瀏가 유명하다. 이들의 저술은 중국음악 이해를 위한 필독서라고 할 수 있다.

중국음악사 중국음악사강 중국고대음악사고

중국음악의 특징

1) 중국의 악기

중국의 악기는 아주 이른 시기에 등장했다. 가장 이른 시기인 상대의 악기로는 타악기인 고鼓(북), 령鈴(방울), 경磬(옥돌로 만든 국악 타악기의 하나. 옥돌을 달아 뿔 망치로 쳐서 소리를 낸다), 종鐘, 부缶(본래 식기食器지만 악기로도 사용했다)와 관악기인 훈塤(입으로 부는 관악기로 흙으로 빚어서 만든 것이다), 약籥(피리) 등이 있다. 앞에서 이야기한 바와 같이 70여 종에 이르는 악기가 등장한 주대에는 관악기, 현악기, 타악기가 모두 나타났다.

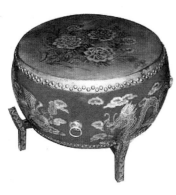

북 령

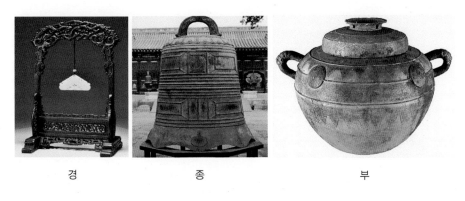

경 종 부

훈 약

이때에는 또 악기를 분류하는 기준이 되는 팔음이 등장하는데, 이는『주례』와 『상서尙書』에 기록되어 있다. 춘추전국시대에는 쟁箏, 축筑, 적笛 등 새로운 악기가 등장하고, 한대에는 서역에서 악기가 전해져 고유악기와 외래악기가 구분되었다.

쟁 축

적

이 시기에 들어 온 외래악기로는 호가胡笳, 호적胡笛, 호금胡琴, 비파, 동발銅鈸(구리나 쇠로 만들며 심벌즈 비슷한 악기로 승무나 농악에 사용된다. 불교행사를 할 때에는 큰 것을 사용했다) 등이 있는데, 특히 비파는 이후에 중국식으로 변형되어 지금까지도 많은 중국인들의 사랑을 받고 있다.

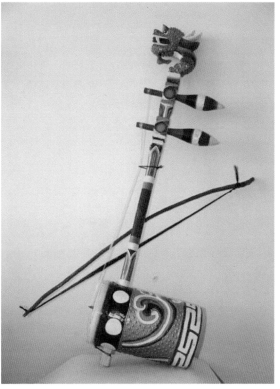

호가 호금

동발

위진남북조시대에 불교와 함께 유입된 태고太鼓(타악기의 하나, 둥근 나무통의 양쪽 마구리

에 가죽을 팽팽하게 씌워 두드리면 울리게 되어 있다), 갈고羯鼓(예전에 궁중음악에서 쓰던 가죽으로 만든 타

악기를 이르던 말), 방향方響(타악기의 하나, 상하 두 단으로 된 틀에 직사각형으로 된 여덟 개의 강철판을

벌여 놓고 두 개의 뿔 방망이로 쳐서 소리를 낸다), 라▨(징, 구리로 만든 악기의 한 가지) 등의 악기는 중국의 고유악기와 조화를 이루어 중국화되었다.

갈고

방향 　　　　　　　　　　　　　　　　라

　　당대에는 악기의 개발과 개량에 많은 노력을 기울여 6, 7, 12, 14현의 현악기가 개발되기도 하였으나 송대에는 새로운 악기가 거의 만들어지지 않았다. 또한 명·청대에는 전통악기와 서역에서 유입된 악기, 소수 민족의 악기가 융합되어 대부분 잡극에서 노래의 반주로 사용되었다. 예를 들어, 호금의 하나인 '사호四胡'는 경극의 반주에서 사용되어 '경호京胡'라고 불렸다.

　　1425년에는 최초의 거문고 악보집인 『신기비보神奇秘譜』가 출판되었고, 계속해서 악보의 정리와 간행이 이루어졌다. 또한 중국악기의 수량이 증가하였는데 음

향효과상으로는 고격기군敲擊器群이 가장 뛰어났다. 특히 편종과 편경 등을 비롯한 각종 타악기는 일일이 열거할 수 없을 정도로 발달했으며, 고격악기는 훗날 중국의 고유한 음악적 특색을 대표하게 되었다.

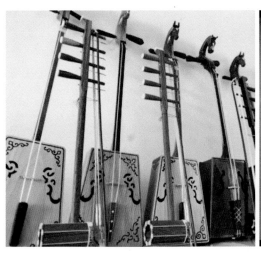

사호

신기비보

2) 중국음악의 풍격

중국음악의 풍격은 크게 연주, 박자, 가사로 분류해서 살펴볼 수 있다. 중국 고대에는 기악합주가 성행하다가 송대에 이르면서 희극음악의 반주의 위치로 밀려나게 되었다. 중국의 고대음악은 악보에 박자를 상세히 기록해 놓지 않아 구체적인 상황은 알 수 없다. 악보에 박자를 기재하기 시작한 것은 명·청 이후의 일인데 그것을 판안板眼(박자를 일컫는다)이라 했다. 중국의 판안에는 느린 박자가 비교적 많은 편이다. 3박자는 적고 2박자나 4박자 등 느린 박자가 대부분이다.

중국의 고대가요는 가사로부터 인용된 곡의 형식을 많이 볼 수 있다. 주대에는 대체적으로 4언을 사용한 것이 많고, 남북조에는 사륙변려체四六騈儷體[중국 육조六朝 시대에서 당나라에 이르기까지 유행한 한문 문체의 하나. 주로 4자와 6자의 구句를 기본으로 하여 대구對句를 쓰며, 전고典故(전례典例와 고사故事를 아울러 이르는 말)를 교묘하게 배열하는 화려한 문체를 이른다]가 출현

했다. 당대에는 5언과 7언의 악부가 완성되었고, 송대 이후의 사詞와 희곡戱曲에는 이미 고체古體의 엄격한 형식 제한을 탈피하여 자유로운 시체詩體가 사용되었다. 그러나 고대가요만이 지닌 음운은 변함없이 이어져 오고 있다. 중국음악의 선율과 억양은 거의 음운音韻과 시체에 따라 결정되었다고 해도 과언이 아니다.

3) 중국의 음악사상

중국음악은 『주례』, 『논어論語』, 『악기』, 『회남자淮南子』 등 여러 문헌을 통해 확인된다. 당시 음악은 정치와도 상통하고, 교육의 일익을 담당하기도 했다. 뿐만 아니라 작게는 자신의 심신을 즐겁게 하는 것에서부터 크게는 사회를 정화淨化시키는 작용까지 했다.

교육자이자 사상가였던 공자는 음악애호가로 전통음악에도 매우 정통했다고 한다. 이미 주대는 음악을 예禮(예도, 예법)·사射(활쏘기)·어御(말타기)·서書(글쓰기)·수數(산수 또는 수학)와 함께 육예六藝의 하나, 즉 귀족 자제들이 반드시 배워야 할 교육과정의 하나로 만들었다. 공자에 이르면 음악에서 진선진미盡善盡美(더할 나위 없이 아름답고 훌륭하다, 더없이 착하고 아름다움)한 것을 추구했고, 음악이 인간을 착하게 하여 인간을 교화하는 데 도움이 된다고 생각했다. 또한 공자는 『논어』에서 "시로써 사람의 마음을 흥겹게 하고, 예로써 사람의 행동을 바로 세우고, 음악으로써 사람의 마음을 완성시킨다(興於詩, 立於禮, 成於樂)"라고 하여 음악을 시·예와 함께 인격수양에 꼭 필요한 것으로 간주했다.

공자는 아악雅樂(교화와 예의가 결합된 음악을 아악이라 함)과 고악古樂(옛날 사람들이 연주하거나 즐기던 음악)을 보급하려고 노력했고, 음란한 정성鄭聲(음란하고 야비한 음악을 이르는 말로 전국시기 정나라의 음악이 음탕했던 데서 유래한다)과 신악新樂(새로운 음악)은 배격했다. 그의 이러한 생각들은 후세 유학자들에게 큰 영향을 미쳤으며 특히, 송나라의 유학자 주돈이周敦頤는 음악에서 평담(고요하고 깨끗하여 산뜻하다)을 얻고 조화 이루기를 노력했다. 평담은 욕망을 줄이고, 조화는 조급한 마음을 제거하는 데 도움이 되므로 음악을 통해 백성들을 교육시켜 그들의 마음을 화평하게 할 수 있고, 더 나아가 대자연

을 감동시킬 수 있다고 생각했던 것이다.

　　그러나 명청대에는 유학자들이 심지心智(마음의 지혜, 사고능력)를 중시하면서 춤이나 연극과 함께 음악을 천시하는 경향이 생겨났다.

제12장

중국무용의 역사와
민족민간무용

무용은 세련되게 조직된, 율동적 육체동작과 형태를 활용하여 일정한 사상과 감정을 표현하는 예술이다. 중국 고대의 여러 가지 예법을 기술한 『예기禮記』 중 「악기樂記」에서 이르길, "대체로 음악이란 사람의 마음속에서 생기는 것이다. 그리고 마음의 움직임은, 주위의 사물이 원인이 되어 일어난다. 마음이 주위의 사물에 감응하여 움직이기 때문에 그것이 성음聲音으로 표현된다. 그리고 사람의 성음에는 많은 종류가 있으며 서로 작용하기 때문에 성음이 변화하여 그 변화에 일정한 형이 생기면 이것을 음[樂音]이라고 한다. 이렇게 많은 종류의 악음을 배열하고 이것을 연주하여 간척干戚[육악六樂 중의 무무武舞(예전에 궁중에서 아악雅樂을 연주할 때, 악생樂生들이 무武를 상징하는 옷을 차려입고 창과 방패 또는 칼을 들고 추는 일무佾舞를 이르던 말)를 출 때 손에 드는 것으로, 간干은 붉은 방패를 말하고 척戚은 옥도끼를 말한다]과 우모羽旄[육악六樂 중의 문무文舞(문묘제례文廟祭禮나 종묘제례宗廟祭禮 때 추는 춤. 나라에서 고인古人의 문덕文德을 송축하는 뜻으로, 악생樂生들이 칼이나 창을 들지 않고 문관文官의 복색을 차리고, 문묘나 종묘 제순祭順의 영신迎神, 전폐奠幣, 초헌初獻 때에 추는 일무佾舞이다)를 출 때 손에 드는 것으로, 우羽는 꿩의 깃을 말하고, 모旄는 소꼬리를 말한다] 등을 가지고 춤출 정도로 진보된 것을 음악이라고 한다"고 기술하고 있다. 고대인들이 말하는 악이란 모두 무악舞樂(궁중무宮中舞에 맞추어 연주되는 아악雅樂)을 가리킨다. 중국의 가장 오래된 시가의 집대성이라고 할 수 있는 『시경詩經』의 「대서大序」에서는 "말하는 것만으로는 부족하니 한숨을 지어 탄식한다. 한숨을 지어 탄식하는 것만으로는 부족하니 노래를 부른다. 노래를 부르는 것만으로는 부족하니 손과 발로 춤추게 한다"고 기술하고 있다. 이와 같이 기술된 내용은 2천여 년 전의 사람들이 시, 노래, 춤을 인간의

사상과 감정을 나타내는 예술이라고 생각하고 있음을 증명하고 있다.

중국무용의 발전과정

중국무용(Chinese dance, 中國舞踊)은 기원전 1000년경부터 널리 퍼져나갔으며, 왕후·귀족의 악무樂舞(음악과 춤을 아울러 이르는 말)와 민간의 악무라는 2가지 흐름이 상호 영향을 주고받으면서도 각각 독자적으로 발전해나갔다.

중국 무용의 기원은 신神이 내린 무격巫覡(무당과 박수)에 의해 행해진 황홀하고 율동적인 행위에서 찾을 수 있다. 이러한 행위의 목적은 주의술呪醫術, 예언, 기우祈雨, 풍년 기원, 악령 제거 등 모든 소망의 성취를 비는 것이었다. 처음에는 동일한 동작이었지만, 차츰 분화·세련되어 다양한 형식이 생겼다. 무격의 노래(주문)와 춤에는 신이 내려서 황홀한 상태로 들어가기 위한 도구로 북과 종이 사용되었다.

중국에서 가장 오래된 무용으로는 탄무儺舞가 있다. 기록상 '무舞'라는 글자는 갑골문자에서 처음 나타나는데, 당시에는 '무無'라고 썼다. 또 한대漢代의 석실에 남아 있는 화상석畵像石에 부조된 풍속도에는 긴 소매를 휘날리면서 춤을 추는 연회석의 그림도 그려져 있어서, 당시의 무용을 추측할 수 있다. 「시경詩經」과 「초사楚辭」에도 춤에 관한 기록이 있다. 「시경」에는 서주西周 초기에서 춘추시대 초기(기원전 10세기 말~6세기) 사이에 지어진 여러 나라의 민요(국풍國風이라고 함)와, 궁중과 귀족의 의례와 연회 때 부른 대아大雅와 소아小雅의 가요가 수록되어 있다. 특히 남녀의 사랑과 수확에 관한 노래가 많은 국풍에는 춤이 수반되었던 것을 시구에서 찾아볼 수 있다. 한편 「초사」는 춘추시대에서 전국시대에 걸쳐 남방에서 흥기한 초나라에서 지어졌으며, 주체는 굴원屈原의 작품이다. 「시경」의 시가 노래 가사였던 데 비해 「초사」는 낭송을 위한 것이었다. 그러나 무격에 의해 가창과 춤을 수반한 노래도 있었던 듯하다.

기원전 8세기부터 춘추전국시대春秋戰國時代(기원전 770년~기원전 221년) 이후에는 유학 사상에 의한 예악禮樂의 이념이 음악의 세계를 규제했으며, 민중 사이에서 생긴 속악俗樂을 천시하고 아악雅樂·정악正樂을 장려했다. 군주의 첫 번째 조건을 바른

음악인 아악으로 천하를 다스리는 것에 두었기 때문에, 아악은 급속하게 발전하고 종 계통을 필두로 생笙 등의 취주악기吹奏樂器(관을 입으로 불어서 관 속의 공기를 진동시켜 소리를 내는 악기), 어敔 등의 타악기 등 아악용의 여러 악기들이 거의 완성되었다. 또한 문무팔일文武八佾의 춤도 완성되어 진·한대秦漢代(기원전 221년~서기 220년)에 계승되었다. 그러나 한편으로는 전한의 무제武帝 등은 지방에 흩어져 있던 속악과 북방계의 군악軍樂을 집약하고, 서역의 악무를 도입하는 등 아속의 조화를 꾀했다.

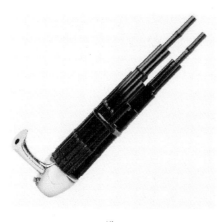

생笙

어敔

나아가서 진晋나라로부터 남북조를 거쳐 수·당대에 이르면, 동서 악무의 융합을 이루게 된다. 당대의 현종玄宗은 특히 악무를 좋아했으며, 궁정에 교방敎坊을 설치하여 기녀들에게 호악胡樂과 속악을 교습시켰다. 한편 일찍부터 민간에 유포·전승되어 왔던 대륙계의 산악散樂이 차츰 성행하여, 송대에 이르러서는 산악에 속하는 배우와 광대가 차츰 분화·독립하고, 금나라의 원본院本(중국 남송南宋 때에 금나라에서 행하던 연극의 극본. 관기官妓의 수용소인 행원行院에서 쓰인 각본脚本으로, 익살 문답에 간단한 소리를 곁들인 풍자극이다)과 원대의 희곡戱曲이 결합하여 중국 가무연극의 기초를 다졌다. 이것이 송대(960~1279년)·원대(1260~1370년)의 잡극雜劇이다.

원대에 이르러 희곡으로서의 체재를 지닌 원곡元曲(중국 북방계의 가곡歌曲 및 그것을 바탕으로 한 희곡. 금나라의 원본院本이 진화된 것으로, 오늘날 경극京劇의 원조가 되었다)이 확립되었는데, 표현 형태는 이미 노래와 춤과 문답으로 줄거리를 진행시키는 형식이었다.

명대(1368~1644년)는 궁정귀족 중심의 아악과 연악燕樂(아악·호악·속악을 종합한 새로운 음악)이 융성기를 맞는 동시에, 그때까지의 북곡北曲(송·원 이래 중국의 전통극·산곡 등에 쓰인 북방에서 생겨난 음악을 통틀어 이르는 말)에 대해 남곡계의 곤곡崑曲(16세기 말부터 성행한 중국 고전극 양식의 하나)이 지식인을 중심으로 일반화되기 시작했다.

청대(1616~1911년)는 전대의 전통을 계승하여, 궁정의 악무를 중심으로 피황희皮簧戲, 즉 경극京劇이 그때까지의 여러 예능을 집대성했으며, 상하 각 계층에서 사랑받게 되었다.

따라서 경극의 극적 구성은 이야기와 노래, 거기에 무용적 요소가 중요한 비중을 차지하고 있다. 이 가극적인 특질은 이후 점차 세련되어졌으며, 현대 경극 중흥의 시조라 불리는 메이란팡梅蘭芳은 특히 무용적 연기로 뛰어난 형태를 창조했는데, 그가 공연한 <귀비취주貴妃醉酒>는 무용극으로서 높은 평가를 받았다. 1966년 문화대혁명을 계기로 경극의 희곡 방면에 남아 있던 봉건성은 모두 혁신되었지만, 그 가무적 연기의 형태는 그대로 보존·계승되었다. 중국의 근·현대 무용은 궁정의 의례악인 무악舞樂 계통의 춤과 중앙아시아와 인도의 계통인 산악계통의 민간무용을 흡수함으로써 성립되었다. 무용의 손놀림에서 나오는 전아典雅하고 아름다운 멋은 무악의 전통이며, 절묘하고 곡예적인 연기는 산악의 영향을 받은 것이다. 문화대혁명 이후에는 마오쩌둥의 혁명적 문학·학술노선을 좇아 무용활동도 적극적으로 활성화되어 중국 가무단이 조직되었으며, 사자춤·칼춤·소거회小車會·용등龍燈·홍주무紅綢舞·채차포접採茶捕蝶 등의 민간무용 외에 몽골과 그 밖의 인접 부족의 민족무용도 교묘하게 흡수하여 매우 다채로워졌다. 베이징에 있는 국립무용학교에서는 근대 발레의 창조에 힘을 기울이고 있다.

한편 오늘의 중국 무용이 있기까지, 그 근간이 된 중국 각 소수민족의 민족민간무용은 중국 무용역사의 중요한 구성요소이며, 각 소수민족이 이루어온 귀중한 문화유산이다.

중화인민공화국은 1949년 건국 이래 이래 사회·정치·문화 등의 분야에서 괄목할 만한 발전을 이루었으며 새로운 문화건설의 장을 열었다. 중국정부는 옛날의 것을 오늘의 현실에 맞게 받아들이며 외국의 것을 중화인민공화국의 것으로

받아들이는 '백화제방百花齊放·백가쟁명百家爭鳴'[백화제방과 백가쟁명은 갖가지 학문, 예술, 사상 등이 발표되어 각기 자기의 주장을 펴는 모습을 비유적으로 이르는 말이다. 1956년 2월 소련의 흐루시초프가 스탈린을 공공연히 비난하면서 공산당의 엄격한 통제정책을 완화하자, 이에 자극을 받은 마오쩌둥毛澤東은 중국 고대 역사책에서 따온 '백화제방 백가쟁명'이라는 유명한 구호와 함께 반공反共 지식인들에게 공산당의 정책을 자유롭게 비판하라고 권유했다. 백화제방은 문학·예술에 대한 것이고, 백가쟁명은 학술·과학에 관한 것이었다. 비판이 나올 때까지는 시간이 걸렸으며, 다른 공산당 지도자들은 이듬해에도 마오쩌둥의 정책을 그대로 되풀이하는 발언을 계속했다. 국민들이 공산당을 공공연히 비판하기 시작한 것은 1957년 봄에 이르러서였다. 몇 주일도 지나기 전에 공산당을 비판하는 사람은 계속 늘어났고, 그 목소리도 점점 더 커졌다. 국민들은 정부의 모든 측면을 비난하는 대자보를 붙였고, 학생과 교수들은 공산당원들을 비판했다. 그러나 마오쩌둥이 2월 최고국무회의에서 한 '인민들 사이의 모순을 올바로 처리하는 방법에 관하여'라는 연설문을 수정한 '반우파 투쟁을 전개하자'는 사설이 6월 <인민일보人民日報>에 발표되자, 공산당은 국민의 비판이 너무 지나쳤다는 신호를 보내기 시작했다. 7월 초에는 이미 우익비판운동이 시작되어 그 이후에 정권을 비판한 사람들은 가혹한 비판을 받았다]과 '고위금용古爲今用(옛것을 정리하여 좋은 점을 새로운 사회 발전에 이용하다)·양위중용洋爲中用(서양 문화 중에서 유익한 것을 받아들여 중국의 발전에 이용하다)'이란 예술 방침을 제정하여 문화예술의 발전을 중시하고 새로운 예술체계를 수립하였다. 이러한 정부의 문화예술 발전 방침에 따라 중화인민공화국 내 각 소수민족의 민족민간무용은 급속하게 발전하여 현저한 성과를 이루었는데, 북경무도학교北京舞蹈學院(1954년 설립) 같은 무용교육기관의 설립은 중국민족민간무용 인재육성의 배경을 마련해 주었고, 구소련의 발전된 무용예술 형식을 도입하여 중화인민공화국 민족민간무용의 창작·교육 등의 분야를 발전시켰다. 또한 중국의 무용가들은 소수민족의 민족민간무용을 바탕으로 작품을 창작하여 전 세계에 중국 특유의 무용 예술문화를 알렸다.

민족민간무용이란

　민족무용을 '성격무용(Character Dance)'에 포함하는 개념으로 해석하였다. 성격무용이란 클래식 무용의 성격을 지니는 것이 아닌 광범위한 단어로 19세기 발레무용극에서 유행한 각국의 민속무용뿐만 아니라 민간무용, 종족무용, 시골무용을 포함하다. 민간무용(Folk Dance)이란, 전통사회에서 발전한 다양한 형태의 무용으로 예술가가 창작한 것이 아닌 전통적 춤의 형식이 후대로 전해 내려오면서 점차 변화하게 된 무용을 뜻한다. 민간무용은 노동, 결혼, 종교 혹은 전쟁으로 인해 생겨났으며 그 사회 구성원의 특성을 반영하고 있다.

　즉 민족무용은 여러 민족의 다양한 춤을 뜻하며, 민간무용이란 해당 민족 고유의 움직임이 춤으로 발전한 것을 뜻하는 것이다.

　하지만 중국의 독특한 사회환경·문화배경·시대배경 때문에 민족민간 무용에 대한 위와 같은 일반적 정의는 중국민족민간무용의 특징에 부합되지 않는다. 뤄승옌羅雄嚴(북경무도학교北京舞蹈學院 중국민족민간무용학과中國民族民間舞系 교수이며 무용이론가)은 중국민족민간무용교과과정에서 "중국은 다민족 국가로 중국 내 다양한 소수민족이 존재한다. 그렇기 때문에 중국민족민간무용이란 각 소수민족의 전통무용을 해당 민족의 특징을 살려 재창조한 예술형식"이라고 하였다.

　중국민족민간무용은 중국의 수천 년 역사를 바탕으로 다양한 경험에 의해 창작된 춤으로, 여러 지역과 다양한 소수민족의 특징을 반영한 민족민간문화이다. 다시 말해 중국민족민간무용이란, 중국 내 여러 소수민족의 원시적 움직임을 전문예술로 승화시켜 원래의 형태를 바탕으로 구체적인 학습과 공연이라는 체계를 형성한 발전된 무용양식인 것이다.

　중화인민공화국 건국 이후 제정한 문화 예술 발전 방침으로 인해 무용예술도 역사상 유례없는 발전을 이루었다. 전문적인 무용학교가 설립(1954년 9월 6일 북경무도학교北京舞蹈學院가 정식 설립)되고 개교식을 진행하였으며, 태애련戴愛蓮(1916~2006년, 중국무용 예술의 선구자)을 교장으로 선출하고 198명의 학생이 입학했으며, 이때부터 중국의 무용교육이 구체화되기 시작한 것이다. 북경무도학교의 교육방침은 다음과 같다.

첫째, 선진문화건설에 적응하기 위해 전면적인 연기능력을 가진 무용수와 무용교사를 육성하고 구소련 무용학교의 경험을 받아들여 9년제 교육과정을 구축한다. 둘째, 전체적인 수업내용은 사회주의의 무용창작의 기본원칙인 무용이 노동자, 농민, 군인을 위해 봉사한다는 의식을 심어주는 내용으로 구성한다. 셋째, 민족과 민간무용예술의 우수한 전통을 계승하고 구소련 및 기타 선진국의 무용성과를 습득해야 하며, 이론과 실천의 결합을 바탕으로 교육과 공연을 함께해야 한다. 이같이 북경무도학교는 처음으로 중국민족민간무용을 전문교육과정의 범주 안에 포합시켰고, '민족문화를 계승하고 민족무용을 전파하며 우수한 중국의 민족민간무용 인재를 육성시킨다'는 이념 아래 중국민족민간무용 교육의 새로운 장을 열었다. 학교 설립초기 이러한 교육내용은 중국민족민간무용 발전에 일정한 성과를 거두었다]되고 무용교재 발굴이 이어졌으며, 민족민간무용을 정식 교과로 채택하여 교육하였다. 또한 정부의 지원을 받아 각종 문예 대표 대회를 개최하였으며, 우수한 무용작품이 다량 창작되었다.

중화인민공화국 건국 후 민족민간무용의 주요성과

중화인민공화국이 설립된 1949년부터 문화대혁명이 일어난 1966년까지 중국민족민간무용은 괄목할 만한 발전을 이루었다.

중화인민공화국 설립 전에는 중국민족민간무용은 중시받지 못하였다. 그러나 1949년에 중화인민공화국 건국 후 정부가 추진한 민간예술육성방침을 통해 중국의 우수한 전통 민간문화를 무용예술로 승화시켰으며, 전 세계에 중국민족민간무용의 우수성을 널리 알리는 등 대내외적으로 급격한 발전을 이루었다.

1949년 8월 중국의 각 문화예술단테와 문화예술가들로 구성된 70여 명의 '중국청년문화예술단中國靑年文工團'은 '중국민주청년대표단中國民主靑年代表團'과 함께 헝가리 부다페스트에서 열린 '제2회 전 세계 청년친목회'에 참가했다. '앙가극秧歌劇'을 비롯한 다양한 무용작품과 민속악합주, 성악 등으로 구성된 프로그램 중 무용작품은 몽골족 출신 민족민간무용가 가작광의 솔로 작품 '목마인'과 '우윤烏雲'의 2

인무 '희망希望', 승리를 축하하는 내용의 한족민간무용 '대앙가人秧歌'와 '요고무腰鼓舞' 등으로 이루어졌다.

앙가극 　　　　대앙가

요고무

'제2회 세계청년친목회'에서 공연된 무용작품의 주제는 중국인의 혁명정신을 표현한 것으로 중국민족 고유의 특색을 띈 작품이 대부분이었다. 이 작품들은 중화인민공화국 설립 초기 중국민간무용이 세계무대에서 처음으로 공연된 작품으로 중국 정부의 큰 관심을 받았다. 예술단이 부다페스트로 출발하기 전 모택동과 주은래 등 중국 최고지도자들은 중난하이中南海에서 전체 예술단원을 격려하면서, 이번 공연의 목표는 '자신을 홍보하고 다른 사람의 것을 배우며, 연계를 구축하고 경험을 교류하는 것이다'라고 하였다.

'제2회 세계청년친목회'에서 중국청년문화단의 '앙가무'와 '요고무'가 특별상

을 수상하였는데, 이는 중국민족민간무용이 처음으로 국제무대에 등장해 전 세계인을 상대로 중화민족의 민간무용을 통해 중화민족의 민족적 성격과 생명력을 보여주는 계기가 되었다.

'제2회 세계청년친목회'에서 중국청년문화예술단의 무용 공연이 큰 성과를 거둔 후, 중국 무용가들은 더욱 열정적으로 민족민간무용의 발굴과 창작에 집중했다. 중국 정부의 조사에 따르면, 1949년 '제2회 세계청년친목회'부터 1962년 개최된 '제8회 전 세계 청년친목회'까지 중국민족민간무용은 '홍비단무紅綢舞', 장족藏族의 무용인 '서장무西藏舞', 몽골족의 무용 '오르도스', 태족泰族의 '공작무孔雀舞', 여족의 '초립무草笠舞', '연꽃무' 등을 통해 특수상, 1등, 2등, 3등상을 포함해 총 41개의 상을 받는 등 우수한 성적을 거두었다.

홍비단무

서장무

공작무

초립무

이러한 중국민족민간무용의 국제적 성공은 중국무용계에 큰 영광을 가져다주

었을 뿐만 아니라 전 세계인들이 중국을 이해하는 계기를 마련해 주었으며, 중국민족민간무용이 세계무대로 진출해 중국의 우수한 민족문화를 알리는 계기가 되었다. 또한 세계 각국과 예술교류를 이루어 이를 바탕으로 중국민족민간무용의 발전을 촉진시켜 주었다.

중국민족민간무용은 1949년 중화인민공화국 건국 이후 괄목할 만한 성과를 이룩했는데 그 원인은 다음과 같다.

첫째, 민족민간무용을 발전시키기 위해 중국정부가 다양한 방침을 실시했다.

둘째, 제출한 방침에 맞춰 전문적인 무용기관을 설립하고 민족무용 민간무용의 교육과정을 만들었다.

셋째, 주은래 총리 등 국가의 지도자들이 민족민간무용의 발전과 성장을 중시했다.

넷째, 중국 정부와 국가 지도자들의 큰 관심을 받으며 대규모 무용공연을 열었다.

다섯째, 우수한 민족민간무용 선구자들이 대거 등장하였고 이들이 중국민족민간무용의 발전에 매우 큰 공헌을 하였다.

이와 같이 중화인민공화국 건국 이후 지금까지 중국민족민간무용은 중국무용예술 발전의 기초를 다지고 그 형식 면에서도 다양화를 이루어 오늘에 이르고 있는 것이다.

중국민족민간무용의 발전과 공헌

중국민족민간무용은 중국의 여러 민족의 전통적인 생활을 바탕으로 형성된 민족의 정신이고 영혼이다. 1950년대부터 시행한 민족민간무용 육성방침은 소수민족의 특성과 정신을 지속시켜 주었으며, 중국무용발전의 새로운 장을 개척해 주었다.

1950~60년대 당과 국가는 다양한 문화의 발전을 강조하며 영화, 희곡, 음악, 무용 등의 국민의 삶을 윤택하게 할 수 있는 문화예술을 중요시하였다. 이렇듯

문화예술 발전방침을 수립하고 실천한 중국정부의 노력으로 중국문화예술은 눈부신 발전을 이루었다.

당시의 무용공연은 무용가의 풍부한 상상력과 예술적 영감을 바탕으로 '혁명화', '민주화', '군중화'를 표방하였다. 사회주의적 환경아래 무용작품의 주제는 정치내용과 관계가 깊었는데 무용이 사회주의 국가건설을 위해 봉사해야 한다는 주장이 특히 강조되었다. 혁명성을 강조하고 또한 공산당이 이룩한 성과를 찬양하는 내용이 무용의 주를 이루었고, 정치적 성격이 짙은 무용공연은 안무가의 예술적 상상력을 제한해 중국무용 발전에 다소 방해가 되기도 했다.

또한 구소련의 영향으로 1949년부터 1966년 문화대혁명 전까지 무용작품의 공연, 창작, 교육 등의 면에서 특히 괄목할 만한 성장을 보였으며, 세계무대에서도 큰 성과를 이루었다.

1966년부터 1976년까지의 '문화대혁명文化大革命(1966~1976년, 중국공산당 주석 모택동이 중국 혁명정신을 재건하기 위해 자신이 권좌에 있던 마지막 10년간에 걸쳐 추진한 대격변. 중국이 소련식 사회주의 건설노선을 따라 나아갈지도 모른다는 우려와 자신의 역사적 위치에 대한 우려 때문에 모택동은 역사의 흐름을 역류시키기 위해 역사상 유례없는 노력을 기울여 중국의 여러 도시를 혼란 상태로 몰아넣었다)'으로 인해 중국문화예술은 파괴되었고 중국민족민간무용의 발전은 역사상 유례가 없는 대참사를 당했다. 당시 민족민간무용은 전통적인 심미가치를 잃었을 뿐만 아니라 무용예술가들은 새로운 무용을 창작할 권리도 없었으며 심지어 인민들이 마음껏 춤을 추는 것도 금지한 시대였다.

1976년 '문화대혁명'이 종결되었다. 중국민족민간무용은 공산당과 국가의 정확한 문화예술 발전방침의 지도 아래 다시 소생하였다. 특히 1980년대 민족민간무용은 '백화제방'의 양상이 다시 회복되었다. 한편으로는 '문화대혁명' 시작하기 전에 이루어진 발전방침을 계승하고 다른 한편으로는 새로운 문화사상에 따라 새로운 무용예술 건설도 시작되었다.

현재 중국민족민간무용은 중국문화예술 발전에 매우 중요한 부분을 차지하고 있다. 또한 중국민족민간무용은 새로운 예술풍격과 예술사상을 정립하여 중국무용예술 발전에 지대한 공헌을 하였다.

북경무도학교北京舞蹈學院

중국의 대중예술
북경오페라 경극

청대에 새롭게 등장한 경극京劇은 '북경을 중심으로 발전한 연극'을 말하는데 그 무한한 예술적 매력 때문에 중의中醫, 중국화中國畵와 함께 중국의 3대 국수國粹(그 나라의 고유한 역사, 문화, 국민성의 장점을 말한다)로 평가받고 있다.

원나라의 잡극과 명나라의 전기물傳奇物를 이어서 청나라에 이르는 300여 년 동안은 소주蘇州의 곤산崑山 지방에서 발생한 곤곡崑曲이 유행했다. 곤곡은 음악이 감미로워 다른 지방의 음악을 압도하게 되었지만, 18세기 이후 귀족들의 전유물로 변하기 시작했다. 당시 귀족과 사대부들은 곤곡의 전아典雅한 문장과 정교하고 치밀한 음률을 애호했고, 그에 따라 곤곡도 점차로 고답적이고 귀족적인 성향으로 바뀌기 시작한 것이다. 곤곡이 민중의 취향에서 벗어나 귀족화되자, 민중은 자신들의 기호에 맞는 새로운 오락물을 찾게 되었다. 이처럼 곤곡을 대신하여 민중들이 새롭게 찾아낸 오락물이 바로 경극의 전신이 된 이황조二黃調이다.

이 새로운 연극인 이황조는 명말 청초인 17세기 중엽에 호북성湖北省과 안휘성安徽省 등 양자강 연안지역을 중심으로 탄생하여 경극으로 발전해 나갔다. 특히 양주楊洲는 양자강과 대운하를 끼고 있어 소금무역으로 유명한 지역이다. 무역이 번창함에 따라 양주는 경제적으로 안정을 얻게 되고, 자연히 각종 연극과 기예가 집중하게 되었다. 특히 문학적이고 우아하기는 하지만 난해하고 고답적인 곤곡에 비하여, 이 새로운 형태의 연극은 이해하기 쉽고 동작이 많으며 서민들의 생활감정이 담겨 있어 민중으로부터 폭발적인 인기를 얻어 대중예술로서의 확고한 지위를 차지하게 된다. 그리고 건륭乾隆 황제의 80세 탄신 축하연을 계기로 양주에서

북경으로 들어오게 된다. 양주에서는 황제가 지방을 순회할 때마다 황제를 접대하는 성대한 연회를 베풀며 이황조를 공연했는데, 연극을 애호하던 건륭 황제가 북경으로 돌아가면서 당시 공연한 연극배우들을 함께 데리고 간 것이다.

북경으로 이전한 이황조는 꾸준히 다른 지방의 음악과 연극양식을 수용하며 새롭게 발전해나갔다. 특히 섬서陝西 지방에서 유행하던 진강秦腔의 영향을 받은 서피西皮라는 곡조와 합침으로써 피황강皮黃腔, 즉 경극京劇으로의 비약적인 발전을 가져오게 된다.

이처럼 경극은 중국의 다양한 전통극의 장점을 수용하고, 음악, 시, 창唱, 영송詠頌, 무용舞踊, 곡예曲藝, 무술武術 등을 하나로 결합한 종합예술인 셈이다. 청나라 건륭 55년(1790)부터 광서光緖 6년(1880년)까지가 경극이 형성하게 된 시기라면, 광서 6년부터 민국民國 6년(1917년)까지는 경극이 본격적으로 성숙하게 된 시기이다. 그리고 1917년부터 중·일전쟁이 일어나기 전인 1937년까지 중국의 경극은 매란방梅蘭芳(1894년 10월 22일~1961년 8월 8일, 청나라 말부터 중화민국, 중화인민공화국에 걸쳐 활동한 경극 배우다), 상소운, 정연추, 순혜생과 함께 경극을 융성케 한 '4대 명단四大名(4명의 명배우)' 중 한 사람이다. 중화민국 23년, 20세 무렵에 이미 명배우로서의 이름을 떨쳤으며 그 후 북경을 중심으로 경극계의 제1인자로서 활약, 또한 곤곡崑曲(16세기 말부터 성행한 중국 고전극 양식의 하나)에서도 그 기예가 뛰어났다. 미국 및 소련 각국을 순회 공연하여 경극의 존재와 그 진가를 널리 세계에 알린 공헌은 크다고 하겠다. 중일전쟁 때는 홍콩으로 피하여 한때 경극에서 멀어졌으나 종전 후 다시 무대에 복귀, 중공정권 수립 후에는 그 문교정책에 따른 경극의 전통을 지키면서 개혁에도 힘썼다. 청삼靑杉(남색으로 물들인 소박한 의상을 바탕으로 하는 양가良家의 자녀역을 청의靑衣라고 하며 그 청의가 후에 서술하는 화단花旦을 겸했을 때 청삼이라고 한다. 메이란팡梅蘭芳은 청의·화단을 겸한 새로운 여역女役 청삼의 대표라고 하겠다. 몸맵시나 동작이 나긋나긋하고 기품이 있다는 점 등에서 남자역의 노생·소생에 필적한다. 목소리는 여자 역에는 독특한 조성造聲으로서, 초심자에게는 기이하게 들리나, 관극에 익숙해지면 하나의 매력이 된다)으로서의 미모와 아름다운 목소리는 경극사상 으뜸으로 손꼽히며 <천녀산화天女散花>, <우주봉宇宙鋒>, <백사전白蛇傳>, <귀비취주貴妃醉酒>, <패왕별희霸王別姬>, <유원경몽遊園驚夢>, <상아분월嫦娥奔月>, <대옥장화黛玉葬花> 등에서 뛰어난

명연기를 보였다] 등 유명한 경극 연기자들을 중심으로 전성기를 구가하게 된다. 매란방이나 정연추程硯秋와 같은 대배우들이 등장하면서부터 비로소 해외에 널리 소개되었다.

매란방

정연추

또한 1930년대부터는 여성해방 운동과 동시에 여성들의 사회적 역할이 커지면서 경극의 무대에서도 새로운 변화가 일기 시작했다. 전통적으로 경극은 남성을 위주로 공연해 왔기 때문에 여성 연기자들은 무대에 올라갈 수 없었다. 따라서 생김새가 여성스러운 남자 배우가 여성으로 분장하여 그 역할을 대신했는데, 이제 여성들도 경극 무대에서 연기를 할 수 있게 된 것이다.

중·일전쟁의 발발과 더불어 경극은 다소 침체되다가, 현재에 이르러 다시 중국 전역에 퍼져 국민들의 커다란 성원을 바탕으로 새로운 변화를 모색하고 있다. 가장 큰 변화는 창唱에 있다. 과거에는 어려운 문언문文言文으로 창을 하여 일반사람들이 알아듣기 힘들었던 것에 비해, 현대의 경극은 누구나 다 알아듣기 쉬운 백화문白話文으로 창을 하여 경극을 찾는 이가 점차 늘어나고 있는 추세이다. 또한 의상이나 분장도 과거에 비해 더 세련되고, 경극을 공연하는 극장도 현대식으로 바뀌는 등 아늑하고 편안하게 경극을 관람할 수 있어 수많은 사람들로부터 사랑을 받는 대중예술로 자리 잡고 있다.

1928년 국민당정부가 북경의 명칭을 '북평北平'으로 바꾸자 경극 역시 '평극平劇'으로 불리게 되었고, 1949년 10월 중화인민공화국이 수립되면서 중국정부가 북경의 이름을 되찾아 주자 '경극' 역시 본래의 이름을 되찾게 되었다.

경극의 형식과 내용

1) 경극의 형성과 발전단계

오늘날에 와서는 중국의 고전극이라고 하면 바로 경극을 가리키며 마치 중국 고전극의 대명사처럼 되어버렸다. 그런 만큼 연극으로서도 지금까지의 여러 유파나 계통의 예능이 집약되고 세련되어 민중의 지지도 컸다. 경극은 넓은 지역에 걸친 각지의 연극이나 모든 예능이 청나라 중기 전후 수도 북경에 모여져 거기서 경극이라는 형태로 대성되었다. 바꿔 말하면 중앙집권주의에 의한 당시의 정권, 즉 청조 정부의 문교정책과 민중의 취향에 그 기본 가곡인 서피西皮와 이황二黃이 널리 합치하고, 더구나 오랜 세월을 두고 많은 명배우를 배출하였다는 것이 경극이 발전 형성된 이유라고 하겠다. 그러나 한때는 경극을 평극이라고 부른 적도 있었다. 그것은 자유중국의 국민당 정부가 북경을 북평北平이라 개칭하였기 때문이나 지금은 다시 경극으로 불리고 있다.

경극의 형성과 발전 단계를 크게 다섯 시기로 구분하면 첫째는 청나라 건륭 55년(1790년)부터 광서 6년(1880년)까지의 형성기, 둘째는 광서 6년부터 민국 6년(1917년)까지의 성숙기, 셋째는 1917년부터 1937년까지의 전성기로 매란방 등 4대 명단名旦(명배우)이 등장하여 경극을 해외로까지 널리 알린 시기, 넷째는 1938년부터 1949년까지의 혼란기, 다섯째는 1949년 이후 지금까지 경극을 새롭게 변화·발전시킨 변환기라고 할 수 있다.

2) 경극의 내용과 구성 형식

(1) 경극 배우의 삶

경극 배우들의 일생은 대체로 3단계를 거친다. 1단계는 학습 단계로 7~8세부터 15~16세까지의 기간을 말한다. 이 단계에서는 경극의 기본기를 익히고 공연 실습 위주로 생활하게 된다. 2단계는 실제 연기 단계이다. 배우에 따라 차이는 있으나 기본 교육을 마친 뒤부터 50~60세까지의 기간이다. 이 시기에 배우들은 무대 공연 위주로 활동하게 된다. 3단계는 신체적으로 노쇠해져 무대 생활을 접고, 제자를 양성하거나 휴식을 취하는 단계이다. 과거에 경극 배우들은 갖가지 요인으로 인해 안정된 생활을 누리기 어려웠다. 극소수의 유명 배우만이 상류사회의 삶을 누릴 수 있었을 뿐, 대부분의 배우는 신분이 낮았고, 사회적으로 차별을 받았다.

(2) 경극의 배역 범주

경극의 배역 범주는 여러 면에서 중국희곡의 전통을 따르고 있지만 그보다 훨씬 세분화되어 있다. 생生, 단旦, 정淨, 축丑, 즉 남자 역, 여자 역, 장군이나 영웅호걸 역, 어릿광대로 나뉘는데 이를 일컬어 4대 행당이라고 한다. 경극 배우는 전통적으로 여러 가지 배역을 맡지 않으며, 일생 동안 단 하나의 배역만을 주로 연기한다.

생生은 경극에서 남자 역할을 일컫는 통칭으로 나이에 따라 노생老生(학자, 관리, 양반, 위정자 등의 배역이다)과 소생小生(학자나 전쟁 영웅 등의 배역이다)으로 나누어지고 노래를 전문으로 하는 문생文生(노래를 주로 하는 배역이다), 곡예와 무술이 뛰어난 무생武生(위엄이 있는 고급 무사 배역이다)으로 나누어진다. 그 외에도 왜왜생娃娃生(어린아이 역할을 하는 배역이다), 홍생紅生(삼국지의 관우처럼 문무를 겸비한 배역이다) 등이 있다.

단旦(여자 역을 하는 배우를 지칭하는 말이다. 젊은 남자들이 여자 역의 훈련을 받고 여자 역할을 맡았다)은 경극에서 여자 역할로 노래를 위주로 하는 역인 청의靑衣(좋은 부인, 정숙한 아내, 효성스런 딸들의 배역이다), 화단花旦(활달한 처녀나 요염한 여인 역이다), 채단彩旦(발랄한 역할이라는 점이 화단과 비슷하지만 화단보다 더 희극적이다), 무단武旦(무생과 비슷한 역할로 다른 배역과 함께 손발을 이용하

여 창이나 봉 등의 무기를 사용한다), 노단老旦(여자 노인으로 가장 리얼한 연기를 한다), 도마단刀馬旦(말을 탄 여장군을 연기한다) 등으로 나누어진다. 이 배역은 수수手袖를 사용하는데 수수는 아주 오래전부터 중국 춤에서 사용되던 것으로 경극에서는 동작의 고고함, 정교함, 아름다움을 표현하는 수단으로 사용되었다.

정净은 얼굴에 온통 화장을 하기 때문에 화검花臉이라고 부르기도 한다. 정 역할을 맡은 배우는 거칠고 몸집이 크며 풍부하고 활달한 목소리를 가졌으며 외형상으로는 상징적이며 다채롭고 복잡하게 보이는, 전혀 현실적이지 않은 분장이 특징이다. 정도 문정文净과 무정武净으로 나누기도 하고 정정正净(왕후장상王侯將相의 역할)과 부정副净(간웅奸雄이나 대도大盜의 역할이다)으로 나누기도 한다. 정은 분장하는 색이 지닌 고유의 의미로 인물의 성격을 나타낸다.

축丑은 어릿광대 역할로 여자 어릿광대는 축단丑旦, 남자 어릿광대는 특성에 따라 문축文丑(문축은 관리 역할이다), 무축武丑(무축은 무술을 행하는 역할이다)으로 나눈다. 이들은 모두 코에 흰 분칠을 하고 검은 줄을 그려 해학적인 연기를 하는 배우임을 표시한다. 축 배우들은 보통 즉흥 연기를 통해 날카롭고 매서운 풍자를 하며 익살스럽고 어리석은 역할이나 악한 역할을 맡기도 한다.

(3) 음악

음악극에서 악기가 성악을 반주하는 것은 세계 어디서나 볼 수 있는 광경이다. 경극의 음악 양식은 주로 이황과 피황(특히 서피)으로 이루어져 있다. 이황은 안휘安徽와 호북湖北의 민속음악에서 유래했고 피황(서피)은 중국 서북 지방 섬서의 음악에 뿌리를 두고 있다. 이 둘은 서로 다른 상황에서 사용되는데 이황은 약간 심각하고 진지한 장면에, 서피는 가볍고 즐거운 장면에 등장한다. 경극의 음악에는 오페라와 같은 화성은 없으나 이황과 피황이 조화를 이루며 경극의 흐름을 뒷받침한다.

경극의 음악은 4박자, 2박자, 1박자와 자유리듬을 사용하는데 그 빠르기는 4/4박자에서 1/4박자로 갈수록 빨라지며, 자유리듬을 산판散板이라고 한다. 경극에 등장하는 노래는 주로 관혁악 반주에 맞추고 동작이나 행위는 타악기 반주에

맞춘다. 따라서 관현악 반주는 장면의 분위기에 맞는 음악을 연주해야 하고 타악기 반주는 배우의 동작, 대사, 노래, 춤, 무예에 따라 시작과 끝을 명확히 하고 박자를 확실하게 지켜야 한다. 관현악기로는 호금胡琴, 월금月琴, 적자笛子 등이 있는데 일반적으로 경호는 남성의 반주를, 이호는 여성의 반주를 맡는다. 타악기로는 고鼓, 대라大鑼, 소라小鑼, 발鈸 등이 있고 소고 연주지휘자로서 음악의 빠르기를 결정한다. 과거의 합주단은 청중이 잘 보이도록 무대의 오른쪽에 앉았는데, 현재는 청중이 안 보이는 무대 뒤나 오케스트라 좌석에 앉는다.

또한 경극에서는 배우의 목소리도 중요한 음악적 요소로 작용한다. 배우들이 노래를 부를 때 반드시 지켜야 하는 원칙은 단어가 가진 발음과 뜻을 정확하게 전달하는 것으로 배우들은 노래를 할 때 글자와 소리, 소리와 감정 간의 상호관계를 매우 중시한다. 이는 소리가 감정과 의사를 전달하는 표현수단이기 때문이다. 또한 경극에서 배우의 목소리는 등장인물의 성격과 특징을 나타내기도 한다. 따라서 경극에서의 배우의 목소리는 다른 부분들과 어울려 등장인물의 사상과 감정을 정확히 표현한다.

(4) 무대

경극은 시대와 지역에 따라 다양한 형태의 장소에서 공연되었다. 경극 공연을 위한 옛날 무대는 정사각형의 모습이었고, 앞뒤 양쪽에 모두 네 개의 기둥이 있었다. 무대 앞쪽의 기둥에는 일반적으로 유명한 서예가가 쓴 대련對聯(문이나 기둥 같은 곳에 써 붙이는 대구對句의 글귀)이 걸려 있었으며, 무대 뒤쪽의 기둥 사이에는 나무로 된 벽이 있고, 그 좌우에 각각 문이 있어 배우들의 등장과 퇴장에 사용되었다. 옛날에는 배우들이 등장하는 문을 '백호白虎문', 퇴장하는 문을 '청룡靑龍문'이라고 불렀다.

무대 뒤쪽의 기둥 사이에 있는 나무 벽 위로도 커다란 휘장이 드리워져 있었는데 당시에는 이것을 '수구守舊'라고 불렀다. 이 휘장이 대부분 붉은색이었던 이유는 극중 인물의 복장색깔과 가장 잘 어울렸기 때문이다. 무대 공연은 관례적으로 정방형 무대의 왼쪽으로 퇴장문에 가까운 구역을 '큰 쪽[大邊]'이라 하고, 무대의 오른쪽으로 등장문에 가까운 구역을 '작은 쪽[小邊]'이라 하였다.

경극무대

경극극장

경극 무대의 소도구들은 예나 지금이나 비교적 간단하다. 기본적으로는 책상 하나와 의자 두 개 정도로, 책상을 기준으로 무대 안쪽 구역을 '안마당'이라 하고, 무대 바깥쪽 구역을 '바깥마당'이라고 한다. 따라서 무대 안쪽에 놓인 의자를 '안마당 의자'라 부르고, 무대 바깥쪽에 놓인 의자를 '바깥마당 의자'라고 부른다. 배우들은 공연할 때 큰 쪽, 작은 쪽, 안마당, 바깥마당 등의 말로 공연 위치를 파악한다.

초기에는 극장을 '다원茶園'이라 불렀다. 당시의 극장은 주로 차와 간식을 팔고 간간이 연극을 하던 곳으로 말 그대로 차를 마시는 곳이었다. 손님은 찻값만 내면 자리에 앉아 차를 마시고 이야기하면서 연극을 감상할 수 있었다.

다원과 극장 같은 고정된 공연장 외에 개인 저택이나 여관 및 회관 등에서도 경극을 공연했다. 일부 권문세가나 부호들은 집안에 개인 공연장을 만들어 극단을 초빙하여 공연을 감상했고, 중국인들은 경조사가 있을 경우 여관이나 식당에서 친지들을 초대하여 행사를 치르는 습관이 있었기 때문에 여관이나 식당 또한 중요한 공연장이었다.

또 과거 북경에는 각 성 혹은 직업별로 회관을 지어 동향인이나 동업자들에게 편의를 제공했는데 이런 회관 역시 경극의 주요 공연 장소가 되었다. 예를 들어 새해 첫날 동향인들이 모여 단배식團拜式(여럿이 모여 단체로 하는 절)을 하고 경극을 관람하거나, 같은 해에 과거에 급제한 사람들을 축하해 주는 자리를 마련하여 경극을 관람하는 경우가 종종 있었다.

경극 개량 운동은 신해혁명을 전후로 일어났는데 그 결과 극장의 구조도 서양식으로 바뀌면서 관중을 수용할 수 있는 능력이 확대되었다. 그래서 800~1,000명 정도를 수용하던 기존의 극장이 2,000~3,000명을 수용할 수 있는 현대식 극장으로 변했다. 이러한 변화는 상해에서 시작하여 곧 북경에도 영향을 미쳤다.

(5) 의상과 분장

경극의 의상은 시대의 제약을 받지 않고 자유롭게 사용된다. 예를 들어, 각각 당대와 청대를 다룬 경극이라 하더라도 똑같은 의상을 사용하여 서로 다른 인물

을 묘사한다. 현재 우리가 보는 경극의 의상은 기본적으로 명대의 복식을 기본으로 하며 무대 공연의 필요에 의해 약간의 변형을 거쳤다. 의상과 장식품은 공연 분위기를 강조하고 각종 인물을 생생하게 묘사하기 위해 만들어졌다. 대표적인 남성 의상으로는 망포蟒袍(공단으로 만들고 용을 수놓아 행사나 의식이 진행될 때 국왕이나 재상, 고급 관리들이 입던 의상이다), 관의官衣(낮은 관리들이 입던 관원복이다), 사복私服(지위가 높은 인물들이 입는 옷으로 일종의 평상복이다), 습자褶子(일반적인 평상복이다), 팔괘의八卦衣(제갈공명 등의 인물들이 입는다), 부귀의富貴衣(헝겊 조각을 붙여 만든 거지 복장), 고靠(장군의 갑옷), 개창開氅(군대 내의 평상복), 전의箭衣(무장의 군장 중 하나로 전투에 나설 때나 행군 시 입는다), 마괘馬褂(전투에 나설 때나 행군 시에 입는다), 영웅의英雄衣(단기전 때의 복장으로 협객도 입는다), 태감의太監衣(환관의 저고리를 말한다) 등이 있고, 여성 의상으로는 봉의鳳衣(신분이 높은 여성이 입으며, 남성의 망포와 같다), 궁의宮衣(여성을 위한 장중한 복장으로 궁솔들이 입는다), 여피女帔(여성의 반관복으로 비교적 신분이 높은 부녀자들이 평상시에 입는다), 여대고女大靠(옥패영이나 번이화 등 여장군이 입는다), 전의전군箭衣箭裙(여 영웅의라고도 하며, 여협, 여도적, 여자 요괴 등이 입는다), 감견坎肩(소매가 없는 상의로 젊은 하녀들만 입는다) 등이 있다.

망포 관의 습자

팔괘의　　　　　　　　부귀의　　　　　　　　개창

고　　　　　　　　　전의　　　　　　　　영웅의

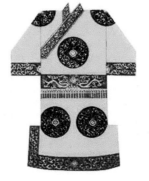

태감의

공연예술이자 시각예술인 경극은 관객에게 인물의 성격을 직접 제시하기 위해 화장을 한다. 경극을 보면 등장인물들이 마치 가면을 쓰고 있는 듯 보이지만 이는 기름을 섞어 직접 그린 것이다. 이처럼 경극에서 등장인물의 특징에 맞는 색깔을 얼굴에 그리는 것을 검보라고 하는데, 특히 정과 축은 검보臉譜(중국 전통극의 배우들의 얼굴 분장, 용모, 얼굴 생김새)를 많이 그린다.

경극의 화장은 기초 분장[俊扮]과 색조 분장[彩扮]으로 나누어진다. 기초 분장은 먹으로 눈 화장을 하고 얼굴에 연지를 바르는 간단한 화장으로 생과 단역의 배우들이 주로 사용하는 것이고, 색조 분장은 바로 검보(중국만의 특수한 무대 분장 예술의 한 영역이며, 중국의 전통 희곡인 경극의 인물 분장이다. 풍부한 장식성 도안 예술로 자리 잡은 검보는 중국문화가 응집되어 있는 매우 심오한 의미를 나타내고 있다. 인간이 자신의 얼굴을 분장하는 전통은 유구하며 그 형식의 기원은 가면과 밀접한 관계가 있다. 중국 전통 희곡인 경극은 연기자가 자신의 얼굴에 각 색의 특징을 살려 분장하고 무대에서 연기한다. 각 색에 따른 검보는 고정된 특정 형식과 색채를 가지고 있어서 배역은 그 형식과 색채에 따라 검보를 그리게 된다. 이는 인물의 성격 특징을 돋보이게 하며 동시에 이미 정형화된 선과 악의 효능을 나타낸다. 따라서 관중은 검보의 형식을 통해 각 색의 선과 악 등의 특징을 알 수 있다. 이 때문에 경극 분장인 검보는 '심령의 화면'이라고 불린다. 검보는 경극 배우의 인물 분장에서 한 걸음 더 나아가 검보 그 자체의 예술 영역으로 발전하였다. 검보를 전문적으로 그리는 화가가 자신의 영역을 개척하고 있을 뿐 아니라 생활에도 응용되고 있다)를 말하는 것이다.

검보는 하나의 주된 색상을 선택하여 인물의 개성을 드러내고 다른 성격을 보완하기 위해 몇 가지 보조 색상을 사용한다. 경극에서 검보로 사용되어 인물의 성격을 드러내는 색으로는 붉은색, 파란색, 검은색, 흰색, 노란색, 초록색, 자주색 등 여러 가지가 있는데 붉은색은 관우처럼 충성과 강직함 및 혈기 등을, 자주색은 근엄과 장중 및 정의감 등을 상징한다. 검은색은 이중성을 띠어 포청천처럼 웃음기 없이 엄숙하고 강경한 성격을 표현하기도 하고, 수호지 속의 이규李逵처럼 물불을 안 가리는 무모한 용기 등을 상징하기도 한다. 흰색은 조조처럼 간사함과 의심 많음, 흉악함, 포악함 등을, 파란색은 강직과 도도함을 상징한다. 또한 노란색은 문인일 경우 꿍꿍이가 있음을, 무장일 경우 용맹하여 전투에 뛰어남을 상징한다. 이 밖에도 초록색은 다듬어지지 않은 거친 용기를 상징하며, 황

금색은 위세와 장엄함을 의미한다. 신선이나 요괴 등의 배역에는 주로 황금색이나 은색을 사용한다.

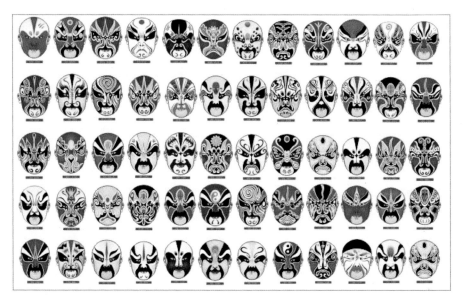

검보

검보는 중국의 전통희곡이 남긴 아름다운 예술품이다. 그러나 경극의 맥락이 사라진 지금, 검보는 더 이상 빛을 발휘하지 못하고 시대의 뒤안길로 사라지고 있다.

(6) 경극 감상과 관중

경극 발전 초기에는 관중이 주로 궁중 인사들과 문인 학사를 중심으로 한 상류계층이 대부분이었다. 그 후 정치와 문화의 중심인 북경의 경제가 발전하면서 상인들도 관중의 주요 구성원으로 편입되었는데 1900년대로 접어들면서 관중층에 새로운 변화가 생겨났다. 문인 학사들을 대신하여 신식 교육을 받은 교사와 학생들이 새로운 관중으로 등장한 것이다. 또 신흥 관료들과 노동자, 소상인, 신흥 자본가 등도 경극의 애호가가 되어 관중의 폭이 크게 확대되었다.

그러나 경극에 있어 최대의 변화는 바로 여성 관중을 허용한 일이다. 일찍이

청대 건륭연간(1736~1795년)부터 여성의 극장 출입이 제한되었는데, 150여 년 만에 이 제한이 없어지면서 공연 자체에도 변화가 생겼다. 이전까지 경극의 관중은 남성 위주였다. 그러나 여성관객이 증가하면서 단역의 지위가 노생을 뛰어넘게 되었으며 아울러 여성을 주인공으로 하는 공연이 큰 인기를 끌었다.

청말 민국 초에 이르기까지 경극은 노래 위주였다. 특히 분장을 하지 않고 특별한 무대 의상 없이 공연하던 청의靑衣(청의라는 명칭은 예전에 천한 사람이 푸른 옷을 입었던 데서 유래하였다) 배우는 노래에만 신경을 썼지 표정이나 동작 등은 크게 중시하지 않았다. 이 때문에 '연극을 듣는다[聽戱]'라고 했지 '연극을 본다[看戱]'라고 말하지 않았다. 이 때문에 '연극을 본다'라고 말하면 연극을 모르는 촌놈이라고 놀림을 당하기 일쑤였다.

청의 배역의 배우는 대부분 무표정한 얼굴이었으며 등장할 때에는 반드시 한 손은 배를 잡고 똑바로 서서 나왔다. 이는 단아하고 정중한 고대 중국 여성의 전형적인 모습을 대표한 것이다. 청말 민국 초에는 왕요경王瑤卿을 필두로 기존의 청의 배역을 새롭게 변화시키려는 노력이 시작되었다. 이들은 노래에만 치중했던 전통을 깨고 표정과 동작에도 신경을 써서 청의 공연의 폭을 넓혔다. 그로 인해 지금처럼 '듣는 것'과 '보는 것'이 결합된 형태의 경극 감상이 가능하게 된 것이다.

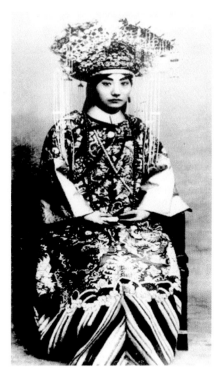

왕요경

경극의 관중 중에는 일반적인 감상자의 수준을 넘어서서 경극 공연에 적극적으로 참여하는 사람도 있었다. 이들을 일컬어 '표우票友(표우는 수준 높은 감상자로 경극 공연을 깊이 이해하며, 배우의 공연에 대해 실질적인 비평을 할 수 있는 사람들이었다. 이들이 곧 아마추어 배우 집단을 형성한다)'라고 했는데 표우와 함께 표방票房도 경극계에서 자주 사용되는 용어다. 표방은 경극 애호가들의 아마추어 조직이자 활동 장소로 일반적으로 귀족과 부호의 저택 안에 비교적 넓고 탁 트인 건물에 설치되었다.

표방 활동 초기에는 연기자들이 모두 관중을 등지고 공연했다. 표우의 대부분은 팔기八旗 자제와 문인들을 포함하여 왕가의 귀족이나 유명인사여서 함부로 신분을 드러내기를 꺼렸기 때문이다. 경극계로 뛰어드는 표우들은 대부분 예술적 감각이 뛰어났으나, 정식 극단 출신이 아니라는 이유로 다른 동료로부터의 멸시를 당하기 일쑤였다. 하지만 표우들 대부분이 청실의 귀족이거나 문인 관리들이어서 경극 배우의 사회적 지위를 높이고 문화적 소양을 풍부히 하는 데 나름대로 충분한 역할을 했다.

현대 경극

서구열강의 침탈과 청나라의 몰락으로 한때 주춤했던 경극은 이후 신해혁명辛亥革命과 5.4운동으로 변화의 불씨를 댕겼지만, 정치적 소용돌이가 있을 때마다 독자성을 잃고 정치 도구로 전락하였다. 이 시기는 문화와 예술작품에 담긴 사상성과 교육성에 치중한 나머지 예술성과 미감이 무시되었다.

경극도 예외는 아니었다. 중화인민공화국 수립이후 중국정부는 모택동이 연안에서 발표한 '문예강화(1942년, 문예강화는 문예와 정치는 불가분의 관계이며 무산계급의 예술을 표방한다는 것이다)'를 기준으로 전통극[京劇]과 현대극[話劇]에 대한 재정비와 활성화 작업에 착수하였다. 경극도 이러한 문예 정책의 영향을 받아 '경극의 개혁과 현대화'란 깃발 아래 전통양식을 이용하여 현대적 주제를 다룬 작품들이 생겨나기 시작했는데, 이후 1976년 문화대혁명이 끝날 때까지 중국 연극계에서는 공식적으로 4인방四人幫(문화대혁명 기간에 무소불위의 권력을 휘둘렀던 4명의 중국 공산당 지도자를 뜻한다. 마

오쩌둥의 부인이었던 장칭을 비롯하여 정치국 위원이었던 야오원위안, 중국공산당 중앙위원회 부주석 왕홍원, 정치국 상임위원 겸 국무원 부총리 장춘차오를 가리킨다. 1976년 9월 마오쩌둥이 사망한 지 한 달 만에 이들 사인방이 체포되면서, 문화대혁명은 막을 내렸다)이 선정한 여덟 편의 모범극樣板戲(모범극이란 '혁명 모범극'의 약칭으로 1969년 이후 강청의 지도 아래 모범작으로 선별된 여덟 편의 작품을 가리킨다. '지취위호산智取威虎山', '홍등기紅燈記', '사가병沙家兵', '홍색낭자군', '백모녀白毛女' 등 다섯 편이 현대 경극이고, 이 밖에 두 편의 발레극과 한편의 교향곡이 있다)만이 허락되었다.

지취위호산

홍등기

사가병

백모녀

청 왕실의 적극적인 후원과 개입 아래 모든 문화가 집중되는 북경에서 통일화와 규범화의 길을 걸었던 경극은 20세기 후반까지 굴절의 역사를 이어 왔다. 1964년 북경에서 열린 현대경극경연대회를 계기로 현대 경극은 중국의 문화계를 석권하여 예술의 새로운 선구자가 되었다. 인민의 영웅을 주인공으로 하는 내용과 등장인물의 현대화에 따라 상징적인 스타일이 줄어든 대신 연기는 사실적인 경향을 띠게 되었다. 대화는 알기 쉬운 현대 표준어를 사용했으며 얼굴에 그리는 선이나 여자 역할을 하던 남자 배우가 사라지고, 무대 장치를 사용하게 되었다. 보통 2~3시간의 장편이 대부분이었고, 극적 요소가 강해지면서 대화의 양도 많아졌으나 노래나 무용적인 동작, 화려한 액션은 변함없이 존재했다.

경극은 문화대혁명을 겪으면서 변질되어 전통을 상실했지만 등소평鄧小平 정권이 들어선 후에는 기존의 강압적 예술정책이 와해되는 가운데 문화대혁명기에 공연 금지를 당했던 레퍼토리가 다시 상연되고 표현적 기법 면에서 자유화가 이루어졌다.

경극의 지위는 중국의 개혁개방의 물결이 일어난 1980년대에 들어서면서부터 퇴색하기 시작한다. 각종 무도실武道室, 영화관, 텔레비전, 스포츠 경기 등에 자리를 내주고, 젊은 층의 관심을 끌지 못한 것이 주원인이었다. 또한 방송 기술이 발달함에 따라 경극 공연은 더욱 빛을 잃게 되었다.

그러나 이러한 경극의 퇴보 속에서도 중국정부는 계속적인 지원과 후원을 쏟아붓고 있다. 그중 하나가 바로 경극을 국보國寶로 지정한 것이다. 동시에 중국정부는 여러 가지 방법을 동원하여 경극을 보호하는 데 앞장서고 있다.

중국 문예계는 전통예술의 특성과 지방문화의 독립성을 인정하면서 경극을 비롯한 각종 지방극地方劇이 활성화되도록 애쓰고 있다. 뿐만 아니라 중앙정부와 각 성 정부가 협력하여 전통문화에 대한 재조명을 시도하고 있으며, 각급학교를 설립하여 인재 양성에도 힘쓰고 있다. 아울러 경극은 영화를 비롯한 현대적 예술 장르의 소재로 쓰이면서 200여 년 동안 지켜온 생명력을 면면히 이어가고 있다.

중국 전통의
그림자극

그림자극은 오래전부터 중국에서 행해졌던 민간예술로, 짐승의 가죽을 오려내 만든 인형과 불빛을 이용해 이야기를 시연하는 민간연극이다. 인형의 형상을 주로 당나귀 가죽으로 만들었다고 해서 옛날 베이징에서는 그림자극을 '뤼비잉驴皮影'이라고 불렀다.

전통적인 그림자극은 연출자들이 흰색 막 뒤에서 그림자극 인형을 조종하면서 현지에서 유행하는 노래를 통해 이야기를 서술하는 식으로 진행된다. 동시에 배경음악으로 타악기와 현악기를 연주해 고향의 향토 분위기를 표현한다.

과거 영화와 TV가 아직 발전하지 못했던 시기의 그림자극은 인기 있는 민간 오락 활동 중의 하나였다. 때문에 시골에서는 이와 같이 소박한 중국 한족의 민간예술 형식인 그림자극의 인기가 대단했다.

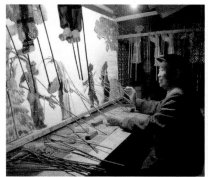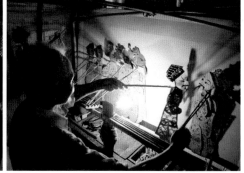

그림자극 공연방식

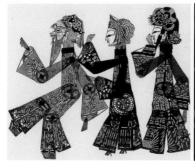
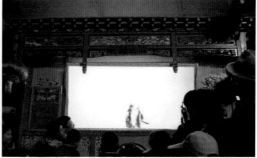

그림자극 그림자극 관람하는 관객

그림자극이란

그림자극은 단순히 인형예술에 속하는 것뿐만 아니라 일종의 정통 공예품이라 할 수 있다. 당나귀, 말, 노새 등의 가죽을 잘라내는 작업과 바느질, 페인트를 바르는 채색작업 등의 절차를 통해서 만들어진다.

뛰어난 공예와 재미있고 생동감이 있는 연출에 신경을 많이 쓰는 그림자극은 지역과 외부환경, 가죽의 질에 따라 그림자극 인형의 스타일이 달라진다.

그림자극 인형을 제작할 때는 우선 물에 담가 놓은 가죽을 얇게 긁어내어 마모시킨 뒤, 각종 인물의 모양을 가죽에 그린다. 다양한 공구를 사용하여 오려내는데 주로 양각을 사용하지만 음각을 사용하기도 한다. 가죽을 다 오려내면 색칠을 하는데 여성 인형의 머리 장식품과 옷에는 주로 꽃, 풀, 구름, 봉황과 같은 이미지를 무늬로 사용하고 남성은 용, 호랑이, 물, 구름과 같은 무늬를 사용한다. 색칠을 할 때는 주로 빨강, 노랑, 청색, 초록, 검정색 다섯 가지의 순색을 사용한다.

하나의 그림자극 캐릭터에서 긍정적인 인물의 표현은 5가지로 제작하고 부정적인 인물의 표현은 7가지로 제작한다. 그림자극의 등장인물은 주로 남자 역할(생生), 여자 역할(단旦), 난폭하고 간사한 역할(정淨), 익살꾼 역할(축丑)이다.

그림자극 인형의 크기는 약 10cm에서 55cm 정도 되는 것까지 다양하다. 인형의 머리 부분과 팔다리는 따로 분리하여 만들고 움직임을 표현할 때 편리하도록 각 부분을 실로 연결한다. 연출자는 인형 하나를 조종할 때 5개의 대나무 막

대기를 사용하는데 손으로는 빠르고 능숙하게 인형을 다루면서 입으로 말하고 노래하며 발로는 북을 치기도 한다.

그림자극이 연출되는 막은 1㎡의 크기의 동유로 문지른 흰색 거즈 천으로 빳빳하고 구김이 없으며 투명하다. 그림자극이 연출될 때 인형은 막과 달라붙어서 움직이기 때문에 인형의 모양과 울긋불긋한 색채가 생생하게 나타난다. 그림자극의 공연도구들은 작고 휴대성이 편리한 동시에 장소에 제한도 없기 때문에 언제 어디서나 관객들이 즐길 수 있다.

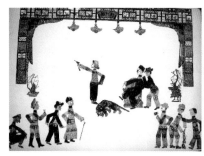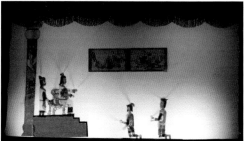

그림자극

중국의 그림자극이 전 세계에 알려진 시기는 원나라(1260~1370년) 때부터다. 당시 외국인들은 중국의 그림자극을 매우 인상적으로 보았으므로 '중국영등中國影燈'이라고 부르기도 했다.

청나라(1616~1911년) 때 그림자극은 크게 유행했다. 지역과 상관없이 그림자 인형극의 연기와 노래곡조뿐만 아니라 인물형상의 제작도 인기를 끌고 있었다. 그러다 청나라가 멸망하면서 그림자극의 유행도 막을 내렸다. 그 후 1949년 중화인민공화국이 건국되면서 전국 각 지역에 잔존했던 그림자극 극단들과 연출자들이 다시금 적극적인 활동을 할 수 있게 되었다. 1955년부터는 전국적으로 그림자극 합동 연출이 진행되었을 뿐만 아니라 외국에 나가 방문 연출도 하여 문화예술적인 교류활동 면에서도 성과를 얻곤 했다. 하지만 문화대혁명(1966~1976년)을 겪으면서 그림자극은 또 한 번의 쇠퇴기를 맞이했다.

그림자극의 역사

사료의 기록과 민간에 전파된 상황을 살펴보면 그림자극의 역사는 전국 시대로 거슬러 올라갈 수 있다. 『흑경黑經』에서는 '바늘구멍으로 모양 만들기(針孔成像)'의 원리로 기록되어 있다. 사람들은 가죽이나 종이로 인형을 만들었고, 벽에 빛을 비추어 그림자 모양을 만들어 즐거움을 느꼈으며, 이것이 그림자극에 반영되었다. 그림자극의 시초라고 말할 수도 있다.

또 다른 기록에는 2천여 년 전 서한西漢시대, 즉 현재의 섬서성陝西省 일대에서 시작되었다고 말한다. 한무제漢武帝의 아내인 이부인이 병으로 죽자 상심이 컸던 한무제는 정사를 제대로 볼 수 없었다. 대신 리소옹李紹翁은 어느 날 길에서 아이들이 가죽 인형을 가지고 노는 것을 발견했다. 바닥에 생긴 인형의 그림자가 마치 살아서 움직이는 것 같았다. 리소옹은 이에 아이디어를 얻어 종이로 이부인의 인형을 만들고 색을 칠한 후 손과 다리에 나무 막대기를 붙였다. 밤이 되자 등 앞에 백색 포를 펼쳐 이부인의 인형 그림자를 만들어냈다. 황제는 이에 크게 기뻐하며 인형에 손을 떼지 못했다고 한다. 『한서漢書』에 기록된 이 사랑 이야기는 그림자극의 시초로 여겨지고 있다.

중국 고대인들은 종이를 오려 만든 형상을 천에 올려놓아 생기는 그림자를 죽은 사람의 그림자라고 여겼다. 이를 '그림자 초혼술(弄影招魂術)'이라고 믿는 고대인들은 사람은 육체와 영혼이 결합되어 생긴 존재라고 믿었다. 또한 "사람이 죽은 후 영혼은 귀신으로 변한다고 믿었고, 사람이 살아 있는 동안에 있던 영혼이 죽기 전에 어떤 이유로 인체를 이탈한다고 믿었다. 그래서 사람들은 초혼술招魂術을 즐겨 하게 되었다"고 한다.

아이가 울음을 그치지 않거나 너무 놀란 경우, 병이 난 경우 사람들은 이 초혼술을 이용해 병을 치료했다. 이를 통해 한대에는 진정한 의미의 그림자극은 아직 나타나지 않았음을 알 수 있다. 한대의 '그림자 초혼술' 전설이 후에 그림자극의 형태와 비슷하다고 하지만, 그림자극과는 직접적인 관련이 없기 때문이다. 그림자극의 도구는 양이나 당나귀 가죽에 모양을 새긴 가죽 인형이고, 후에

색칠을 하고 장식을 더해 사람의 선과 악, 아름다움과 추함을 나타냈다. 일정한 형태의 그림자극이 갖추어지기까지는 문학적 요소가 필요하다.

당대唐代에 이르러 사회가 번영하자 자연히 도시가 생겨나고 시민 계층이 생기게 되었다. 시민 계층은 농민처럼 농사를 짓지 않아도 됐기 때문에 시간이 많았다. 그래서 오락 활동이 활발히 일어나게 되었다. 당나라 시대의 '교방敎坊'은 음악, 가무, 잡기의 훈련, 연출 등을 전문적으로 맡아서 한 곳으로, 전문적 오락 장소의 시조라 할 수 있다. 또한 예전 노래는 단지 관객들이 듣고 즐기기만 했는데, 후에 노래에서 이야기가 생겨나게 되었다. 당대에 사詞, 전기傳奇 등 통속문학이 유행하게 된 것도 '이야기를 사람들에게 보여주는' 그림자극이 문학적인 요소를 갖추기 시작했기 때문이다.

그러나 당시 당나라에 종이 오리기, 양피 조각 인형 등이 유행했지만 야시장이 존재하지는 않았다. '야시장夜市場'을 금지하는 규정 때문에 해가 지는 시간이면, 길, 골목, 성문은 모두 닫혔고, 등도 꺼져 엄격하게 통제되었다. 그림자극을 연출하기 위해서는 어두운 환경이 필요하다. 어둠 속에서 조명이 막에 비쳐야 그림자가 생겨날 수 있기 때문이다. 당나라에서는 거의 야시장이 없었기 때문에 밤이면 시민들이 각자 집으로 돌아가고, 교방도 문을 닫았다. 이러한 상황에서는 그림자극을 열 만한 시장이나 조건이 형성되지 않았다. 더군다나 당나라 문헌 중에는 그림자극에 대한 기록이 많지 않았다. 이는 그림자극이 당나라 시절에는 유행하지 않았다는 것을 반영한다.

송대에 와서 더욱 큰 도시가 생겨났고, 시민 계층도 발전하여 생활수준이 한층 더 좋아졌다. 문학도 더욱 발전해서 '설화說話' 예술이 성숙했고, 각종 오락 활동도 활발하게 전개되었다. 또한 '와사瓦舍(유흥가)'라는 새로운 형태의 오락 장소가 등장하였다. 그림자극과 설창說唱예술이 결합하여 시민들이 즐기는 오락거리가 되었다.

더 중요한 사실은 송대에는 야시장이 있었다는 것이다. 당대에는 기념일에나 야시장이 열렸는데, 송대에는 거의 매일 밤마다 시장이 열렸다. 이와 같이 그림자극이 출현할 수 있는 조건이 완벽히 갖추어졌다. 최초로 그림자극을 전문으로 공연하

는 와사는 '회혁사會革社'로 송대의 문헌 '사무기원事務紀原'에 기록이 남아 있다.

송대의 '도성기승都城紀勝'이라는 책은 그림자극 제작 재료의 변화를 설명하고 있다. 그 내용은 다음과 같다. "처음 수도 사람들은 종이에 조각했는데 후에 종이는 채색된 가죽(양피)으로 변했다. 여기서 말하는 수도 사람들은 북송北宋의 수도, 즉 현재의 개봉開封을 말한다. 송대의 유명한 풍속화가 장저두안張擇端의 작품 '청명상하도淸明上河圖'에서는 그림자극과 관련된 풍경을 많이 발견할 수 있다."

도성기승 청명상하도

송대 그림자극의 발전은 인형을 조각하는 장인들을 봐도 알 수 있다. 송대 '무림구사武林舊事'의 '소경기小徑紀'에서는 '족영인鏃影人'이라는 사람이 나오는데 활촉으로 무늬를 새겨 그림자 인형을 만드는 사람을 말한다. '무림'은 남송南宋의 수도 임안臨安으로 현재의 항주杭州를 말한다.

원대元代에는 중국 희극이 발전한 황금기이다. 원대의 잡극雜劇과 산곡散曲은 최고 번영기를 맞이했다. 원대 통치자는 그림자극을 궁정과 군대에서 쓰이는 오락으로 정했다. 징기스칸成吉思汗의 군대가 광활한 동아시아 대륙으로 원정을 나갈 때 중국의 그림자극이 페르시아 등 아랍 국가로 전해졌고 후에는 터키까지 전파되었다. 동남아시아에도 일부 전래되었다. 14세기 초 페르시아의 역사학자 래쉬덱(Rashideg)은 그림자극의 교류와 관련된 흥미로운 자료를 기록하고 있다. "당시 징기즈칸의 아들이 징기즈칸의 후계자가 된 이후 연기자들을 페르시아로 파견해

은막 뒤의 희곡(그림자극을 말한다)을 연기하게 했다.”

명대明代의 그림자극은 도시와 농촌에서 유행했으며, 모든 계층의 사랑을 받았을 뿐만 아니라 문화계층의 추천을 받아 명대의 유명한 문언소설文言小說 「전등신화剪燈新話」의 작가 쥬유瞿佑는 그림자극을 찬양하는 시를 짓기도 했다.

그림자극이 최대 번영한 시기는 청대淸代의 강희제康熙帝와 건륭제乾隆帝 시기이다. 청대의 많은 관료와 대신들은 모두 그림자극 장치를 가지고 있을 정도였다. 많은 그림자극 연기자들이 시대를 거쳐 가며 가업을 이었고, 인재를 배출해냈다. 그림자 인형의 제작에서부터 그림자극의 연기 기술, 창법, 유행 지역 등 모두 전성기를 이루었다. 많은 명문 귀족, 향신 귀족 모두 유명 조각사를 초빙해 그림자 인형을 만들고, 보관 상자를 제작하고, 자신만의 그림자극 연기자를 소유하는 것을 영광으로 여겼다.

그러나 청대 후기 일부 지방 관리들은 그림자극이 열리는 야시장에서 민중 봉기가 일어날 것을 우려해, 그림자극을 엄금했으며, 그림자극 예술가들을 붙잡아 가두기도 했다. 일본의 중국침략 이후로는 사회 불안과 내전으로 민중의 생활이 불안해졌기 때문에 그림자극은 쇠퇴의 길을 맞게 되었다.

1949년 중화인민공화국이 건국된 후, 전국 각지의 그림자극 극단과 연기자들은 새롭게 부활했다. 1955년 전국 각지의 성, 시에서 그림자극 합동 공연이 열렸으며 여러 차례 해외 공연을 나가 문화 교류의 성과를 거두기도 했다. 하지만 문화대혁명시기(1966~1976년) 다시 10년간의 재난으로 거의 민간에만 남아 있던 그림자극이 몰살되고 대가 끊어지게 되었다.

개혁 개방 후에는 전통문화가 부흥될 수 있는 정치적 환경이 조성되었지만, TV와 영화 등 새로운 과학 기술과 오락 형식이 생겨나게 되면서 그림자극은 여전히 도약할 수 있는 기회를 찾지 못하게 된다. 그림자극이 생존할 수 있는 유일한 방법은 바로 그림자극 예술이 새로운 시대에 부합하는 현대인들에게도 받아들일 수 있는 새로운 예술로 거듭나는 것이다.

중국의 그림자극은 18세기 중엽 유럽에 전파되었다. 기록에 따르면 1767년, 프랑스의 한 선교사가 중국의 그림자극의 전체 형식과 제작 과정을 프랑스에 가

져가 인기를 얻어 크게 유행하게 되었다. 당시 중국의 그림자극은 프랑스에서 '중국등영(中國燈影)'이라 불리며 크게 유행했다. 후에 프랑스인이 이를 개조해 '프랑스등영(法蘭西燈影)'이 되었다. 1776년에는 영국에까지 전파되었다.

1774년 독일의 문호 괴테는 전시회에서 독일 관중에게 중국의 그림자극을 소개하기도 했다. 18세기 외국 선교사들은 당산과 북경의 그림자 인형을 가져갔다. 그림자극의 조각 예술을 중국 민간의 공예미술품으로 여겨서 가져가기도 했다. 그림자극의 연출에 쓰이는 독특한 형식을 연구하고 더욱 흥미를 가지게 되어 전체 조작 방식을 본국에 소개하기도 했다.

중국의 그림자극은 희극, 미술, 음악 등 각종 예술 기법을 결합한 표현 방식으로 유구한 역사를 가졌으며, 최초로 서양에 전파된 전통 예술이자 중국 초기 애니메이션의 표현 방식이다.

그림자극의 인물 역할

전통문화에서 말하는 완벽한 인격이란 신념, 가치관, 품행, 지혜, 의지력이 다섯 가지 요소가 조화를 이루는 인격이다. 이 5가지 요소는 완벽한 인격의 기준이 되며 한 사람의 정신세계와 인격적 매력을 구성하게 된다. 이는 전통적인 진, 선, 미의 추구이자 현대인들이 이상적으로 생각하는 인격의 경지이다. 그림자극의 등장인물들은 특히 이러한 완벽한 매력을 잘 드러내고 있다.

그림자극의 인물 특징은 지역에 따라 다르다. 넓은 범위에서 보자면 서북과 동북 지역으로 나눌 수 있다. 지방마다 독립적이고 완벽한 미학을 가지고 있기 때문에 두 지역 모두 중국 그림자극 캐릭터를 대표할 수 있다. 섬서(陝西) 지방으로 대표되는 중국 서북 지역의 전통적 캐릭터는 섬세하고 수려한 특징을 가진다.

그림자극의 전통적인 프로그램도 굉장히 다양하다. 극중의 인물도 황제, 관료, 비, 궁녀, 장군, 병사, 서생, 부인, 아가씨, 하인, 노인, 아이, 신선, 도사, 마귀, 요녀, 시대 인물 등 다채롭고 다양하다. 이러한 인물들은 생生(남자 역할), 단旦(여자 역할), 정淨(난폭하고 간사한 역할로 화검花臉이라고도 한다. 얼굴에 각종 화장과 도안을 색칠한다), 축丑(익살꾼

역할로 눈, 코 주변에 흰색 분칠을 하고 화장을 하기 때문에 삼화검三化臉이라고도 한다)으로 나뉘며 각자 정해진 얼굴 분장을 통해 인물의 강인함, 부드러움, 추악함과 선악, 충신과 간신을 나타낸다. 예를 들어, 우아하고 아름다운 생, 단 역할에는 얼굴 형태만 남기고 양각으로 파내어 백색의 순결함을 강조한다. 화검花臉이나 축 역할에는 얼굴 전체를 그대로 남기고 음각으로 표현해 전체 얼굴 표면에 각 형태와 색채를 표현할 수 있다. 양각, 음각 표현을 다 사용하면 그림자를 보여주는 창문에 색채의 차이가 뚜렷하게 드러나 시각적 효과가 매우 크다.

생生 단旦 정淨 축丑

　흉악한 인물이나 노인의 캐릭터는 얼굴 전체를 그대로 남기고 음각으로 표현하는 경우가 많다. 얼굴 형태만 남기고 양각으로 파내는 경우도 있는데, 이럴 때는 노인이나 흉악을 표현할 수 있는 선을 더 추가해야 한다. 머리 모양, 머리 장식, 모자, 복장은 인물의 신분에 따라 정해진다. 일부 특정 인물이 전용 복장을 사용할 뿐, 대다수는 옷을 같이 사용한다. 같은 옷을 입었어도 신분을 표현하는 머리카락이나 수염을 붙이면 다른 사람이 된다. 그림자극의 인물 설계에는 중국 고대 벽화, 불상, 희곡 분장, 희곡 복장, 민속 복장, 종이 오리기 등 민간예술의 정수가 담겨 있으며, 생동감 있고 아름다운 인형은 국내외에서 감탄을 자아내며 박물관에도 보존되어 있다.

　중국예술사에서 그림자극의 예술적 품격은 빼놓을 수 없는 핵심 부분이다. 그

림자극에서의 은막 표현 형식을 완성하기 위해 하나의 완벽한 미학을 만들어냈다. 추상과 사실의 결합을 통한 기법을 통해 얼굴 분장과 장식에서 오는 생동감과 과장된 이미지, 유머를 완벽히 표현해냈다. 순박하고, 투박하기도 하며, 세심하고 낭만적이기도 하다. 또한 뛰어난 세공 실력, 풍부한 색감, 팔과 다리를 움직이는 기법은 사람들의 눈을 즐겁게 하였고, 예로부터 예술성도 인정받고 있다.

중국 영화의
발전

중국어 공부를 시작하게 된 많은 사람들이 가장 처음 중국문화를 접한 것은 다름 아닌 영화라고 한다. 그중에서도 1970~80년대에 우리나라에서는 홍콩영화가 큰 붐을 일으켰기 때문에 중국 하면 '무협영화'라는 이미지를 떠올렸다. 그러나 최근 중국대륙에서도 영화산업이 주목을 받으면서 외국으로 많은 영화를 수출하여 우리나라 사람들도 중국의 작품성이 높은 좋은 영화를 접할 기회가 많아졌다.

1896년 8월 11일 상해上海의 '우일촌又一村'에서 외국에서 들여온 영화를 상영하였는데, 외국영화이기는 하지만 이 영화가 중국에서 방영된 최초의 기록이다. 이는 1895년 12월 28일 영화가 탄생한 지 불과 반년 정도가 지난 시기였다. 중국인들은 그것을 '서양영희西洋影戱(서양 그림자극)' 혹은 '전광영희電光影戱'라고 불렀다. 이후에는 '영희影戱'라고 통일해서 불렀다. 그리고 1897년 9월 5일 상해에서 출간된 『유희보』에 실린 「관미국영희기觀美國影戱記」라는 글에서 다원 속에 방영된 영화의 줄거리와 작자의 관람 뒤의 느낌을 상세하게 적었다. 이 글은 오늘날 중국 최초의 영화비평문이다.

최초의 중국 영화는 1905년 북경풍태北京豐泰 사진관에서 촬영한 <정군산定軍山>이었다. 이 영화는 북경 오페라의 한 장면을 필름에 찍은 단편이다. 극영화 형식을 제대로 갖춘 첫 영화는 상해에서 1916년에 만든 <고통받는 연인>이었다.

정군산

 초창기의 중국 영화는 경극이라는 연극의 전통과 서구영화의 영향이 뒤범벅
된 상태였고, 1920년대의 영화 경향은 도피주의라고 일컬어지는 오락물 중심이
었다. 1922년부터 1926년까지 중국 전 지역에 문을 연 영화사가 175개가 있었
고, 상해에만 145개가 있었다. 많은 영화사가 출현함으로 해서 중국 영화의 첫
번째 강성시기를 이루었다.

 1930년대의 중국 영화는 영화미학에 눈을 뜬다. 그래서 본격적인 영화의 시작은
1930년대부터라고 할 수 있다. 특히 1932년 좌익영화운동이 시작되면서 중국 영화
는 매우 빠르게 성장하였다. 그러나 중일전쟁 발발로 인해 다소 위축되기도 하였다.
항일전쟁 과정에서 많은 영화인들은 항일운동에 참가하기도 하였지만 일부 영화인
들은 홍콩으로 이주함으로써 이후 홍콩 영화발전에 커다란 역할을 하였다.

 신중국新中國이 건국한 이후 중국의 대중문화는 소련이나 동부유럽과의 교류활
동 이외에는 뚜렷한 교류가 없었다. 1980년대 개혁개방 정책은 중국 대중문화산
업의 발전을 가져다주었다. 홍콩, 대만, 일본에서 만든 문화상품 중 정치적 의미
가 담기지 않은 것들이 중국으로 유입되었고, 이는 중국의 출판, 영화, 드라마,

대중음악 등 중국의 대중문화발전에 중요한 영향을 주었다.

이 시기에 점점 다른 나라와의 교류가 시작되는데, '항대港臺'라고 불리는 단어는 홍콩香港과 대만臺灣의 합성어로서 홍콩과 대만의 대중문화가 개혁개방 초기의 중국 대중문화에 많은 영향을 주었다. 그러나 중국과 대만의 갈등은 대중문화의 교류에도 직접적인 영향을 주었는데, 영화나 드라마의 주제는 대체적으로 역사극, 무협 혹은 남녀 간의 사랑 등으로 한정되었다.

근래 중국에서는 외국과의 영화합작 사업이 증가하고 있는데, 이는 중국 정부가 정책적으로 지원하고 있기 때문인데, 이러한 정부 차원에서의 지원은 중국 정부가 대중문화를 하나의 문화산업으로 간주하였다는 것을 입증하는 것이다.

그러나 중국에 영화가 유입되어 초기 상해를 중심으로 발전할 때 중국의 영화산업은 거의 서양세력에 잠식되어 있었다. 중국 정부는 영화의 선전효과와 산업적인 수익을 알고 난 이후부터 내수 영화시장을 되찾고, 보호하기 위해 영화산업을 지속적으로 정부의 통제 아래 두며 관리 감독했다.

1978년 개혁개방, 그리고 1993년의 제1차 시장화 개혁 이후에도 침체 국면을 면치 못했던 중국 영화산업은 산업화와 시장화 개혁이 본격화된 2003년을 전후해서 급속히 성장하기 시작했다. 중국 정부와 영화계는 WTO에 의한 영화시장 개방 이후부터 폭발적인 성장세를 보여주고 있다. 현재 중국영화는 중국 내에서 수많은 관객을 동원하고 있을 뿐만 아니라 세계 영화계에서도 인정을 받고 있다.

다음은 중국 영화의 발전과정을 세대별로 감독을 중심으로 설명하고, 중국 영화에서의 한류와 홍콩영화에 대해 소개하고자 한다.

중국 영화감독 세대분류

중국에서는 영화감독을 세대별로 구분한다. 현재 1세대부터 5세대까지로 구분하고 있는데, 최근 활동하는 감독들은 5.5세대 또는 6세대로 부르기도 한다. '대代'의 구분은 '제5세대第五代'의 등장과 관련이 있다. 즉, 북경전영학원北京電影學院 78학번을 5세대로 지칭하면서부터, 그 외의 감독들을 몇 세대로 분류하고 구분

하기 시작하였다.

 제1세대는 1905년에서 1930년대에 활동한 감독이고, 제2세대는 1930년에서 1949년 사이에 좌익영화운동을 하였으며, 제3세대는 중국 건국 이후의 제1세대를 칭한다. 제4세대는 문혁文革 이전에 북경전영학원을 졸업한 학생들이 주체가 되어 활동하는 그룹이었다.

1956년의 북경전영학원

현재의 북경전영학원

1) 제1세대 감독

제1세대 감독은 중국 영화의 개척자들로서 1905년에서 1930년대에 주로 활동하였다. 제1세대 감독은 약 100여 명이 되는데, 주요 감독은 장스촨張石川, 정정치우鄭正秋, 단두위但杜宇, 양샤오중楊小仲, 샤오쥐옹邵醉翁 등이다.

이들은 중국영화의 선구자로서, 매우 척박한 영화촬영 조건과 영화제작 경험이 거의 없는 상황에서도 많은 영화를 창작하였다. 이 시기의 영화는 대체적으로 5·4신문화운동의 영향을 받았고, 반봉건적인 민주사상을 다루고 있다. 이들의 특징은 전통적인 희극관념으로써 영화를 만들었다는 점이다.

제1세대 감독 중 장스촨과 정정치우는 중국의 최초 단편영화인 <난부난처難大難妻>와 최초의 장편영화인 <흑적원혼黑籍寃魂>, 최초의 유성영화인 <가녀홍모단歌女紅牡丹>, 최초의 무협영화인 <화소홍련사火燒紅蓮寺>를 만들었다.

난부난처　　　　　　　　　　　　　화소홍련사

가녀홍모단

2) 제2세대 감독

제2세대 감독은 1930~1940년대에 활동하였다. 1930년대 이후 항일전쟁과 국공 내전 등을 경험한 세대로서, 민족주의 정신이 강하게 나타난다. 제2세대 감독들은 중국 영화를 무성극에서 유성극으로 전환시켰고, 가장 커다란 업적은 중국 영화가 단순한 오락에서 벗어나서 비교적 심오한 사회생활을 반영하기 시작하였다는 점이다.

예술적으로 보면, 2세대 감독들의 특징은 사실주의寫實主義이다. 이들은 점차적으로 영화예술의 기본적인 규율을 만들기 시작하였다. 대표적인 감독은 차이추성蔡楚生, 정쥔리鄭君里, 페이무費穆, 우용강吳永剛, 상후桑弧, 탕샤오단湯曉丹 등이다. 차이추성의 대표작은 <어광곡漁光曲>과 <일강춘수향동류一江春水向東流>이다. 이 두 영화는 1930~1940년대의 중국산 영화 중에서 가장 높은 수준이라 할 수 있다.

한편 좌익영화운동左翼電影運動은 중국 제2세대 감독의 활약기에 나타나는데, 좌익영화운동을 또 신흥영화운동新興電影運動이라고도 부른다. 대표적인 작품은 우용강의 <신녀神女>, 샤옌夏衍의 <춘천春蠶>, 페이무의 <성시지야城市之夜>, 쑨위孫瑜의 <대로大路>, 주시린朱席麟의 <자모곡慈母曲>, 스동산史東山의 <여인女人>, 차이추성의 <어광곡漁光曲> 및 선시링沈西苓과 위앤무지袁牧之의 <도이겁挑李劫> 등이다. 당시에는 만萬씨 형제의 만화영화인 <구정탐拘頂探>과 <저항低抗>이 있는데, 형식상으로는 1930년대 일본 만화영화의 영향을 받았다.

| 신녀 | 춘천 | 성시지야(1933) |

대로(1935) 자모곡 어광곡

일강춘수향동류

3) 제3세대 감독

제3세대 감독은 건국 이후 활동하였으며, 사회주의적 및 사실주의적 색채가 강하다. 영화를 제작할 때 주로 민간 이야기를 많이 다루었고, 회화적이며 시적 정서가 두드러진다. 제3세대 감독 중에는 청인成蔭, 수이화水華, 추이외이崔嵬, 시에티에리謝鐵驪, 시에진謝晉 등이 유명하다. 이들 감독은 현실주의적 관점에서 생활의 본질을 나타내고자 하였다. 이들은 영화에서 시대를 반영하고 사회모순을 표현하고자

노력하였다. 또한 민족풍격, 지방특색, 예술적 함의 등을 나타내고자 하였다.

제3세대 감독의 활약 시기는 다시 3단계로 나눌 수 있는데, 제1단계는 1949년 중국 건국부터 1965년 문화대혁명이 발발하기 이전이다. 이 단계에서는 중국 영화의 작품으로는 청인의 <남정북전南征北戰>, 수이화의 <백모녀白毛女>, 추이외이의 <청춘지가靑春之歌>, 시에티에리의 <조춘이월早春二月>, 시에진의 <여감오호女監五號> 등이 있다. 이 시기에 제3세대 감독이 형성되었다. 제2단계는 1966년부터 1976년까지로 문화대혁명 기간에 해당되며, 중국 영화의 정체시기에 속한다. <창업創業>과 <해하海霞>, <섬섬적홍성閃閃的紅星> 등을 제외하고는 대체적으로 줄거리가 별로 없다. 제3단계는 문화대혁명이 끝난 시기이다.

백모녀

조춘이월

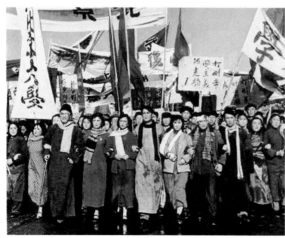

청춘지가

해하

섬섬적홍성

4) 제4세대 감독

제4세대 감독은 제5세대 감독들과 동시대 감독으로 분류된다. 왜냐하면 제4
세대 영화인의 대다수는 문혁 이전에 북경전영학원을 졸업한 사람들이기 때문
이다. 이 시기의 주요 감독은 시에페이謝飛, 정동티엔鄭洞天, 장누완신張暖忻, 황지엔黃建
등이 있고, 대표적인 작품은 장누완신의 <사구沙鷗>, 정동티엔과 쉬구밍徐谷明의
<린쥐鄰居>, 우이궁吳貽弓의 <성남구사城南舊事> 등이 있다.

그들은 졸업 후에 문화대혁명을 접하게 되었고, 그들의 창작활동은 1978년에
야 비로소 시작되었다. 1966년 문화대혁명이 발발하면서 1965년에 43편에 달하
였던 영화제작 편수가 1966년에는 12편으로 줄어들었고, 1967년부터 1969년까
지는 한 편의 영화도 제작되지 않았다.

시대적 한계 때문에 제4세대 감독들은 소련 이외의 영화를 접할 기회가 없었
다. 그러나 문화대혁명이 끝난 뒤 이들의 창작활동은 중국 영화의 부흥을 가져
왔다. 농촌은 점점 제4세대의 작품의 중심소재가 되었고, 이들이 농촌을 중국 사
회의 축소판으로 삼아서 표현한 수법은 제5세대 감독들에게 영향을 주었다. 그
러나 이들 중청년 감독은 결국 문화대혁명에 의해 한창 활동해야 할 나이에 활
동을 하지 못하였고, 그들이 '잃어버린 청춘'을 되찾으려고 할 때, 제5세대 감독

들이 중국 영화 무대의 전면에 등장하였다. 그래서 이들을 '불후한 세대'라 부르기도 한다.

사구 린쥐 성남구사

5) 제5세대 감독

제5세대 감독은 1980년대 북경전영학원을 졸업한 젊은 감독들이다. 이들은 소년시대에 문화대혁명을 경험하였고, 어떤 사람들은 하방下放(산골 벽지로 쫓겨남)을 당한 경험이 있고, 어떤 사람들은 군인이 되기도 하였다. 개혁개방시대에 그들은 전문적인 훈련을 받았고, 새로운 열정을 갖고 영화계에 들어섰다.

1983년, 북경전영학원의 78학번 졸업생들이 광서영화제작사에서 '청년섭제조青年攝制組'를 설립하였고, <일개화팔개一個和八個>를 만들었다. 그들은 이 하나의 괄목할 만한 창작집단을 발족하여 작품을 만들게 되는데, 1984년에 천카이거陳凱歌에 의해 만들어진 <황토지黃土地>가 대표작이다. 이 영화는 중국 영화계에 충격을 주었고, 세계의 관심을 받았다. '제5세대第五代'라는 이름은 이렇게 하여 붙게 되었다.

제5세대 감독들의 작품은 주관성·상징성·풍자성이 특히 강하였다. 이들 감독은 비록 숫자는 적더라도 중국 영화계에 커다란 충격과 영향을 주었다. 주요 감독들은 천카이거, 장이머우張藝謀, 우쯔뉴吳子牛, 티엔주앙주앙田壯壯, 황젠신黃建新 등이다. 이 중 천카이거 감독의 <패왕별희覇王別姬>와 장이머우 감독의 <붉은 수수밭紅高粱>·<인생活着>·<귀주이야기>·<책상서랍 속의 동화一个都不能少> 등의 영화들

은 세계적으로도 매우 유명한 작품성이 뛰어난 작품들이다.

　1990년대 이후, 제5세대 감독들은 과거의 변두리에서 현재의 중심이 되었고, 낮은 계층에서 상류로 올라간 이유로 인해 관념의 책임성, 예술의 창조성을 잃어버렸다. 게다가 생명과 생활의 신선한 경험을 잃어버렸다. 이런 시점에 영화창작활동을 하던 젊은 사람들이 중국에서 나타나기 시작하였다. 그들은 제5세대 감독들에 의해 영화계가 독점되던 시기에 새로운 출로를 모색하였다. 중국 영화를 새롭게 결속시키기 위해서 시대적 사명을 어깨에 짊어진 사람들이 바로 중국 영화의 제6세대이다.

일개화팔개

황토지

패왕별희

붉은 수수밭紅高粱

인생活着

책상서랍 속의 동화
一个都不能少

6) 제6세대 감독

제6세대 감독들 대부분은 1960년 혹은 1970년대에 태어났다. 1980년대에 북경전영학원과 중앙희극학원中央戲劇學院에서 교육을 받았으며, 1990년대에 두각을 보인 사람들이다. 이들의 사상의 성장, 기본적인 예술사상과 정치이념은 1980년대에 성장하였기 때문에, 그들의 사상과 예술취미는 1980년대의 유산이다. 이것이 제5세대와 근본적으로 다른 점이다.

주요 감독들은 장위엔張元, 장양張揚, 우원광吳文光, 허젠쥔何建軍, 관후管虎, 왕루이王瑞 등이다. 그들이 중심이 된 주변 유사한 청년영화인들을 하나로 묶는다. 따라서 '제6세대'라는 말은 단지 시공의 의미로서의 집합체이고, 문화자태, 창작풍격에서 서로 일치한 1990년대에 형성된 선각자, 책임성, 청춘성을 갖고 활동한 집단이다.

1990년 장위엔의 <마마媽媽>를 시작으로 하여, 자신들만의 영화를 만들기 시작하였다. 후쉬에양胡雪楊의 <류수녀사留守女士>, 장위엔의 <북경잡종北京雜種>, 관후의 <두발난료頭髮難了>, 루쉐창路學長의 <장대성인長大成人> 등의 작품이 대표적이다. 제6세대 감독의 영화에는 로큰롤(Rock and Roll)을 하는 사람, 예술가, 동성연애, 창녀 등 관심을 받지 못하던 주변 사람들을 영화에 담았다. 그리고 혼란한 감정의 분규, 망망한 추구, 자질구레한 묘사와 속어와 비어의 대사를 통해 도시청년의 성장 이야기를 묘사하였다. 한편 제6세대 감독들의 일부는 6·4천안문사건으로 인해 지하활동을 하게 되는데, 그래서 이들에 의한 영화를 '지하전영地下電影', 즉 '언더그라운드 영화'라고도 한다.

류수녀사

북경잡종

장대성인 두발난료

영화에서의 한류

중국과 홍콩, 타이완 세 지역에서 1990년대 후반부터 일기 시작한 한류韓流는
주로 가요와 드라마 분야에서 일어났으며, 영화 분야와 무관하게 진행되어 왔다.
물론 드라마에서 뜬 스타가 출연하는 것을 계기로 영화를 수입하기도 하는 등
긍정적인 영향을 끼치기는 했다.

그러다가 2001년에 <엽기적인 그녀>가 등장하면서 한국 영화에 대한 시각이
달라지기 시작했다. 이 영화가 수용된 양태는 세 지역의 영화산업의 현황과도
밀접하게 연관되어 흥미롭다. 2002년 <엽기적인 그녀>가 홍콩에서 개봉하면서
비슷한 시기에 중국어 자막이 들어간 불법 DVD가 중국과 타이완에서 발매되었
다. 이 영화는 홍콩에서는 1,400만 홍콩달러라는 성적을 올리며 흥행에 성공했
으나, 정식으로 개봉하지 못한 중국에서는 불법 DVD만 불티나게 팔렸다. 타이
완에서는 불법 DVD가 이미 발매되고 많은 사람이 본 뒤에 입소문이 좋게 나면
서 뒤늦게 극장 개봉에서도 1,100만 타이완달러를 기록하며 한국 영화 최초로

1,000만 타이완달러를 넘기는 흥행성적을 기록하는 이변을 보여주었다.

한국 영화의 인기는 1999년에 개봉한 <쉬리>가 히트한 홍콩에서부터 시작된다. 그 직전에 개봉한 <8월의 크리스마스>가 영화 팬들 사이에서 잔잔한 인기를 모은 뒤, <쉬리>가 상업적으로 성공하면서 한국 영화의 붐이 일어난 것이다. 그 뒤 1997년과 1998년에 홍콩에서 단 한 편도 개봉하지 못한 한국 영화는 2001년 17편, 2002년 22편, 2003년 18편, 2004년 13편 등으로 꾸준히 상영됐다. 그러나 2002년에 최고점에 다다른 뒤부터 한국 영화는 조로의 움직임을 보이고 있다. <태극기 휘날리며>(2003)·<올드보이>(2003) 등 기대작이 큰 성과를 거두지 못한 것이다.

엽기적인 그녀 8월에 크리스마스 태극기 휘날리며

중국에서는 처음에는 드라마 스타가 등장하는 영화들을 주로 수입했다. 1998년에 수입하여 개봉한 <결혼이야기>(1992)는 1997년에 중국에서 크게 히트한 드라마 <사랑이 뭐길래>의 주인공 최민수가 주연인 점이 크게 작용했다. 그 뒤 안재욱이 출연한 <찜>(1998)·<키스할까요>(1998), 김희선·장동건 주연의 <패자부활전>(1997) 등이 소규모로 상영되었으나, 이렇다 할 흥행성적을 기록하지 못했다. 한국 영화의 붐은 엉뚱하게도 불법 DVD에서 시작된다. 2002년 <엽기적인 그녀>가 폭발적 인기를 누리면서 한국 영화에 대한 관심이 증가했고, 그리하여 한국 영화는 미국 영화 다음으로 인기 있는 외국영화로 떠올랐다. 그러나 그 뒤에 극장에서 정식으로 개봉한 <무사>(2001), <클래식>(2003), <내 여자친구를 소개

합니다>(2004) 등의 흥행성적은 그다지 좋지 않았다. 그렇지만 워낙 한국 영화를 좋아하는 팬 층이 넓은 데다 소규모일지라도 극장에서 개봉하는 사례가 늘어나고 있기는 하다.

그렇다면 앞으로 한국 영화는 언제쯤 중국에서 제대로 상영될 수 있을까. 우선은 중국 내부의 법규와 제도에 대해 파악하고 거기에 맞는 돌파구를 찾아야 한다. 중국은 외부에서 진입하기 위해 뛰어넘어야 할 장벽이 높기 때문에 직접 수출하는 것도 중요하지만, 합작과 합자를 위한 제작사를 설립하여 자국 영화처럼 대접받을 수 있는 영화를 제작하고 극장에서 상영하거나 영화채널을 통해 방영하는 등의 방식을 다양화할 필요가 있다.

또한 한국 영화의 중국으로의 수출을 더욱 확대하려면, 중국 내부의 정책을 개선하는 것과 밀접한 연관이 있다. 특히 등급제를 신설하는 등의 정책을 통해 소재나 주제에 대한 수용 범위가 넓어지는 것이 한국 영화로서 매우 중요하며, 이 문제만 해결된다면 한국 영화가 중국에 수출되어 상영될 가능성은 매우 높다.

홍콩영화

1896~1932년까지는 홍콩의 영화산업이 싹튼 시기이다. 1909년 <옹기의 하소연> 등 무성 영화 2편이 상영되었는데 이는 북경보다 약 4년 앞섰다는 데 그 의미가 있다.

1930년대는 광동어廣東語 영화의 황금기라 불릴 만큼 다양한 장르, 스타 배우, 감독들이 대거 등장했다. 또한 중국대륙에서는 국민당정부가 모든 영화를 북경어로 제작하게 하자, 영화인들은 홍콩으로 옮겨 갔다. 특히, 홍콩이 영화제작에 좋은 조건을 갖추고 있었기 때문에 광동 출신 영화인들이 이주하여 영화를 제작하면서 홍콩은 광동어 영화의 중심지로 변모했다. 그리고 1960~70년대에 가장 강력한 영화사가 된 쇼 브라더스(원래 명칭은 천일영화사였으나 1936년에 남영영화사로 개명한 후, 1949년에 쇼와 그의 아들들이라고 다시 개명했다. 쇼 브라더스라는 명칭으로 확정된 것은 1957년의 일이다)는 1930년대에 당시 제작된 1/3 정도인 62편의 영화를 제작했다.

1941년부터 1945년 사이에는 일본이 홍콩을 침략하여 홍콩영화는 거의 제작되지 못했다. 일본 제국주의 시각의 영화만이 제작되었으며, 국공내전國共內戰으로 인해 상해의 영화인들이 대거 홍콩으로 들어오게 되었다. 이 시기에는 표준어와 광동어로 영화가 제작되어 홍콩이 상해의 역할을 대신하게 되었다.

신중국이 건국되자 우파 감독들은 홍콩으로 들어오게 되고 홍콩에서 좌파를 주장하던 감독들은 중국본토로 귀국하게 되었다. 이때 홍콩으로 들어온 상해 영화인들로 인해 홍콩영화는 문화적 민족주의와 서구화, 현대화의 경향이 나타났는데 이 시기의 영화를 난세영화(영화의 전개는 대부분 개인의 회고를 플래시백으로 보여주는 방식으로 이루어진다. 주로 전통 가치의 붕괴와 사상의 진공 사태를 다루며 평화를 갈구하는 내용을 담고 있다)라 부른다. 또한 쇼 브라더스가 표준어 영화에서 주도권을 가지게 되고 경쟁사인 케세이 그룹이 등장하여 이소룡李小龍과 성룡成龍 같은 인재를 발굴하기도 했다.

이소룡 성룡

1960년대는 홍콩영화가 산업화된 시대다. 이 시기의 가장 중요한 인물은 호금전胡金銓과 장철張徹로 검술과 쿵푸를 바탕으로 한 무협영화를 제작했다. 그들의 대표

작으로는 <황비홍黃飛鴻>, <백발마녀전白髮魔女傳>, <화소홍련사火燒紅蓮寺> 등이 있다. 특히 <황비홍>은 우리나라에서도 큰 인기를 누렸고, 시리즈물로도 제작되었다.

1960년대 중반 이후에 들어오면 텔레비전이 본격적으로 보급된다. 여기에 표준어 영화가 해외 배급망을 장악하고, 문화대혁명이 일어나면서 광동어로 제작된 홍콩영화(광동어 영화의 진부함이 관객의 외면을 받고, 여성 관객들은 tv의 보급으로 인해 tv에 흡수되고 남성 관객은 표준중국어 쿵푸 영화에 흡수된다)는 침체하게 된다.

1970년대에 들어서면 대중문화의 급성장으로 홍콩영화산업은 극심한 어려움을 겪었다. 그러나 세계적인 스타 이소룡의 등장으로 쿵푸영화가 다시 붐을 일으키게 되었고, 이와 함께 사회 문제를 반영한 광동어 영화가 젊은 관객의 관심을 끌게 되면서 영화도 부활하게 되었다. 또한 이 시기에는 코믹물도 많은 사랑을 받게 되는데 특히 성룡표 쿵푸 코미디(성룡표 쿵푸 코미디의 특징은 주인공이 초인적 능력을 가진 사람이 아닌 평범한 사람으로 각종 속어를 포함한 대사를 사용한다는 것이다)는 이소룡이 죽은 후 주춤하던 쿵푸영화에 코미디라는 새로운 장르를 결합시켜 많은 인기를 누렸다.

1980년대는 다양한 장르의 영화가 등장하는데 특히 귀신영화나 영웅영화(누아르, <영웅본색英雄本色>으로부터 시작된 홍콩판 액션, 스릴러, 현대물을 일컫는 것으로 한국의 영화 저널리스트들이 처음 쓰기 시작한 말이다. 홍콩누아르는 염세적이며 비관적인 세계관, 어두운 화면이라는 필름 누아르적 특징이 휘황찬란한 총격전, 화려한 영화적 기교라는 또 다른 스타일이 결합한 홍콩영화를 가리킨다. 홍콩누아르의 특징은 다음과 같다. 첫째, 주인공은 세 사람 정도로 구성된 갱이며, 그들은 소위 말하는 영웅의 이미지로 그려진다. 둘째, 남자들 간의 우정과 의리를 그리고 있으며, 여성의 역할이 극도로 축소되어 있다. 셋째, 영화의 주인공은 죽는다. 산다고 해도 허무한 분위기로 끝난다), 그리고 캅스 코미디라는 경찰영화가 많은 인기를 얻게 된다. 귀신영화는 중국의 민담이나 전설을 소재로 한 영화로 중국인에 대한 홍콩인의 감정을 표현한 것이라고 할 수 있다. 이 시기의 대표작으로는 오우삼吳宇森 감독의 <영웅본색>, 정소동程小東 감독의 <천녀유혼倩女幽魂>, 성룡의 <폴리스 스토리警察故事> 등이 있다.

영웅본색

천녀유혼

폴리스 스토리

1990년대는 홍콩영화가 번영과 쇠퇴를 함께 맛본 시기다. 이 시기 주성치周星馳는 모레이 타우(주성치 영화를 일컫는 말로 일상과는 거리가 먼 황당함이나 어이없음으로 관객들의 웃음을 유발하는 것을 말한다)로 관객들의 관심을 끌고 광동어 영화의 새로운 제왕으로 자리를 잡았다. 또한 왕가위王家衛 감독은 스텝 프린팅과 광각 카메라를 이용한

천녀유혼

중경삼림

첨밀밀

'MTV식 영화 찍기'와 당시 홍콩 젊은이들의 삶이 담긴 내러티브로 세계 영화계에서 자신만의 자리를 굳혔다. 이 시기에 서극徐克의 <천녀유혼>, 진가신陳可辛의 <첨밀밀恬蜜蜜>, 왕가위의 <중경삼림重慶森林> 등이 인기를 얻었다. 그러나 1997년 홍콩의 중국 반환으로 홍콩영화가 관객들의 기호나 기대에 부응하지 못하면서

영화산업은 침체되기 시작했다. 2000년 이후 홍콩의 관객들은 다른 나라로 눈을 돌리게 되는데, 특히 한류열풍이 일어나 한국영화나 대장금과 같은 드라마가 각광을 받고 있다.

구성희(具聖姬)

숙명여자대학교 사학과를 졸업하고, 국립대만대학교 역사과에서 「漢晉的塢壁」으로 석사학위를 취득하였으며, 북경대학교 역사과에서 「論漢人對死的態度」로 박사학위를 취득하였다. 국내외 여러 대학의 연구교수와 연구원 및 북경대학교 전임강사를 역임하였으며, 현재 숙명여자대학교에서 강의하고 있다.

「先秦時代 生死觀과 魂魄說의 관계」

「先秦時代 生命起源說 중의 氣生萬物說」

「漢代人의 鬼神觀念과 巫者의 역할」

「한대의 厚葬風俗과 薄葬論」

「漢晉塢壁의 성질 및 기능」

「한대의 영혼불멸관」

「한비자 통치론의 역사적 공헌」

「한비자 정치사상의 역사적 의의」

「한비자의 통치론」

「漢晉塢壁에 관한 연구」

「漢代 喪葬禮俗에 표현된 영혼관과 귀신관」

「略論漢代人的死後地下世界形象」

「중국혁명의 여성리더 등영초」

「근대 중국여성해방운동의 선구자 추근의 리더십」

「등영초(1904~1992)의 리더십」

「하향응(1878~1972)의 리더십」

「女性革命家何香凝的領導能力」

「鄧穎超的領導能力及其對中國社會的影響」

「韓非子統治論在歷史上的進步性與貢獻」

「한고조 劉邦의 인재활용술과 리더십」

「劉備의 人才관리와 리더십」

「曹操的用人之道與管理思想」

「漢高祖劉邦的人才管理術」

「난세의 영웅 위무제 조조의 인재활용술과 리더십」

「한대인의 영혼관과 사후세계관」

「티베트에 문명을 전파한 당나라 문성공주의 역사적 지위」

「중국역사상 최초로 정권을 잡은 여성-전한의 여후」

「화친을 위해 흉노로 시집간 한나라 왕소군의 역사적 공적」

「남자황제보다 뛰어나 당나라 여황제 측천무후의 역사적 공적」

「조조·손권·유비의 인재활용술과 리더십」

『漢代人的死亡觀』(2003)

『兩漢魏晉南北朝的塢壁』(2004)

『한당번속체제연구』(2007, 공역)

『아주 특별한 중국사 이야기』(2008, 공역)

『리더들의 리더가 된 중국의 제왕들』(2009, 공저)

『고대 중국의 제왕』(2011)

『한 권으로 읽는 중국여성사』(2012)

『중국여성을 말하다: 가려진 중국여성들의 생활사』(2013)

『중국의 전통문화와 대중문화』(2014)

한 권으로 읽는 중국예술

초판인쇄 2015년 2월 18일
초판발행 2015년 2월 18일

지은이 구성희
펴낸이 채종준
펴낸곳 한국학술정보㈜
주소 경기도 파주시 회동길 230(문발동)
전화 031) 908-3181(대표)
팩스 031) 908-3189
홈페이지 http://ebook.kstudy.com
전자우편 출판사업부 publish@kstudy.com
등록 제일산-115호(2000. 6. 19)

ISBN 978-89-268-6785-3 03650